Original en couleur
NF Z 43-120-8

Texte détérioré — reliure défectueuse

NF Z 43-120-11

Les
Maîtres Contemporains

L'Art et la Couleur

Les Maîtres Contemporains

SOIXANTE-DOUZE PLANCHES EN COULEURS
ACCOMPAGNÉES DE NOTICES INÉDITES

Préface de M. LÉONCE BÉNÉDITE
CONSERVATEUR DU MUSÉE DU LUXEMBOURG

PARIS
H. LAURENS, ÉDITEUR
6, RUE DE TOURNON, 6

1904

PRÉFACE

N parcourant les soixante-douze tableaux de cette petite galerie volante, je ne puis m'empêcher de me rappeler le passage d'une lettre de Delacroix, datée de 1854, que cite quelque part Burty. « Combien je regrette, écrit-il en parlant de la photographie, qu'une si admirable invention arrive si tard, je dis pour ce qui me regarde. La possibilité d'étudier d'après de semblables résultats eût eu sur moi une influence dont je me fais une idée seulement par l'utilité dont ils me sont encore. » C'était l'heure où les premiers produits de la photographie commençaient à se répandre et où l'on n'avait pas eu encore de motifs de les maudire. Le grand maître romantique n'en prévoyait que les bienfaits décisifs. C'est que pour la première fois, en effet, depuis que le monde est monde, on pouvait considérer la reproduction des spectacles de la nature ou des chefs-d'œuvre des maîtres par l'intermédiaire fidèle d'un agent désintéressé, impersonnel, n'ajoutant pas son mot propre et ne retranchant pas davantage, ne s'interposant jamais, quelles que puissent être les défectuosités de son langage, entre le spectacle de nature ou d'art et nos yeux de spectateurs avides de vérité. Qu'eût-il dit alors s'il eût pu prévoir les applications innombrables de cette merveilleuse découverte, s'il eût pu se dire que, sans effort, on pourrait un jour jeter à tous les vents des milliers d'exemplaires d'une image précieuse et désirée avec tous les caractères de sa forme et toutes les illusions de sa couleur ? « Que ne donnerions-nous pas, écrit de son côté Renan, pour qu'il nous fût possible de jeter un coup d'œil furtif sur tel livre qui servira aux écoles primaires dans cent ans ? » De quel prix Rembrandt eût-il payé l'envoi d'une carte postale portant au dos la reproduction de quelque chef-d'œuvre de Titien avec l'écho de sa couleur ?

Nous commençons aujourd'hui à être blasés sur ces avantages si récents encore, et les esprits raffinés qui tournent au dandysme sont tentés de regretter les travaux d'interprétation personnelle dont ils ne dédaignent pas les savoureuses dénaturations. Encore est-il qu'aujourd'hui ces interprétations personnelles doivent à l'éducation reçue par les artistes et aussi à celle acquise par le public, devenu plus exigeant, près de ces procédés mécaniques rigoureusement exacts, des facultés d'obser-

vation plus scrupuleuse, une fidélité moins suspecte, un respect plus soumis et plus religieux du modèle. Si Meissonier dut à l'examen de la nature par la photographie ces précieuses leçons qu'enviait Delacroix, on peut dire que, dans la gravure, la haute physionomie de Gaillard ne s'expliquerait pas sans l'intervention de la photographie. Et c'est ce qui explique que ce même Burty dont je parlais tout à l'heure, qui, on le sait, fut un des esprits les plus avisés des choses de son temps, les plus prévoyants des choses de l'avenir, tout en déclarant que la photographie ne nous donnerait jamais la Pièce aux cent florins, annonçait, à l'occasion de l'exposition de 1867, le rôle qu'elle était appelée à jouer désormais dans l'éducation, et il ne craignait pas d'étudier les travaux des principaux photographes à côté de son examen des chefs-d'œuvre des arts graphiques.

Parlant de « l'influence de la photographie sur l'esprit humain », il pouvait déjà, à cette date, déclarer qu' « il n'est pas contestable qu'elle est immense ». Cette déclaration nous fait pourtant sourire en regard de ce qui se passe aujourd'hui. Car notre génération aura été vraiment la période bénie de l'Image. Sans prophétiser pour l'avenir qui, naturellement, a toutes les chances et renchérira sans peine sur tout ce que nous faisons en ce jour, on ne peut s'imaginer une époque qui ait eu et qui ait jamais à ce point le goût et le besoin de l'image. Nous la voulons partout et nous nous en servons pour tout, et l'industriel ou le commerçant eux-mêmes, les plus fermés sur ses mérites artistiques, ne doutent pas de ses vertus expressives et y ont recours, jusqu'au scandale pour solliciter la curiosité intéressée du public. De l'affiche qui couvre les murailles de son bariolage animé de fresque légère nous avons voulu faire descendre l'image avec sa couleur jusque dans le livre et dans l'album.

Mais longtemps ce fut un luxe et le privilège exclusif des gens riches. La couleur n'était guère obtenue que par la chromolithographie, pâteuse et lourde, la lithographie ou le coloriage au patron, procédés laissant d'ailleurs une trop grande marge à l'arbitraire de l'interprétation, sans parler de la limitation forcée des tirages et, en conséquence, de l'élévation des prix. Le problème consistait donc à trouver une solution typographique et directe du tirage en couleurs. C'est ce qu'on est parvenu à obtenir, après maints tâtonnements dans les applications et dans la pratique, d'une façon si satisfaisante qu'on se prend à rêver l'emploi généralisé de ces procédés sur tous les livres d'enseignement. Les teintes du sujet original, décomposées photographiquement suivant les trois tons initiaux du prisme, se répartissent respectivement sur trois planches en simili — c'est-à-dire formées d'un pointillé en relief imperceptible à l'œil nu — qui, superposées, reconstituent ces teintes dans leurs valeurs, dans leurs rapports et dans leurs combinaisons, assurés exactement par des repérages mathématiquement réglés.

On n'a qu'à considérer quelques-unes des planches qui suivent pour voir à quel point le procédé peut arriver à donner l'illusion de la toile avec les reliefs de la pâte, le grenu du dessous, les stries cursives de la brosse. C'est là, quoi qu'on puisse dire, une précieuse conquête de l'industrie, à laquelle tous ceux qui ont à quelque degré une mission d'enseignement attachent un très grand prix.

C'est désormais pour le cerveau de l'enfant, si sensible à la couleur, les chefs-d'œuvre du passé qui parleront sans le truchement du livre ou du professeur, avec tous les moyens de leur éloquence ; c'est désormais pour les travailleurs, les érudits ou les critiques, le document complet qui se passe de commentaire ou d'additions.

Il est évident que d'ici peu tous nos catalogues seront à refaire, et les musées doivent avoir honte de s'être laissé devancer par la carte postale. Du moins faut-il louer cette édition des Maîtres Contemporains *d'avoir immédiatement réalisé ce programme de vulgarisation artistique par une publication qui est appelée à rendre de signalés services. Car, avec le développement de l'esprit critique, un phénomène nouveau s'est produit de notre temps. Quel que soit l'intérêt toujours puissant qui s'attache aux grandes choses du passé, nous sommes devenus plus curieux des choses de notre temps. Nous aimons notre art moderne. Nous apprenons à le considérer d'une façon plus haute, non plus seulement en raison des sentiments d'une esthétique personnelle, mais comme l'expression la plus élevée et la plus éloquente de notre vie, de notre pensée, de notre conscience; nous nous plaisons à le rattacher au passé, à lui faire sa place dans l'histoire et, ce qui est aussi bien caractéristique de notre temps, nous sommes tous, à tous les coins du monde, curieux les uns des autres. Sans doute une même inspiration tend chaque jour à rapprocher les peuples que réunissent les mêmes angoisses, les mêmes luttes, les mêmes espoirs, que groupe, au-dessus des frontières et malgré les malentendus ou les conflits, les intérêts ou les passions, une même conscience universelle. Mais dans cette unanimité de pensée, de conscience, d'inspiration, le caractère local des nationalités se révèle par certaines nuances, par un accent particulier de terroir, et ces nuances qui, pour chacun de nous, apportent une variété au point de vue accoutumé, nous leur trouvons un e singularité qui flatte nos organes. On goûte, en France, avec sympathie l'exotisme superficiel de l'art d'Outre-Manche ou d'Outre-Rhin, comme en Angleterre, en Allemagne ou ailleurs on se plaît à suivre les évolutions hardies de l'art français. Jamais les musées n'ont été plus fréquentés, jamais les expositions plus nombreuses et plus visitées. Et cela ne suffit pas à notre besoin d'information et de curiosité. Heureusement que ces expositions et ces musées on a pu en réaliser « le spectacle dans un fauteuil ». Quelle exposition et quel musée que ce premier choix, que nous trouvons ici, d'œuvres très intéressantes, quelques-unes magistrales, toutes représentatives d'un art, d'un temps et d'un pays! Pour la France, nous commençons en date, avec Daumier et Manet, début qui promet, pour passer à Claude Monet ou à Carolus Duran, de là à Carrière et à Roll, puis à Cottet ou à Simon, à Ménard ou à Jacques Blanche. En tête de l'Allemagne, nous découvrons la grande figure de Menzel, Liebermann, H. Thoma et Max Klinger. En Angleterre nous débuterons par Constable pour aller de Holman Hunt à Alma Tadéma. Nous trouvons à l'Italie, Segantini et Mancini ; à la Belgique, Struys et Courtens; à la Hollande, W. Maris, Jan Veth, Blommers, Neuhuys ; à la Russie, Vereschtschagin et Répine; à l'Autriche-Hongrie, Munkacsy et Laszlo; aux pays scandinaves, Zorn et Larsson, Paulsen et Johansen et le prince Eugène de Suède lui-même, et*

enfin pour l'Espagne deux noms : Goya qui commence le xix° siècle, et son arrière-petit-neveu, Zuloaga qui inaugure le xx°. Quel Luxembourg instructif réalise-t-on chacun chez soi avec ces reproductions fidèles! Le signataire de ces lignes sent s'élever sous son front tout un rêve douloureux de convoitises et de regrets!

Et, comme c'est l'usage établi, l'éditeur a accompagné chacune des scènes de ce spectacle d'une petite conférence, chaque visite de ce musée d'un cicérone érudit et sûr. Ces guides ou conférenciers, tous connus ou même célèbres par leurs travaux, n'ont pas besoin d'être présentés par leur confrère le plus modeste. Ils contribuent tous à donner à ce recueil un caractère précieux et inédit d'enseignement et de renseignements. Souhaitons qu'un choix judicieux et raisonné, étendu à toutes les manifestations de l'art et à tous les pays, permette à cette publication de prendre dans l'avenir la place d'une sorte de dictionnaire vivant de la peinture contemporaine.

Comme le travail va être facile à ceux qui nous suivront! O nous qui compilons, analysons, disséquons les Vasari, les Quatremère de Quincy et les d'Argenville, nous ne pouvons nous empêcher de porter envie à nos successeurs et de nous dire, avec Renan, « qu'il y aura eu de l'avantage à passer sur cette planète le plus tard possible ».

LÉONCE BÉNÉDITE.

TABLE DES PLANCHES ET NOTICES

Planches		Texte de MM.
1. ZORN (Anders)	Maïa	Walter Leistikow.
2. MÉNARD (René)	L'Automne	Gustave Geffroy.
3. RÉPINE (Ilja Jesimowitch)	Antoine Rubinstein	Igor Grabar.
4. ZULOAGA (Ignacio)	Consuelo	Gustav Pauli.
5. ROLL (Alfred-Philippe)	M. et Mme Thaulow	Arsène Alexandre.
6. KLINGER (Max)	Beethoven	Paul Mongré.
7. NEUHUYS (Albert)	A la Fenêtre	Wilhelm Vogelsang.
8. LEEMPUTTEN (Frans Van)	Dans la Bruyère Limbourgeoise	Henri Hymans.
9. CARRIER-BELLEUSE (Pierre)	La Classe de Danse	Georges Riat.
10. VERESCHTSCHAGIN (Vassil Wassiljewitsch)	Vieille Mendiante russe	Eugen Zabel.
11. SEGANTINI (Giovanni)	Bonheur maternel	Ludwig Hevesi.
12. COTTET (Charles)	Feu de Saint-Jean	Henry Lapauze.
13. MANET (Édouard)	Le Pavillon de Bellevue	Auguste Marguillier.
14. LARSSON (Carl)	« Les Miens »	C. Nordensvan.
15. VERHAS (Jan)	Sur la plage de Kattwyk	Van Driesten.
16. HAMPEL (Walter)	Danseuse espagnole	Ludwig Hevesi.
17. KAMPF (Eugen)	Paysage de Flandre	Rudolf Klein.
18. GLUCKLICH (Simon)	Portrait	Fritz von Ostini.
19. MUNKACSY (Michael von)	Orage dans la Pussta	Gabor von Térey.
20. SIMM (Franz)	La Fiancée	Fritz von Ostini.
21. MARIS (Willem)	Dans le Polder	Wilhelm Vogelsang.
22. SIMON (Lucien)	Bal en Bretagne	Roger Marx.
23. PAULSEN (Julius)	Portrait	N. V. Dorph.
24. COURTENS (Frans)	Le Matin au bord du Zuyderzée	Henri Hymans.
25. SCHWARTZE (Thérèse)	Les Orphelines d'Amsterdam	Wilhelm Vogelsang.
26. GOYA (Francisco de)	Le Mât de cocagne	Gabor von Térey.
27. CAROLUS DURAN	Albert Wolff	Arsène Alexandre.
28. PRINCE EUGÈNE de Suède	Le Nuage	C. Nordensvan.
29. MENZEL (Adolf von)	Un Restaurant à l'Exposition universelle de 1867	Max Osborn.
30. ZUMBUSCH (Ludwig von)	Le Papillon	Fritz von Ostini.
31. RAFFAËLLI (J.-F.)	La Route d'Argenteuil	Charles Saunier.
32. VETH (Jan)	Une Jeune fille	Richard Graul.
33. WIELANDT (Manuel)	Voiles ensoleillées	Fritz von Ostini.
34. RONNER (Henriette)	Au guet	Johan Gram.
35. BOETTINGER (Hugo)	Portrait	A. Strœhel.
36. SOMOFF (Constantin)	Conversation galante	Igor Grabar.

Planches		Texte de MM.
37. SPERL (Johann)...............	*Prairie en fleurs*................	Hans Mackowsky.
38. BLOMMERS (Bernardus Johannes)....................	*Avant le départ pour l'église*.......	Wilhelm Vogelsang.
39. JOHANSEN (Viggo)...........	*Troupeau dans une vallée*..........	Georg Nordensvan.
40. BLANCHE (Jacques)..........	*Louise de Montmartre*............	Léonce Bénédite.
41. SZINEYEI-MERSE (Paul von).	*L'Alouette*.......................	Gabor von Térey.
42. GARCIA Y RODRIGUEZ. (Manuel).................	*Aux portes de Séville*.............	Juan F. Munoz Pabon.
43. MONET (Claude)............	*Manet peignant dans le jardin de Claude Monet*.................	Théodore Duret.
44. LÁSZLÓ (Fülöp).............	*Portrait de femme*................	Gabor von Térey.
45. GIESE (Max)................	*La Corderie*.....................	J.-B. Sponsel.
46. HUNT (William Holman).....	*Le Voisin infidèle*................	Arthur Seemann.
47. WYSMULLER (Jan Hillebrand)....................	*La Moisson*......................	Wilhelm Vogelsang.
48. SCHIFF (Robert)............	*Portrait d'une actrice*............	Ludwig Hevesi.
49. BILLOTTE (René)...........	*Environs d'Argenteuil*............	Georges Riat.
50. STRUYS (Alexandre)........	*L'Enfant malade*.................	Arthur Seemann.
51. THOMA (Hans)..............	*Nostalgie*	Arthur Seemann.
52. ALT (Rudolf von)...........	*La Cathédrale Saint-Étienne de Vienne*......................	Ludwig Hevesi.
53. HUGHES (Edward-R.).......	*Le Retour*......................	Frank-W. Gibson.
54. PACZKA (Franz)............	*Paysans de Tolna-Szantó*..........	Gabor von Térey.
55. HITCHCOCK................	*Champ de tulipes à Haarlem*.......	
56. DAUMIER (Honoré).........	*Le Linge*.......................	Auguste Marguillier.
57. CONSTABLE (John).........	*Paysage*	Arthur Seemann.
58. LIEBERMANN (Max)........	*Femme hollandaise cousant*........	Paul Schumann.
59. DARNAUT..................	*Paysage*	Ludwig Hevesi.
60. ALMA TADEMA (Lawrence)..	*Le Printemps*....................	Mme Louise Richter.
61. CARRIÈRE.................	*Autour de la table*...............	Auguste Marguillier.
62. DEAK-EBNER..............	*Le Marché de Szolnok*............	Gabor von Térey.
63. FLESCH-BRUNNINGEN.....	*Adagio*.........................	Fritz von Ostini.
64. MANCINI...................	*Pifferaro napolitain*..............	Vittorio Pica.
65. UHDE (Fritz von)...........	*A la porte du jardin*..............	Fritz von Ostini.
66. CLAUSEN..................	*Dans la grange*..................	F.-W. Gibson.
67. LHERMITTE................	*Le Charron*.....................	Frédéric Henriet.
68. PAAL......................	*Impression d'automne*............	G. von Térey.
69. SSOKOLOW.................	*En chasse*....	Julius Norden.
70. KNUPFER	*La Sirène*......................	Ludwig Hevesi.
71. AIWASOWSKI...............	*Sur la mer Noire*................	Julius Norden.
72. SERRA.....................	*Les Marais Pontins*..............	Vittorio Pica.

ZORN (Anders)

Né à Mora (Suède), le 18 février 1860

MAÏA

N peut dire d'Anders Zorn que tout lui est possible. Tout ce qu'il entreprend lui réussit. Il a été — ou plutôt, ce qui vaut mieux, il est — remarquable à la fois comme peintre, comme sculpteur, comme graveur. Et dans la force de l'âge, ayant à peine dépassé la quarantaine, quelle riche moisson pouvons-nous encore espérer de lui !

Et cependant Zorn est un lutteur qui, lorsqu'il s'agit de son art, ne s'épargne ni peine ni travail et qui dit à son Dieu : « Seigneur, je ne vous laisserai pas que vous ne m'ayez béni. » La chose étonne parce qu'on pense toujours à ce que l'art de Zorn offre de souveraine facilité et de science aisée. Lui-même ne tient pour bon aucun tableau qui n'a pas été esquissé en quelques heures et qui néanmoins, grâce à la concentration et à la tension de toutes les forces créatrices de l'esprit, n'est pas achevé jusque dans les plus petits détails : pas un trait, pas un morceau qui n'expriment de la façon la plus intense ce qu'ils doivent dire et ce que veut le dessin ; pas une nuance, dans les quelques tons au moyen desquels le peintre sait créer l'illusion de la coloration d'ensemble, qui ne contribue de la façon la plus étonnante et la plus achevée à l'harmonie voulue et réalisée. Mais combien de travail, souvent, a précédé ce résultat ! L'artiste a peiné parfois des semaines et des mois à la recherche d'un problème sans trouver la solution cherchée. Puis, pendant des jours, il a travaillé avec un acharnement et une énergie indomptables, tourmenté et troublé par ces doutes qui sont le lot pénible de chaque créateur : sans cesse et toujours il cherche et recommence jusqu'à ce que le bienheureux moment soit venu de la réussite. Alors, il peint en quelques heures le tableau tout entier, et l'œuvre surgit devant nous dans toute sa beauté et son parfum, sans aucune trace des soucis passés, ne témoignant que de la joie enthousiaste de la création.

Quoique Zorn soit, peut-on dire, chez lui dans les divers pays d'Europe et d'Amérique, cependant il reste presque constamment fidèle à sa patrie, la

Dalécarlie, et on peut le considérer comme le type accompli de la race locale : il est bien le véritable enfant de cette belle contrée, que même au point de vue politique on pourrait appeler le cœur de la Suède. Il est d'ailleurs bien payé de cette fidélité à son pays : c'est une chose touchante de voir combien il y est aimé et honoré. Une fois je me trouvais assis, à un jour de chemin de Nora, son pays natal, peignant au bord d'un torrent, loin de tout. Le vieux paysan à qui appartenait la prairie s'approcha, considéra ma toile, fit signe à sa femme et à ses petits-enfants, et peu à peu la conversation s'engagea entre nous : « Nous avons aussi des peintres en Suède, me dit le vieux. — Oui, d'excellents, répondis-je ; mais le meilleur de tous est encore Zorn. Le connaissez-vous ? — Notre Zorn ? » répondit-il souriant et les yeux brillants ; « si je le connais ? Oh ! oui ; c'est un grand homme ! » Une autre fois nous allions avec Zorn chez un paysan. Comme Zorn entrait dans la maison, le paysan, se tournant vers moi tout rayonnant : « Hein ! qu'en dites-vous ? N'est-ce pas un superbe enfant de Mora ? »

Depuis 1885, Zorn habite ce pays, dans la patriarcale et avenante maison qu'il s'est bâtie pieusement conforme au goût artistique des générations passées, dans le voisinage de la f où s'écoula sa jeunesse. C'est là, dans sa maison, qu'il faut le voir pour comprendre qu'il est un « grand homme » en Dalécarlie. Pour se distraire de son métier absorbant, il sillonne dans toutes les directions le cher lac voisin de Siljan. Il tient le gouvernail avec la même maîtrise que le pinceau : c'est un habile navigateur, qui a peu d'égaux. Souvent aussi des voyages plus lointains l'attirent, et alors pendant des semaines il parcourt sur son grand bateau les côtes de Suède et de Norvège ; et partout où il va il trouve des amis. Ou bien encore il attelle son bouillant et robuste petit cheval à sa voiture ou à son traîneau et, sifflant, il file à travers les villages aux vieilles maisons de bois et les forêts interminables. Il est prêt pour la chasse et la pêche, pour le jeu et la danse, et n'est pas non plus le dernier quand il s'agit de lever son verre.

Au total, un homme d'une rare vigueur, d'une rare énergie et d'un rare talent.

<div style="text-align:right">Walter LEISTIKOW.</div>

MÉNARD (René)

Né à Paris, le 15 avril 1862

L'AUTOMNE

 l y a longtemps que je connais le peintre René Ménard, depuis les jours de son enfance, et j'ai gardé le souvenir de sa vivacité et de sa gaieté de ce temps-là. Il est devenu d'ailleurs un homme de bonne humeur, et toute sa gravité est pour son art, comme il convient. Si l'on avait eu à donner ici un exemple de son talent de portraitiste, on aurait pu choisir le portrait de son oncle Louis Ménard, qui est placé à juste raison au musée du Luxembourg. C'est l'helléniste, le poète, et le philosophe, mais sans mettre un nom au-dessous de ces traits, on s'arrêterait devant cette physionomie vivante et pensante, ces yeux qui ont lu et contemplé, ce front marqué par l'idée. René Ménard a fait d'autres portraits, la plupart pénétrés et expressifs, ceux de son cousin Rioux de Maillou, ceux de ses camarades artistes, Charles Cottet, Lucien Simon, ceux de femmes rêveuses. Mais il est aussi peintre de paysages, ayant le sens de la peinture décorative, et c'est à ce titre que l'on a choisi *l'Automne* pour une définition de son talent. C'est un lac cerclé par des rochers. La lumière du soleil qui s'en va dore et rougeoie le ciel et l'eau. La verdure du premier plan, les rochers qui s'élèvent au-dessus des rives, tout est pénétré de la belle couleur de la lumière qui meurt. Deux femmes nues, deux figures tranquilles et pures, symbolisent le charme fugitif et la beauté de l'heure. L'une est assise dans l'herbe, et songe. L'autre, debout, atteint de ses bras levés une branche chargée de fruits dorés et l'attire vers elle. Les attitudes et les mouvements sont calmes, tout est apaisé, reposé, solennel. On voit très bien, par ce seul exemple, que René Ménard travaille au renouvellement du paysage historique. Il cherche, comme tout artiste doit les chercher, des résumés.

Nombre de toiles de lui me reviennent dans la mémoire : *Premières Étoiles, Nuage d'Orage, Crépuscule, l'Aube, la Hétrée, Homère, le Mont-Blanc, Ciel d'Orage*, etc. Il y a, dans toutes ces pages, un goût classique certain, avec un sens du paysage, un désir de simplification et de luminosité. Le peintre sait délimiter un ensemble, donner le sentiment de l'étendue. Il aime la poésie des heures

cendrées et des heures dorées. Il sait donner de beaux décors de clairières et de forêts aux scènes mythologiques. Il sait aussi montrer les drames de l'espace avec telle toile qui donne à voir la pluie sur la mer, ou des enroulements de nuages autour du sommet d'une montagne. Je me souviens d'un bateau tout petit, perdu sur l'immense océan, sous un ciel envahi de nuées. Il y avait là une grande sensation d'étendue, une grande beauté d'éléments, et une vraie émotion naissait, à l'apparition du frêle navire s'avançant bravement à travers le désert des vagues. Maintenant, s'il faut définir complètement cette personnalité d'artiste si intéressante, je remarquerai que René Ménard se tient à des paysages voulus et ordonnés, dont je goûte tout le charme, mais que j'aimerais davantage pénétrés de la vie universelle. Je vois bien les résumés de nature, les images de la forêt, de la mer, de la montagne, de l'aube, du crépuscule, mais je vois aussi un accord trop cherché entre une humanité vague et un paysage raisonné. Je voudrais le peintre s'abandonnant davantage à l'impression du moment, puisque chaque moment de la vie est une lueur qui fait apparaître la force et la beauté de l'univers.

<div style="text-align:right">Gustave GEFFROY.</div>

RÉPINE (Ilja Jesimowitch)

Né à Tschuguew (Russie), le 24 juillet 1844.

ANTOINE RUBINSTEIN

Les va-nu-pieds, qui ont trouvé un chantre dans la personne du romancier russe Maxime Gorki, avaient déjà eu autrefois leur peintre, et un peintre qui, par l'audace et la force, est supérieur au poète. Son nom est Ilja Répine; il naquit en 1844. Lorsque, il y a trente ans, son premier tableau : *Haleurs de bateaux*, parut à l'exposition annuelle de Saint-Pétersbourg, ce fut comme une révélation. Personne ne voulait croire que ces types observés avec une telle acuité, rendus avec cette audacieuse vérité et cette merveilleuse sûreté de main, sortissent de l'atelier d'un élève de l'Académie. Il y avait là quelque chose de sérieux et de mûri. Une douzaine d'hommes misérables, vêtus des haillons de toute couleur, tiraient un bateau lourdement chargé. Ce n'étaient pas des figurants, mais de vrais va-nu-pieds, tels que l'artiste en avait vu sur les rives du Volga. En un clin d'œil, le nom de Répine fut connu jusque dans les provinces les plus éloignées de la Russie. Chacune de ses œuvres suivantes, sa *Procession*, son *Retour*, ses *Cosaques*, fut un événement; mais le tableau qui eut le plus de succès fut *Ivan le Cruel*. Le terrible tsar est représenté dans une pièce obscure, au moment où il met à mort son propre fils : il tombe à terre à moitié fou, serre sa victime dans ses bras et presse sur ses lèvres la tête sanglante; c'était son enfant préféré.... Un pareil sujet était extrêmement périlleux : le peintre risquait de tomber dans le mélodrame d'un Gallait ou d'un de ces fougueux artistes qu'a produits l'école espagnole. Répine sut l'éviter; le peintre en lui domina le littérateur. Le côté historique est ici l'accessoire : Répine n'est pas un peintre d'histoire. La seule chose qui l'intéressait était le côté humain caractéristique, la vérité artistique.

Grâce à son intense sentiment de la nature, il est parvenu souvent à des effets étonnants, par exemple dans son *Duel*, qui remporta à l'Exposition internationale de Venise, en 1897, un triomphe sans pareil. La puissance de l'œuvre ne résidait ni dans les figures, ni dans le drame lui-même, mais dans le sentiment extraordinaire de la nature répandu sur tout le tableau. Le rayon de soleil qu'on

voyait se jouer sur les buissons et sur l'herbe était si naturel, que le public, instinctivement, regardait s'il ne venait pas du dehors. Il est vrai que, souvent aussi, ce sentiment de la nature, joint à une certaine tendance du peintre à voir les choses sous leur côté objectif, lui a rendu de mauvais services et l'a conduit à des entreprises peu artistiques. Mais lorsqu'il sait unir à la vérité de nature la vérité d'art, là il est un maître.

Un tel peintre, cela va de soi, est un remarquable portraitiste. C'est ce que Répine est, en effet. Depuis trente ans, il est à peine un personnage célèbre de Russie, poète, compositeur, homme d'État, peintre ou savant, dont il n'ait reproduit les traits. Les meilleurs de ces portraits sont aussi personnels que ses compositions. Largement esquissés, d'une conception extrêmement vivante, d'une caractérisation très précise, ils sont, en outre, revêtus d'un coloris qui témoigne d'une nature ardente. Le portrait du célèbre pianiste et compositeur Antoine Rubinstein, que nous reproduisons, compte parmi les meilleures de ces effigies.

Répine est en Russie le plus étonnant représentant de l'école réaliste et a exercé une influence énorme sur tout le mouvement artistique de son pays. Même la nouvelle génération des néo-réalistes et des individualistes, qui fut si applaudie à l'Exposition universelle de Paris en 1900, lui doit beaucoup.

<div style="text-align: right;">Igor GRABAR.</div>

ZULOAGA (Ignacio)
Né à Eibar (Espagne), le 26 juillet 1870

CONSUELO

Quand Mlle Mathilde ***, une de nos artistes peintres les plus appréciées, fut amenée devant le portrait de Consuelo par Zuloaga, elle partit d'un franc éclat de rire. Sa joie ne se pouvait contenir, et ce n'est qu'à mots entrecoupés qu'elle pouvait l'exprimer : « O cette créature au nez rouge... vêtue de rouge criard..., en gants blancs défraîchis !... Alors, il me faut trouver cela beau ? » Celui qui l'accompagnait réfléchit un instant puis répondit : « Oh! non ! ce serait vraiment trop demander ! Mais... un jour une duchesse anglaise pensa acheter ce tableau, deux conservateurs de musée en firent autant, jusqu'à ce qu'un troisième survint, qui le leur enleva. » Notre artiste, après s'être bien moquée, prit une mine résignée et haussa les épaules. — Cette petite scène n'a, il est vrai, rien de très intéressant, mais elle est topique, et les choses topiques sont rarement intéressantes. Je ne prétends pas réduire à néant la quantité innombrable de malentendus que nous laissent entrevoir les réflexions de la charmante artiste. Et, même, elle avait raison à un certain point de vue, en pensant que ce n'était pas là un tableau fait pour lui plaire. Consuelo, en vérité, n'est pas belle; son nez a réellement des reflets rouges, et sa robe est incontestablement rouge feu. De plus, la peinture manque de cette application laborieuse par quoi se distinguent sans exception les ouvrages de Mlle Mathilde ***. Et cependant il y a eu et il y a des gens qui admirent et aiment Consuelo — Consuelo, ou plutôt son peintre. La véritable Consuelo était peut-être une personne très ennuyeuse, une petite soubrette fardée qui prenait ses ébats en légère robe de soie sur les planches d'un café-concert, dans un faubourg de Madrid; peut-être moins encore. C'est là qu'un artiste la rencontra et découvrit en elle quelque chose qui lui rappela les portraits d'un des plus grands maîtres de son pays. « Je lui trouvai un certain air goyesque », écrivait lui-même Zuloaga. Bref, elle l'incita à une création. Le peintre y mit tout ce qu'il put, sut et sentit, et bientôt la merveille fut accomplie. Quelques mètres carrés de toile et le contenu de deux douzaines de tubes

de couleur avaient suffi à produire une nouvelle Consuelo, qui ressemblait à peu près à son original en chair et en os, mais auquel cet original avait contribué pour la moindre part. Où se trouvait dans la vraie Consuelo cette pose en apparence si simple, en réalité si piquante, cette triple courbe superposée dessinée par la jupe avec son volant et le buste enveloppé de la mantille? Où cet accord si hardi, et cependant si délicat, du coloris, avec son rouge vif encadré de tons neutres profonds, qui vers le haut s'achève en une douce harmonie de rose, de jaune pâle et de gris bleu? Où ce piquant contraste d'or, de blanc et de vert? Tout cela se trouvait-il dans la nature? ou n'était-il pas plutôt là où résidait la puissance créatrice capable d'évoquer en quelques coups de pinceau cette image de la vie? Ce tableau est entièrement et essentiellement espagnol; cet accent est celui de Velazquez et de Goya. Non que Zuloaga se soit appliqué, comme l'ont fait avec succès de célèbres portraitistes, à dérober leurs effets aux maîtres classiques de son pays. Oh! non : il suffit de connaître Zuloaga et Velazquez pour savoir que chacun d'eux a son domaine propre. Mais, naturellement, le terrain est commun. Qu'un vrai peintre, comme Zuloaga, peintre jusqu'aux moelles, vienne encore à naître en Espagne, et vous verrez comme il sera apparenté avec tout ce qui est grand dans l'art de son pays. L'on pourrait dire que la peinture espagnole parle une langue aussi fière et aussi vibrante que celle qui sort des lèvres des nobles Castillanes. Mais ce sont là des choses que notre charmante compatriote M^{lle} Mathilde *** ne peut pas comprendre : elle ne sait pas l'espagnol.

<div align="right">Gustav PAULI.</div>

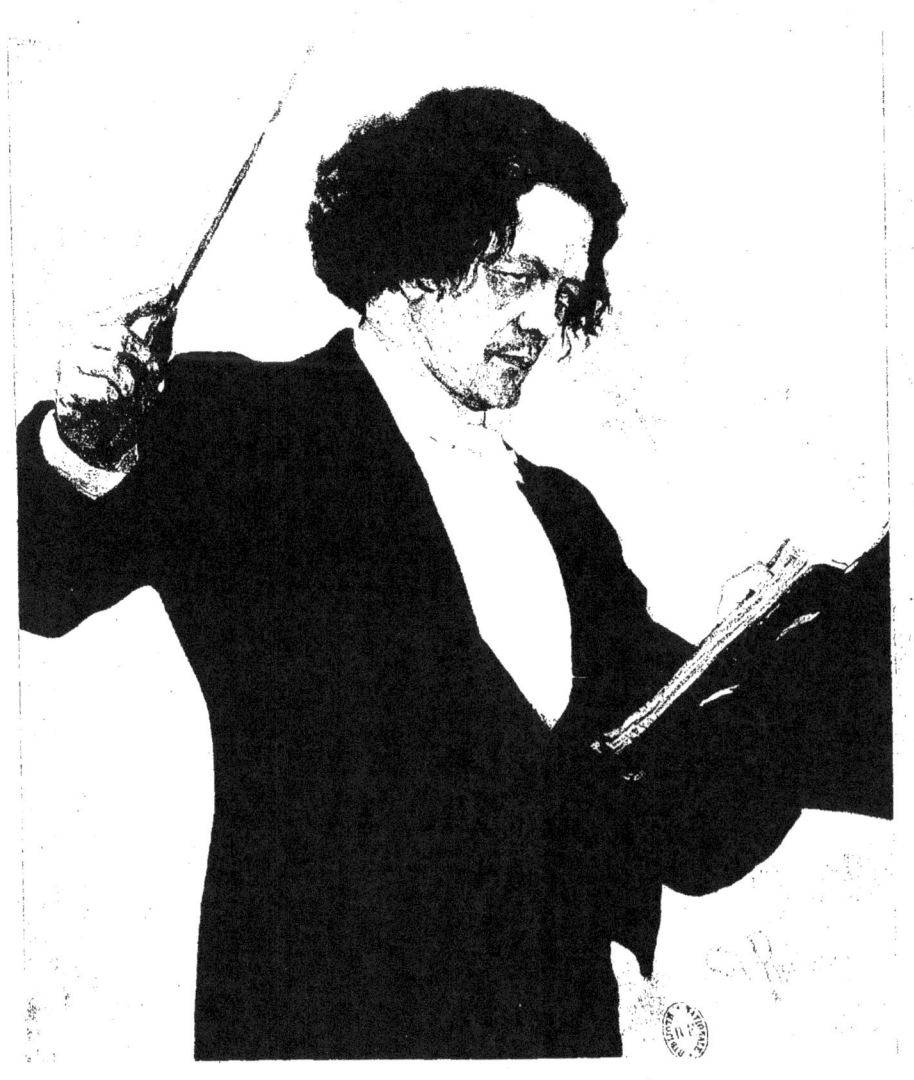

ROLL (Alfred-Philippe)

Né à Paris, le 10 mars 1847

M. ET M^{ME} THAULOW

ROLL, après avoir exécuté les grands tableaux qui commencèrent sa réputation, comme la *Grève des mineurs* et l'*Inondation*, qui le classèrent comme un peintre de mœurs générales, devint soudain un des portraitistes de ce temps devant lesquels posèrent le plus grand nombre d'illustrations de toute sorte. Cela se produisit d'une façon bien simple. La notoriété de M. Roll et sa belle situation mondaine lui amenèrent, comme fatalement, une de ces grandes commandes de peinture officielle dont il paraît que le Musée de Versailles a quelquefois besoin. Cette grande page qui a pris maintenant la place du *Sacre* de David est loin de répondre, pour l'importance de l'événement commémoré, à celle qui la précédait. Il est certain que la lecture de je ne sais quel acte, par M. Sadi-Carnot, auprès du Bassin de Neptune ne nous apparaît déjà plus comme un fait considérable de notre histoire. Mais l'effet de ce testimonial fut de faire poser dans l'atelier du peintre à peu près tout ce que l'époque offrait d'hommes politiques les plus considérables. Ainsi se propagea la réputation de M. Roll dans une spécialité qu'il n'avait peut-être pas prévue. Les portraits qu'a exécutés ce robuste et brillant peintre sont remarquables par une grande franchise de facture, une frappante ressemblance et une vive couleur. Ce sont (je ne parle pas des grandes peintures officielles et groupes de portraits) le plus souvent des études enlevées de verve en un petit nombre de séances. C'est ce qui leur donne cette allure forte et cet aspect « naturel » qui les a fait apprécier à la fois du public et des modèles, ce qui n'est pas toujours facile à concilier. Celui de *M. Fritz Thaulow et sa femme* est plutôt comme un *intermezzo* entre les séries officielles. Intermède plein d'agrément et d'entrain. Le très distingué peintre norvégien arrivait alors à Paris, ou bien y vivait depuis fort peu de temps. Il montrait une très grande joie de la réception que lui valaient partout sa belle mine, sa haute taille, sa cordialité affectueuse de bon géant du Nord, et (j'aurais dû commencer par là) son grand talent de paysagiste aujourd'hui classé parmi les premiers. Thaulow découvrait littéralement ce Paris

qui l'adopta très amicalement. C'est ce qui sans aucun doute vaut à ce portrait son accent joyeux et tendre. C'est le portrait d'un homme heureux. Il s'entretient galamment avec son aimable compagne; il lui présente des fleurs. Elle sourit et écoute avec un vif plaisir. M. Roll, par une très opportune inspiration, a donné à cette peinture la forme de ces « intimités » qu'affectionne précisément la peinture scandinave; c'est un trait de pénétration qui donne un charme de plus au portrait. Aussi prend-il, dans la galerie si nombreuse, si intéressante, des portraits de peintres par les peintres, une place des plus vraiment distinguées.

<div style="text-align:right">Arsène ALEXANDRE.</div>

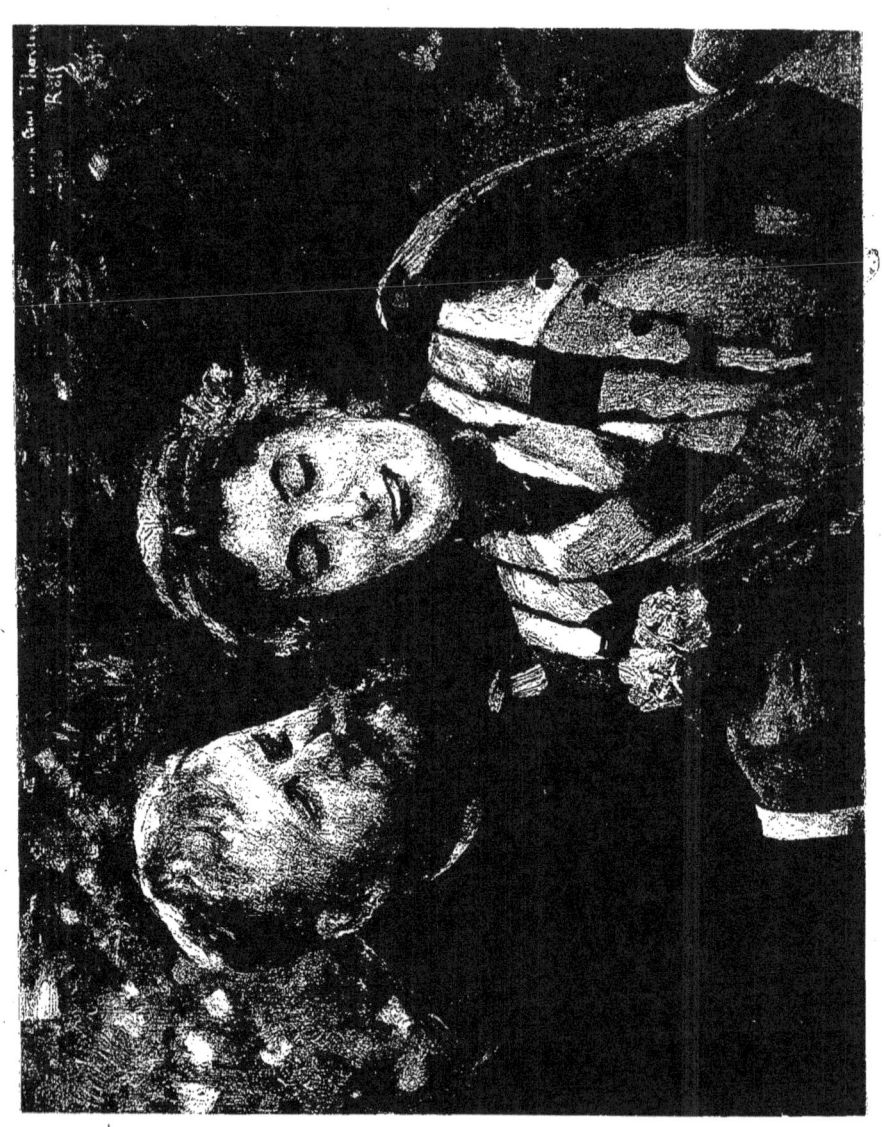

KLINGER (Max)

Né à Leipzig, le 18 février 1857

BEETHOVEN

(Sculpture polychrome)

eethoven est l'œuvre type parfaite de Max Klinger, un document complet sur sa personnalité. Chronologiquement déjà, l'œuvre appartient à une importante période d'activité : le modèle en plâtre exécuté en 1886 était la première promesse du talent de sculpteur de Klinger ; la statue achevée à Pâques 1902 est sa plus puissante création plastique. Tous les éléments de son art si divers sont ici réunis et concentrés : la recherche philosophique, l'éloquence psychologique, le charme des formes du corps humain, la magie de coloris des matières précieuses employées, le plaisir de tenter une expérience artistique et de jouer avec les difficultés techniques. — Seul un sculpteur ayant à un degré intense le sens de la couleur pouvait concevoir ainsi le corps et la draperie, l'aigle et le rocher ; seul un graveur pouvait imaginer les bas-reliefs si finement modelés du trône ; seul un décorateur de premier ordre pouvait assembler et opposer aussi harmonieusement le marbre, l'ivoire et le bronze sans risquer de rendre sa création incohérente et d'échouer dans la réalisation de la synthèse cherchée. Le piédestal, moitié rochers, moitié nuages, qui porte le trône du maître olympien, est en marbre des Pyrénées violet brun foncé ; l'aigle est en marbre noir veiné de blanc, avec des yeux en ambre. Le buste nu de Beethoven est en marbre blanc de Syrie, à légers reflets jaunâtres ; la draperie aux plis souples, en onyx à raies brun jaune du Tyrol. Le trône, en bronze, est d'une tonalité brune assourdie, sauf les bras recourbés, qui sont d'or éclatant. Cinq têtes d'anges en ivoire couronnent le dossier du trône, à l'intérieur ; leurs ailes sont constellées de pierreries multicolores et de fluor antique monté sur paillon ; le fond du trône est incrusté d'opales bleues de Hongrie. On a été choqué de cette magnificence et de cette diversité de matières, et l'on a parlé d' « art de décadence du Bas-Empire ». Sans vouloir examiner si notre conception d'une sculpture incolore, tirant son charme uniquement de la forme, — conception contre laquelle Klinger proteste par ses essais de sculpture polychrome, — n'est pas

en contradiction avec l'idéal antique, il faut reconnaître qu'un emploi désordonné d'effets en sens divergent menace d'aboutir à un style baroque, sans consistance, et de mettre en péril l'unité de l'œuvre d'art. Mais la sûreté de style de Klinger sait maintenir ensemble ces éléments divers et contraindre à une cohésion réciproque cet assemblage confus de pierres, de métaux, de verres, de couleurs sourdes ou vibrantes. Et au-dessus de cette harmonie décorative plane le principe intellectuel qui en forme le lien : l'unité de pensée, de passion et de mouvement qui embrase le tout et exclut tout détail raffiné qui voudrait s'imposer dans l'ensemble. La métaphore hardie de Beethoven-Jupiter forme le centre d'où partent des associations d'idées pleines de signification, non pas littéraires et imaginées, mais vivantes, un symbolisme débordant de sentiment, non une allégorie calculée. Beethoven dans la tension et la douleur de sa conception musicale ; la plénitude de puissance du dieu accumulée et concentrée, sur le point d'éclater en éclairs ; l'aigle dans l'attente, prêt à prendre son vol, comme la pensée visible de Jupiter, devant qui va surgir un monde ou l'image musicale de ce monde : voilà ce que manifeste cette alliance étroite de l'idée et de la forme. Et l'impression qui se dégage de pareils symboles, dépassant les bornes de l'individu, touche au destin même de l'humanité. Les puissances contraires dont la lutte sans merci plisse le front du gigantesque artiste sont figurées dans les bas-reliefs du trône sous leur forme mythique ou historique : le péché originel et la recherche incessante du bonheur, le pessimisme chrétien et la joie sensuelle païenne, Jésus et Aphrodite, Cypros et le Golgotha. Ce sont là autant de libres paraphrases du thème du génie créateur qui a fait du sort de l'humanité le sien propre et s'allège de ce poids dans une création où palpite le sentiment de sa puissance divine.

<p style="text-align:right">Paul MONGRÉ.</p>

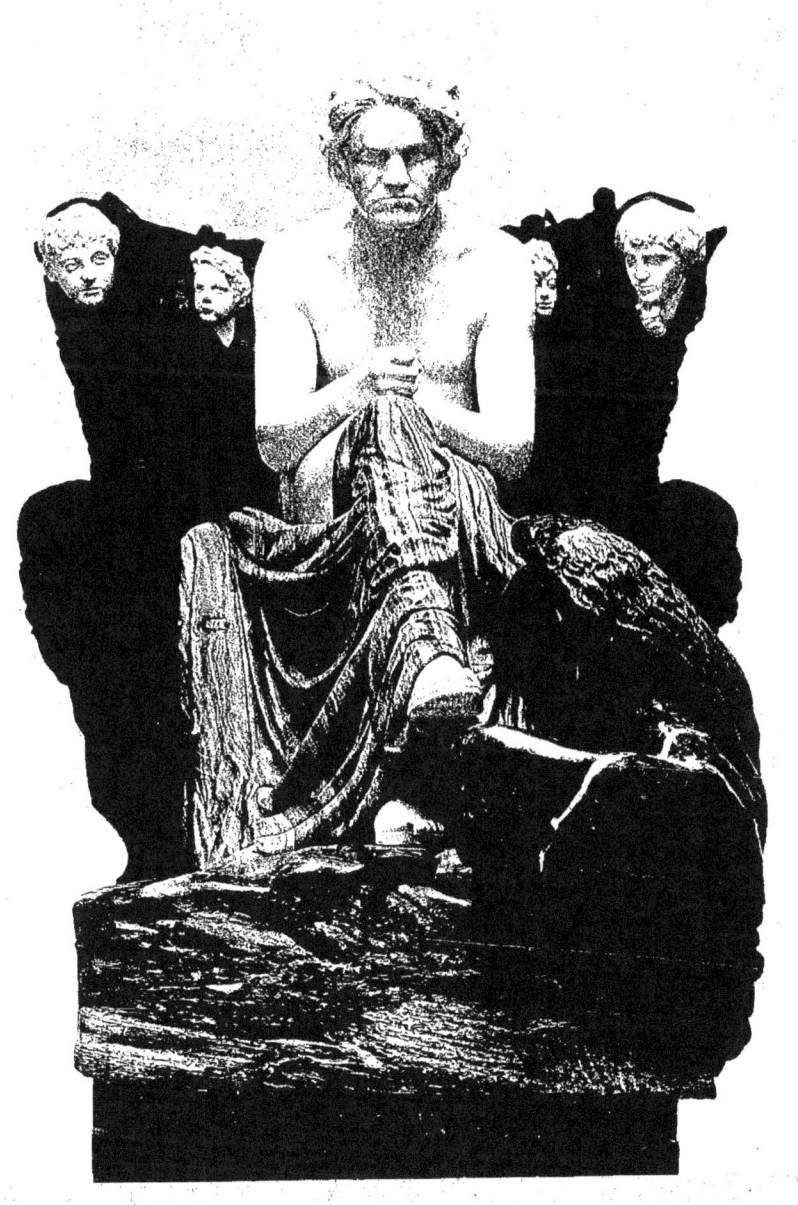

NEUHUYS (Albert)

Né à Utrecht, le 10 juin 1844

A LA FENÊTRE

DE même qu'à leur époque Rembrandt et Vermeer, Hals et Ruysdaël ne furent, en quelque sorte, que les chefs d'une pléiade de peintres excellents, de même, dans la nouvelle et récente floraison de la peinture hollandaise, à côté des maîtres auxquels, avant tout, l'art néerlandais doit sa marque particulière, de nombreux artistes méritent d'être cités pour leurs dons heureux, quoique plus modestes. Celui qui se propose d'écrire l'histoire de ce glorieux réveil peut hardiment écrire en tête des plus importants chapitres les noms de Maris, d'Israels et de Mauve ; mais s'il veut présenter sous son vrai jour l'œuvre de ces grands hommes et montrer l'étendue de leur influence, il lui faut mentionner bien des noms dont la célébrité a franchi à peine les frontières de leur pays. Et cependant, parmi ces peintres peu connus, se trouve plus d'un artiste personnel et intéressant. Albert Neuhuys est de ceux-là. Ce n'est pas un novateur : il doit même beaucoup à ses anciens condisciples Maris et Mauve ; quelque chose aussi, surtout dans ses œuvres récentes, le rapproche d'Israels ; mais en traitant et reprenant sans cesse le même thème : la chambre rustique avec la mère et les enfants, il a tiré de ce simple sujet des accents que personne avant lui n'avait encore eus, il a apporté à l'art néerlandais un charme de couleur et des sensations que nul ne méconnaîtra. Neuhuys a observé quelle magnifique tache fait dans la chambre un enfant de paysan en robe de coton rouge, blotti sur les genoux de sa mère, et quel harmonieux accord forment ensemble le vert paysage aperçu à travers la fenêtre, la fraîcheur d'un visage, et le vert brunâtre terni d'un vieux vêtement. Et, si simple que soit ce petit tableau idyllique, c'est néanmoins une idylle. Une calme poésie est répandue sur toute cette chambre. La vie stable et tranquille, non les événements imprévus, voilà ce que racontent les tableaux de Neuhuys. Toute l'existence campagnarde y est retracée, plus nette et plus vraie que dans tout autre tableau de mœurs paysannes. A vrai dire pourtant, Neuhuys ne se classe pas dans la catégorie des peintres de mœurs rustiques ; il ne cherche pas à appro-

fondir en philosophe le but des sentiments et des pensées de ses modèles, comme autrefois l'infatigable Leibl. Pour lui, la peinture n'est qu'un poème ou une musique en couleurs, et s'il a trouvé ses meilleures inspirations à la campagne, c'est que, comme tous les coloristes hollandais, il affectionne plus les tons profonds, foncés et vieillis que les couleurs légères, claires et pimpantes.

L'artiste, âgé aujourd'hui de cinquante-neuf ans, n'a pas trouvé sa voie du premier coup. Il fut un temps où il peignit des portraits, où même à Anvers il exécuta de pompeuses compositions historiques ; mais lorsque, dans les années qui suivirent 1870, il fixa de nouveau en Hollande son atelier, — alors un peu plus grand que son ancienne mansarde, — il trouva bientôt le thème qu'il devait traiter avec un amour toujours croissant et une interprétation toujours nouvelle, et dont il devait finalement se faire — dans le sens le meilleur et le plus étendu de ce mot un peu équivoque — une spécialité, spécialité à laquelle toute virtuosité reste étrangère, peinture de véritable artiste qui ne cherche pas à plaire au public, mais qui revient toujours à ses simples motifs parce qu'ils répondent mieux que d'autres à son inspiration intime. Nature simple d'ailleurs, ayant eu une existence peu mouvementée et, grâce à sa calme énergie, ayant su vaincre les difficultés du début, lorsque sa famille s'opposait à sa vocation, et, lorsque plus tard, à Anvers, il dut gagner son pain, il sait allier au sérieux de la vie une tranquille bonne humeur.

<p align="right">Wilhelm VOGELSANG.</p>

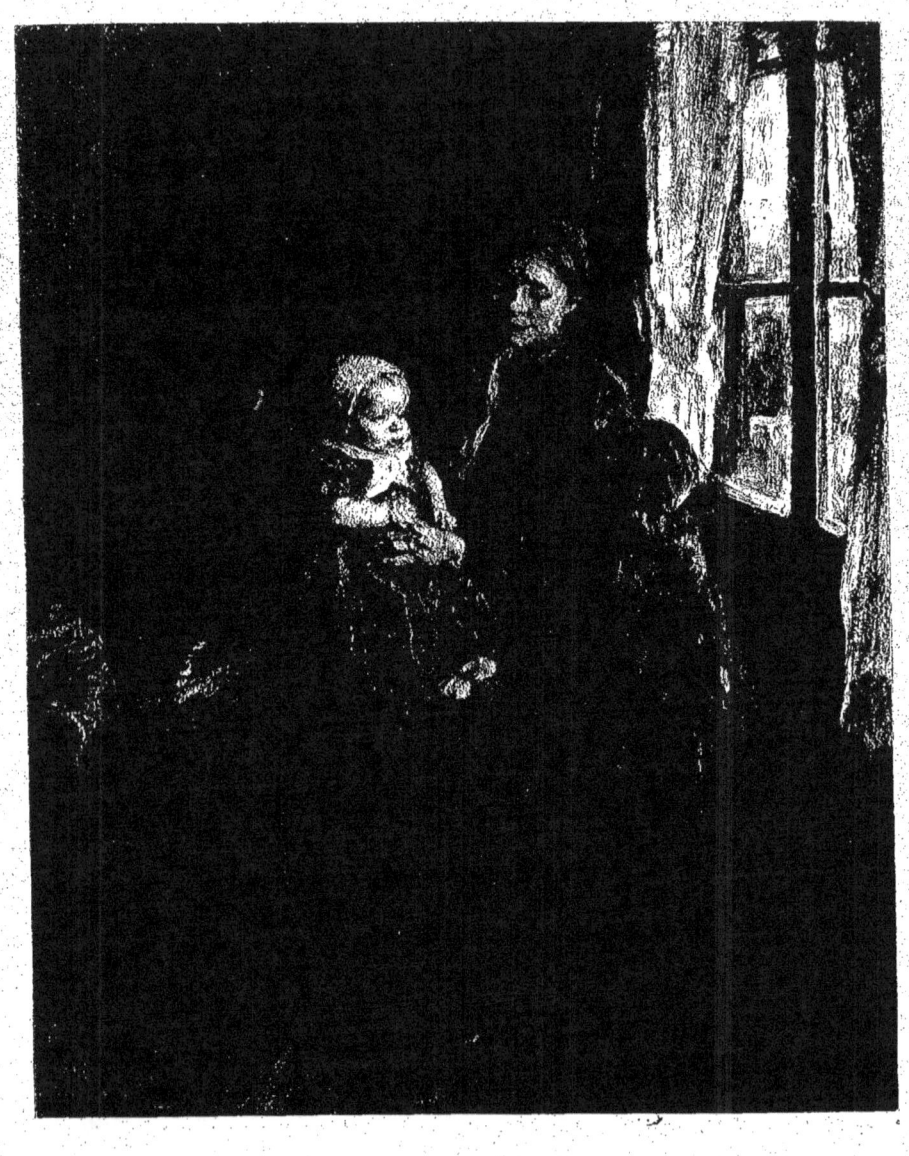

LEEMPUTTEN (Frans Van)

Né à Werchter (Brabant), le 29 décembre 1850

DANS LA BRUYÈRE LIMBOURGEOISE

TARDIVE à naître, dans toutes les écoles, la notion du vrai, dégagée de conventions importunes, fut particulièrement lente à se traduire dans l'école belge du paysage. Déjà l'Angleterre, la France avaient dès longtemps accompli l'évolution, point initial de tant de chefs-d'œuvre, que nous la voyons, toujours, sacrifiant aux règles de la plus étroite routine, ne s'inspirer de la nature que pour la revêtir d'un vêtement d'emprunt. Phénomène, du reste, explicable. Tenu longtemps pour un genre inférieur, le paysage faisait, en quelque sorte, à ses représentants l'obligation de délaisser le vrai pour courir après l'héroïque. Seuls dignes du pinceau, dignes aussi de l'attention des foules, étaient réputés les sites montueux. C'était le temps où l'humble jardinet réclamait son lac et sa montagne. Le paysage n'était jugé grand, qu'à la condition d'avoir ses roches et ses chutes d'eau. Ainsi le voulait le programme.

A peine faut-il rappeler qu'en Hollande, au xvii° siècle, le plus grand des maîtres du paysage, Ruysdaël, se voyait contraint de peindre des cascades de Norvège, réelles ou imaginées — on ne sait au juste, — faute de trouver le placement de ses merveilleuses interprétations des sites de son pays. Ce qui, d'ailleurs, ne l'empêcha pas de finir ses jours à l'hospice. Guère meilleur était le sort de ses émules, Hobbema, A. Vander Neer, Hercule Seghers.

De tous la réhabilitation appartenait au xix° siècle. Il était révolu plus d'à moitié quand se révéla à quelques natures d'élite la poésie des vastes horizons et des marais argentés de cette terre d'alluvion, ingrate et parcimonieuse, dénommée la Campine. Certaines localités du Nord de la province d'Anvers et du Limbourg, Genck, notamment, allaient devenir de véritables colonies d'artistes. Frans van Leemputten, né en 1850, dans les milieux agrestes, devait aller comme d'instinct à cette nature. Tel l'oiseau aquatique à son élément.

Lui-même l'a dit quelque part : « Millet et Breton ont prouvé qu'une simple fille des champs peut avoir, pour l'art, autant de valeur qu'une reine. Lorsqu'on

oublie le citadin, on voit grandir l'homme des champs. J'ai souvenir qu'en un coin perdu, là-bas, bien loin, entre Holmen et Baelen, une scène que d'aucuns trouveront peut-être banale, m'a pourtant vivement ému. Au détour d'un chemin pittoresque et solitaire, deux jeunes fiancés construisaient, actifs et affairés, le nid de leur futur bonheur, leur palais, c'est-à-dire une hutte en clayonnage! Ces enfants de la nature manifestaient tant d'ardeur en cette besogne, que c'est à peine si, à l'occasion, ils songeaient à échanger gauchement un baiser furtif! Oui, je le répète, j'aime le paysan de la Campine, parce que j'ai appris à l'aimer... (1) »

Le tableau *Dans la bruyère Limbourgeoise* est caractéristique de son époque, autant que de son auteur. N'était-ce pas à un fils des champs, à un peintre de race brabançonne qu'il appartenait d'environner de poésie une scène banale pour l'indifférent, que soudain son pinceau ému aura empreinte du charme des choses profondément aimées?

C'est l'heure où la diligente fermière, ayant conduit son troupeau brouter l'herbe rare poussée parmi les genêts, s'apprête à reprendre, sans lever les yeux de son tricot, le chemin de la ferme. Le chien attentif épie le signal du départ. Dans un moment il aura rassemblé ses pécores; la vision se sera évanouie. Elle aura survécu dans le cœur de l'artiste et son habile pinceau en aura perpétué la magie.

<div style="text-align: right;">Henri HYMANS.</div>

(1) E.-L. DE TAEYE : *Les artistes belges contemporains.*

CARRIER-BELLEUSE (Pierre)

Né à Paris, le 29 janvier 1851

LA CLASSE DE DANSE

LUSIEURS artistes, en notre temps, se sont intéressés au petit monde des danseuses, soit pour la grâce de leurs mouvements, le chatoiement des lumières sur leurs jupes de gaze, l'imprévu de leurs poses dans leurs exercices d'assouplissement, soit enfin dans leur espoir de piquer l'attention du public, en lui présentant les objets fréquents de sa curiosité, et, parfois, de son envie. D'aucuns ont pensé que c'était accorder beaucoup d'importance à ces jeunes personnes; qu'importe, après tout, puisque toutes les manifestations de la vie ont droit à être représentées par l'art, et puisque nous devons à ces préoccupations des œuvres aussi intéressantes que les vigoureuses gravures, dues à la pointe de Paul Renouard, dans sa série bien connue de l'Opéra, et les dessins si vivants et si pittoresques, en leur notation rapide, de Degas et de Forain.

Au rebours de ces trois artistes, qui ne se sont occupés de tels sujets que par intervalles éloignés, M. Pierre Carrier-Belleuse a consacré presque toute son activité à les étudier avec une continuité de soin et d'efforts, à laquelle il convient de rendre hommage.

Il est né à Paris, en 1851. Son père est le sculpteur Albert-Ernest Carrier-Belleuse, auteur de portraits en marbre de nombreux personnages, entre autres ceux de M. Thiers, de Mlle Croizette, de M. Cormon, de M. Jules Grévy, etc. Son frère, Louis-Albert, et sa sœur Henriette sont aussi des peintres.

C'est en 1875 qu'il débuta au Salon, par son tableau intitulé *le Plat du baptême*. Depuis, il ne s'est guère passé d'années qu'il n'exposât des peintures, et surtout des pastels fins, légers, d'une coloration délicate. Il obtint une mention honorable en 1887, une médaille d'argent à l'Exposition universelle de 1889, qui le mit hors concours, et la croix de chevalier de la Légion d'honneur, en 1888. Depuis, on ne sait vraiment pourquoi, il a quitté la Société française des Beaux-Arts pour la Société nationale, dont il est devenu sociétaire, sans cesser cependant de figurer dans les rangs de la première, laquelle paraît plus conforme d'ailleurs à son esthétique.

Un certain nombre de ses œuvres ont obtenu du succès. C'est *Pierrot*, habillé de blanc, une grosse fraise autour du cou, s'admirant dans une glace, ou, tout de noir vêtu, sifflotant, et respirant le parfum d'une rose qu'on vient de lui offrir. Voici *Colombine* en sa gaie toilette de folie, un boa autour du cou, souriant à l'idée de sa prochaine trahison; la voici encore, soucieuse, sa petite main au menton, songeant aux conséquences de sa faute, au moment d'entrer en scène pour le ballet; mais Pierrot a été miséricordieux, et, dans le *Baiser de Colombine*, les deux amants s'embrassent à pleines bouches, l'un ayant jeté loin sa mandoline, et l'autre son bouquet de violettes.

Dans la série des danseuses, on a remarqué surtout l'*Engagement*; un directeur de théâtre, assis, vu de dos, lit un acte d'engagement à une jeune ballerine en costume, qui s'appuie des deux bras, devant lui, sur sa table; à côté, le père, à la large face placide, épluche les termes du contrat, tandis que la mère, une concierge sans doute, et la cadette à la mine futée, contemplent l'aînée d'un œil admirateur et attendri. Dans une aquarelle, la danseuse, en jupe rose, la poitrine nue, assise sur un canapé empire, la jambe gauche posée sur la droite, réfléchit à la réponse qu'elle s'apprête à faire à une demande sans doute inopportune, car sa figure s'assombrit, et elle hésite à écrire, à cause de la peine qu'elle causera; car elle est meilleure fille, souvent, qu'on n'imagine.

Tout n'est pas rose, d'ailleurs, dans son métier, comme le montre le pastel ici reproduit. N'est-elle point obligée d'assouplir ses membres par des exercices fatigants, comme celui que surveille cette duègne, dont la vulgarité fait mieux ressortir l'élégance des trois danseuses, de celle qui étend sa jambe sur une poutre, et de ses deux camarades, brune et rousse, attendant leur tour ?

Cette œuvre marque une évolution, semble t-il, dans la production de l'artiste; car, s'il est resté aussi coquet et tendre qu'auparavant, faisant chanter les symphonies roses et bleutées de la gaze et des rubans, on remarquera qu'il s'est efforcé d'être plus réaliste dans le dessin des épaules, des jambes, et surtout du dos, où les omoplates saillantes, maigrichonnes et dures, font contraste avec la plénitude, la rotondité et la grâce des autres lignes.

<div style="text-align:right">Georges RIAT.</div>

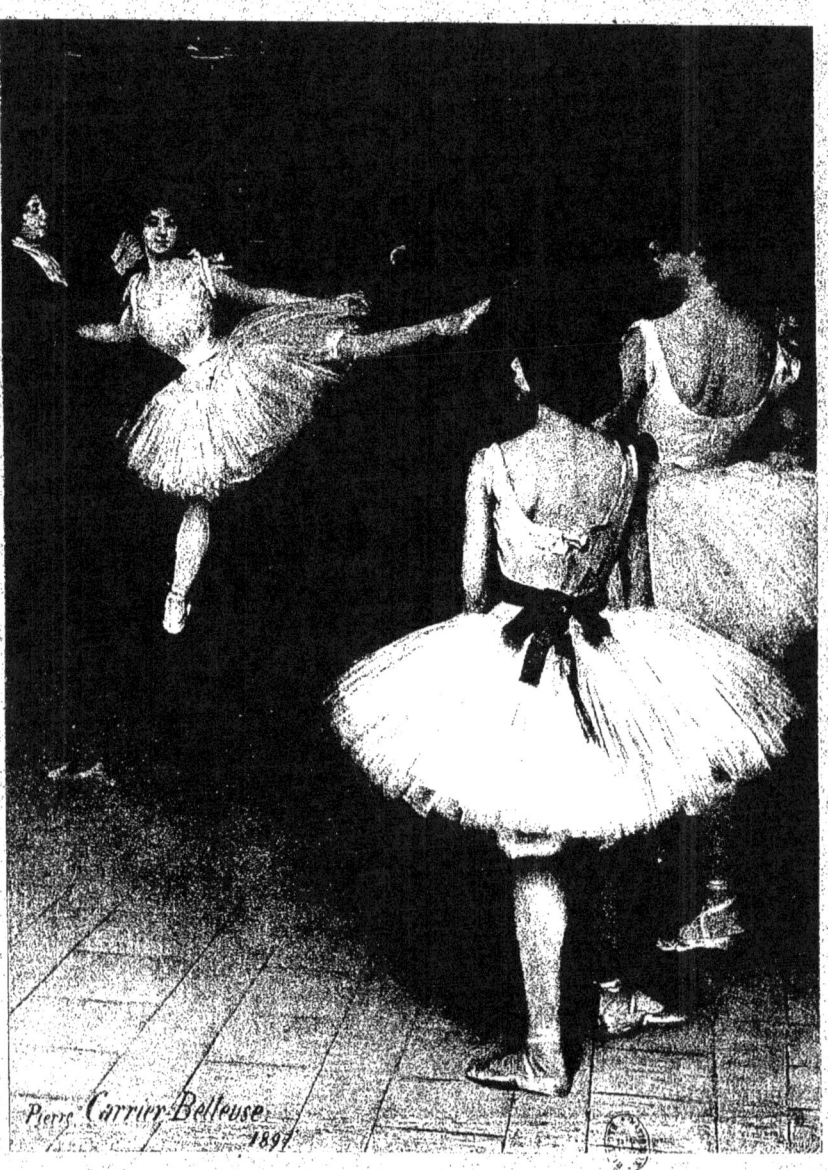

VERESCHTSCHAGIN
(Vassil Wassiljewitsch)
(*Né à Tscherepowez, Russie, le 26 octobre 1842*)

VIEILLE MENDIANTE RUSSE

ERESCHTSCHAGIN est né en 1842 dans la petite ville de Tscherepowez, gouvernement de Novgorod. Ses parents voulurent d'abord en faire un officier : à huit ans, il entrait à Tsarskoje Selo en qualité de cadet dans le corps d'armée Alexandre, et, trois ans plus tard, venait à Saint-Pétersbourg pour servir dans la marine. Sa vocation ne se révéla que lorsque, comme marin, il eut voyagé à deux reprises au long cours. Sa résolution de devenir artiste n'ayant pas été approuvée, il dut se décider à se frayer seul son chemin. Il fit ses premières études à Saint-Pétersbourg, puis à Paris. Mais il ne trouva sa voie qu'en 1867 près du général Kaufmann, alors gouverneur du Turkestan, chargé de dompter les populations révoltées du centre de l'Asie. Le jeune peintre non seulement recueillit là une abondante moisson d'impressions, sitôt traduites sur le papier, mais encore y conquit un certain renom militaire : lors de la défense de Samarkande contre les troupes de l'émir de Boukhara, il déploya une telle adresse et une telle endurance que la vieille capitale de Tamerlan resta à la Russie. Le Turkestan et le pays voisin de la Chine furent pour Vereschtschagin un champ extrêmement fructueux. Le caractère étrange des habitants et des mœurs excitait au plus haut degré ses facultés d'observation, le faisait se débarrasser jusqu'au dernier de tous les vestiges d'académisme qu'il pouvait encore avoir conservé et lui apprenait à voir la nature et les hommes dans leurs caractères distinctifs, tels qu'ils sont en réalité. Il découvrait un amas d'étrangetés et de laideurs, mais, loin de s'en effrayer, ne cherchait qu'à être vrai à tout prix. Ajoutez à cela le spectacle des peuplades du Turkestan en conflit avec la vie européenne, et du déchaînement, par l'oppression militaire, des passions et des luttes les plus sauvages. Pour la première fois il voyait la guerre et comprenait quelle différence offraient, avec la conception traditionnelle des batailles qui, dans les tableaux des peintres célèbres, tourne à la glorification des champs de bataille, l'aspect sanglant de la réalité, l'épouvantable cruauté des combats et des sièges, avec l'amas des morts, les plaintes des blessés, la brutalité

des vainqueurs. Ce qu'il pense de la gloire des conquérants qui, non pour le salut de leurs peuples, mais pour l'assouvissement de leur orgueil et de leur soif sanguinaire, entreprennent des guerres et détruisent des peuples, il l'exprima avec une effrayante ironie dans son *Apothéose de la guerre*, imposante pyramide formée des crânes des vaincus et qu'il a dédiée à tous les grands conquérants passés, présents et futurs. Finalement il en vint à de saisissantes représentations de la guerre elle-même, à propos desquelles on lui a fait à plusieurs reprises le reproche d'uniformité ou d'exagération, et pour chacune desquelles cependant il pouvait offrir l'infaillible témoignage de son observation et de son expérience personnelles.

De plus longs voyages conduisirent Vereschtschagin dans l'Inde, d'où, intéressé au suprême degré par les paysages des hautes montagnes et les coutumes religieuses des habitants, il rapporta également une riche moisson de documents. Puis, en 1877, il résida à Maisons-Laffite, près Paris. Ce séjour en France ne devait d'ailleurs pas être long, la guerre ayant éclaté cette même année entre la Russie et la Turquie et décidé Vereschtschagin à aller en observer les péripéties dans les Balkans, pour y faire, comme naguère en Turkestan, des études artistiques et observer la guerre face à face : tandis que d'autres peintres arrivaient avec leur carnet une fois la bataille finie, lui dessinait sous le feu, à la fois artiste et soldat. Il faillit perdre la vie sur un torpilleur que les Turcs avaient canonné, et il dut passer plusieurs mois au lazaret. D'abord attaché au corps du général Gourko, il passa ensuite dans celui de Skobeleff, et l'expédition des gorges de la Schipka déroula devant ses yeux tout le panorama de la guerre.

Quoique ces grands tableaux de guerre, fortement mouvementés, aient créé le renom universel de Vereschtschagin, ses petites études ont peut-être encore plus de valeur artistique, par leur fraîcheur et leur vigoureux réalisme. Elles montrent que le maître russe n'est pas seulement un historien éloquent, mais encore un artiste aux fortes qualités picturales.

<div style="text-align: right;">EUGEN ZABEL.</div>

SEGANTINI (Giovanni)

*(Né à Arco, le 15 janvier 1858
Mort en Engadine, le 28 septembre 1899).*

BONHEUR MATERNEL

E 28 septembre 1899 mourait dans une cabane sur le Schafberg, en Engadine, à 2 700 mètres d'altitude, le grand peintre Giovanni Segantini. Né à Arco (Sud-Tyrol) en 1858, il n'était que dans sa quarante-deuxième année. Une attaque aiguë d'appendicite l'emportait au milieu de ses études panoramiques de cette région de la haute montagne dont il avait pénétré les secrets. Son immense triptyque *Nature, Vie, Mort*, qui l'année suivante, à l'Exposition universelle de Paris, excita tant d'admiration, n'était même pas terminé. Une profonde douleur s'empara de tout le monde artistique à cette nouvelle : il perdait en Segantini une de ses meilleures et plus hautes espérances, un maître d'une naïveté admirable, dont l'instinct avait découvert à la peinture un nouveau domaine et de nouveaux moyens d'en traduire de façon persuasive la pittoresque originalité. Il peignait la pureté de l'air et des âmes, la silhouette des montagnes et des hommes, l'harmonie de l'homme avec la nature, la paix immuable des régions situées près des neiges éternelles et qui semblent autant appartenir au ciel qu'à la terre, la vie tranquille des bergers et des laboureurs dans l'air léger de ces sommets, et il montait toujours plus haut, jusqu'à ce que la haute Maloja lui parût presque le point le plus bas du monde. Et, enfin, il disait le sens caché de ce monde éloigné, le symbolisme de ces choses simples qui, physiquement et moralement, sont plus proches de leur origine céleste que les pesantes couches de civilisation du monde d'en bas et des agglomérations humaines.

Il était fils d'un pauvre paysan et avait d'abord gardé les moutons. Allant de ville en ville pour gagner sa vie, il arriva jusqu'à Milan, et là apprit à peindre. Dans la vallonneuse Brianza, semblable à un grand jardin ; plus haut, dans la Bregaglia, notamment à Soglio, puis plus haut encore, sur la Maloja et sur les cimes les plus élevées de la haute Engadine, son originalité se développa de plus en plus. Dans la vallée déjà il était un maître ; mais c'est sur les sommets que sa maitrise propre s'épanouit. Chacun sait ce qu'est le procédé de la division des cou-

leurs. Segantini l'appliqua d'une façon particulière, si logique, qu'on l'aurait cru inventée par un spécialiste de l'étude de l'optique. Avec de petits pinceaux, il posait de courtes touches minces mais vigoureuses, entre les intervalles desquelles il ajoutait ensuite les couleurs complémentaires. Au besoin, il y mélangeait de la poudre d'or ou d'argent pour accroître encore l'éclat de la peinture. L'effet produit est extraordinaire : jamais un peintre n'a donné à ce point l'illusion de la lumière vivante de la nature. Cette méthode, dont l'épanouissement suprême se voit dans le grand panneau central du triptyque dont nous parlions tout à l'heure, avec la splendeur du soleil couchant rayonnant en éventail sur tout le ciel, le tableau que nous reproduisons, *Bonheur maternel*, nous en fait apprécier tout le charme. Cette œuvre, elle aussi, est très caractéristique de l'artiste. Le thème lui tenait particulièrement au cœur : il l'a traité tantôt de façon idyllique comme ici, tantôt sous une forme symbolique (*L'Ange de la Vie*), et encore d'autre manière. Il a même montré parallèlement l'amour maternel humain et l'amour maternel animal dans son grand tableau **Les Deux Mères**, qui date du début de sa manière de peindre par touches menues. Il inaugura ce procédé vers 1892. Il ne manquait pas alors d'essais de cette division des couleurs en vue d'un effet plus vibrant. L'année précédente, à l'exposition de Milan, Gaetano Previati avait étonné tous les visiteurs et suscité maintes critiques. On a revu en 1901, à l'exposition de Venise, l'ensemble de ces peintures hardies qui, d'ailleurs, comme celles de Segantini, doivent avoir subi l'influence décisive des essais du peintre milanais Tranquillo Cremoner. Le procédé de Segantini a, naturellement, été beaucoup imité depuis, mais personne n'a approché de ses résultats. Chez Segantini, cette originalité technique est mise au service d'un sentiment artistique et poétique. Il sait rester naïf, tout étant spirituel : c'est toujours le problème de l'œuf de Colomb. L'essentiel, pour lui, est l'âme des choses incluse dans leur couleur, et qu'il sait évoquer dans la sienne. Car il a l'amour des créatures et de l'amour pénétrant et souverainement vivifiant qui réside en elles. Il n'a jamais existé de réaliste plus transcendant. Dans les nombreuses expositions de son œuvre faites après sa mort, on s'est rendu compte avec étonnement de tout cela, de toute cette émanation de vie, si tôt interrompue. On a pu observer aussi ses attaches artistiques, ses points de contact avec Millet, avec Watts, mais en même temps la poussée de son originalité qui l'entraîna dans un monde que personne n'avait encore foulé. Des noirs sillons de la *Glèbe* et de la neige éblouissante des *Mauvaises Mères*, qui trahissent déjà un maître, jusqu'au jeu des atomes joyeux et multicolores de la vie dans la scène paradisiaque *L'Amour à la source de la Vie*, c'est comme l'ascension céleste d'un artiste.

<p style="text-align:right">Ludwig HEVESI.</p>

COTTET (Charles)

Né au Puy, le 12 juillet 1863

FEU DE SAINT-JEAN

oici l'un des tableaux où se manifestent le mieux l'art et l'âme de M. Charles Cottet. Je ne dis pas sa « manière », car il n'y a pas ici seulement une facture voulue et un choix réfléchi de sujets catégorisés, mais une libre et forte inspiration, dont l'unité tient au fond même de cette nature d'artiste.

M. Cottet est un peintre sincère. Et c'est par leur sincérité que ses œuvres s'animent tout d'abord. Que voit-il, dans cette Bretagne dont il évoque les scènes? La population maritime, mais non ses mâles représentants, les hardis marins qui vont affronter au loin le danger des pêches hasardeuses. Ce qui l'attire, ce qui l'émeut c'est la foule débile et patiente qui reste au logis, femmes, enfants, vieillards, ceux qui attendent, ceux qui guettent, ceux qui espèrent, jusqu'au jour fréquent, hélas! où ils désespèrent et se résignent.

La mer, elle est dans l'œuvre de M. Charles Cottet, non pas impérieuse et sonore, mais silencieuse, lointaine, sournoise, et d'autant plus redoutable. A peine la voit-on. Elle insinue, au fond de la toile, en un lambeau luisant et pâle, la nappe tranquille d'un golfe. Sa grandeur tragique est là pourtant tout entière, dans les yeux et sur les visages de ces êtres dont elle oppresse le cœur, dont elle hante la pensée.

Voyez les humbles spectateurs du *Feu de la Saint-Jean*, ce petit groupe hypnotisé par le dansant éclat de la flamme, dont les regards s'éblouissent du foyer, tandis qu'il tourne le dos à la sombre immensité que son anxiété interrogera de nouveau demain. On n'y voit pas d'hommes faits. A peine quelques vieillards. Ces enfants graves sont peut-être des orphelins qui ne le savent pas encore. Cette femme, qui porte son bébé dans les bras, murmure d'une lèvre qui a l'air de trembler : « Mon Dieu, ramenez-moi celui que j'aime. » Et ces deux admirables vieilles, assises au premier plan, d'une attitude et d'une expression si piquantes à force de simplicité, songent à tous ceux qu'elles ont vus partir et qui ne sont pas revenus.

Tels sont les personnages de M. Charles Cottet. Que ce soit autour de l'*Enfant mort* ou les *Trois femmes en deuil*, l'aïeule, la mère et la fille, assises au bord de la mer, ou les théories des pardons, la Bretagne qu'il nous montre est tout imprégnée de larmes féminines, mais aussi tout ennoblie de muette résignation.

La couleur sobre et rude, la manière noire, avec la vigueur des clairs-obscurs, et les brusques coups de lumière, répondent bien à la qualité de l'émotion morale. Les physionomies sont d'une intensité frappante. Ces âmes simples portent en elles-mêmes un rêve douloureux qui transparaît sous la passivité des figures. Et les fatalités de leur existence y sont d'autant mieux empreintes qu'elles semblent s'en rendre moins compte et les subir avec plus d'humilité.

M. Charles Cottet est un coloriste, dont la couleur touche encore plus le cœur que les yeux, car elle est merveilleusement adaptée au sentiment. On ne saurait faire un plus bel éloge de ce peintre si complet, dont l'œuvre enrichit notre art d'une note infiniment précieuse et personnelle.

<div style="text-align:right">Henry LAPAUZE.</div>

MANET (Édouard)

Né à Paris le 23 janvier 1832.
Mort à Paris le 30 avril 1883.

LE PAVILLON DE BELLEVUE

ANET n'est pas seulement le créateur de la peinture moderne ; il en est encore le maître suprême. » Ainsi s'exprime, en une heureuse formule, M. Hugo von Tschudi, directeur de la Nationalgalerie de Berlin, où par ses soins, en 1896, Manet entrait en triomphateur avec son tableau *Dans la serre*, mais pour être bientôt relégué, par ordre impérial, dans un coin perdu du musée, où le contraste éloquent de son art libre et jeune avec la caduque peinture officielle environnante serait moins saisissant. Il est permis de penser qu'il en sera de cette décision devant la postérité comme de celle de M. Kaempfen, directeur des Beaux-Arts de France, refusant aux amis de Manet, pour l'exposition posthume du peintre, les salles de l'École des Beaux-Arts, que seules des raisons politiques déterminèrent, en fin de compte, le ministre à accorder. L'incompréhension du public est de règle, d'ailleurs, en présence des artistes originaux dont la conception dépasse le niveau des œuvres courantes et contredit l'idéal conventionnel formulé par les Académies, et les noms aujourd'hui les plus glorieux n'ont pas échappé à ce mépris : au xviiie siècle — M. Théodore Duret le rappelle fort à propos dans son beau livre *Édouard Manet et son œuvre* — les tableaux du chevalier van der Werff se payaient des prix que personne n'eût voulu offrir d'un Rembrandt. Mais peu connurent à l'égal de Manet la risée et le dédain : par quelle gageure ou quelle aberration un élève du pondéré Thomas Couture, issu d'une bonne famille bourgeoise (qui d'ailleurs fit tout pour contrarier sa vocation), et même de manières distinguées, disait-on, se livrait-il à de pareils écarts ? Devant cette peinture rude et franche, aux larges touches de couleur brusquement juxtaposées, montrant sous la lumière du jour naturel la réalité saisie sur le vif, — toutes qualités si contraires aux recettes de composition, aux procédés de facture « léchée » et d'éclairage artificiel jusque-là en honneur, — le public s'effarait et s'esclaffait. L'exposition particulière organisée en 1863 par l'artiste au boulevard des Italiens, où figuraient notamment le *Ballet espagnol* et la *Musique aux*

Tuileries, causait une véritable émeute. La même année, au Salon des Refusés, le *Déjeuner sur l'herbe* faisait scandale. Même incompréhension et même réprobation accueillaient en 1865 l'*Olympia* (aujourd'hui au musée du Luxembourg) et dix ans plus tard, malgré le succès isolé du *Bon Bock* en 1873, le grand morceau de plein air intitulé *Argenteuil*. Et de temps à autre l'exclusion des expositions officielles (notamment de l'Exposition universelle en 1878) signifiait à l'artiste à quel point sa peinture choquait toute convenance. En vain des écrivains et des critiques indépendants et avisés : Zola, — qui déjà en 1866, dans son *Salon* de l'*Évènement*, et en 1867, dans sa brochure *Édouard Manet*, bravait bellement l'impopularité, — Duret, Bürger-Thoré, Duranty, Burty, proclamaient leur admiration et montraient à quel point la forte et saine tradition des anciens maîtres, de Velazquez, de Goya et de Frans Hals, étudiés d'ailleurs par Manet dans les musées d'Espagne et de Hollande, revivait en ces tableaux, si vrais d'observation, si exacts de valeurs, où se manifestait un si beau tempérament de peintre, et combien identique était le langage, fait de robuste simplicité et de justesse, qu'ils tenaient au spectateur; en vain Manet lui-même, dans la préface du catalogue de son exposition privée au pont de l'Alma, lors de l'Exposition universelle de 1867, en avait appelé directement au public trompé par les juges officiels, et lui avait soumis ses idées avec une sincérité faite pour convaincre tous les gens de bonne foi : les cinquante toiles qu'il montrait, et que depuis se sont disputées les galeries d'Europe et d'Amérique, ne recueillaient, des rares visiteurs, que sarcasmes nouveaux. L'artiste n'en poursuivait pas moins sa route, obstinément fidèle à sa conception esthétique, à sa vision personnelle, éclaircissant toujours sa palette, se confinant de plus en plus, puis exclusivement, dans la peinture de la réalité environnante, tirant de tous les sujets, portraits, scènes de mœurs, natures mortes, occasion de « morceaux » savoureux, où son amour de la belle pâte s'unissait à la plus libre facture. Le *Pavillon de Bellevue*, que nous reproduisons, peint en 1880, dans le jardin de la maison de campagne où Manet, atteint par un commencement de paralysie, suivait un traitement hydrothérapique, appartient à cette belle période des dernières années, où le peintre, plus amoureux que jamais de la nature et de la vie, est tout à la joie des couleurs vives largement étalées, à la griserie de la pleine lumière saisie dans sa fluidité et sa vibration. Conservée jusqu'à ces derniers temps en France, dans un coin de province, cette composition, si expressive de spontanéité, est entrée récemment, elle aussi, au musée de Berlin. Et ainsi, l'une après l'autre, comme tout ce qui est vrai, libre et fort, les œuvres de ce révolutionnaire, sacré aujourd'hui chef de tout le mouvement contemporain, prennent rang parmi les classiques, suivant la prophétique et fringante devise imaginée par l'artiste en un jour de belle humeur : « *Manet et manebit* ».

<div style="text-align:right">Auguste MARGUILLIER.</div>

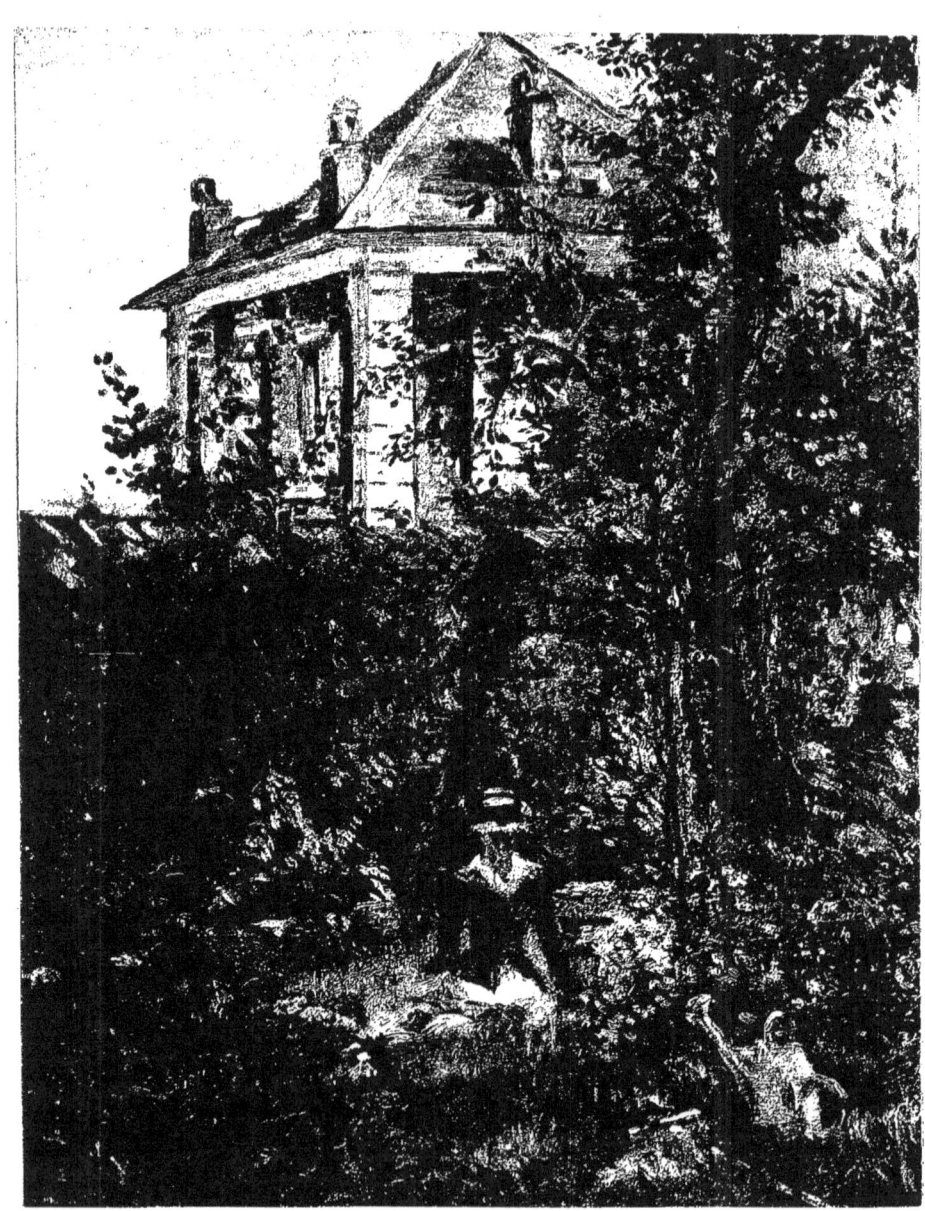

LARSSON (Carl)

Né à Stockholm en 1853.

« LES MIENS »

ARMI les artistes suédois dont l'éducation fondamentale et la formation eurent lieu entre 1870 et 1880, Carl Larsson est le plus populaire et aussi le plus divers. Infatigable dans ses recherches, d'une fécondité inépuisable, sans cesse en quête de nouvelles expériences, ne reculant devant aucune entreprise et jamais à court d'idées, il a aujourd'hui derrière lui, à cinquante ans, une production aussi riche que pleine de sève. Ayant débuté comme dessinateur dans un journal amusant, il compte à l'heure actuelle parmi les représentants, en Suède, de la peinture monumentale, mais ses fresques se ressemblent aussi peu que ses illustrations, ses aquarelles ou ses peintures à l'huile. Il a son expression et son style propres, et sa façon de dessiner lui est aussi personnelle que son humour. On le regarde, entre tous ses compatriotes, comme le plus typique représentant de la moderne école suédoise de peinture. Son art est joyeux, facile, tout en dehors, avec une tendance au faste et à la parade, mais tout en restant jeune et frais et non dépourvu de sentiment sincère. Là où se manifeste le plus spontanément et le plus directement cette sensibilité, c'est dans les tableaux de sa propre vie familiale à Sundborn aux environs de Falun, où il réside maintenant toute l'année. Il nous a retracé dans une foule de peintures et de dessins l'aspect intérieur et extérieur de sa maison, la douceur de la vie qu'on y mène ; il nous a peint sa femme, et nous avons vu grandir la troupe de ses enfants, participé à leurs jeux et à leurs travaux, à leurs plaisirs et à leurs peines. Pour la plupart, ces scènes de famille sont de rapides croquis à la plume ou des aquarelles, mais plusieurs aussi ont plus d'importance, telle la composition ensoleillée, projet de tapisserie, où l'on voit toute la famille occupée à une pêche aux écrevisses suivie d'un régal sur l'herbe ; tel aussi le tableau que nous reproduisons et qui nous montre la femme et les enfants du peintre en route dans la campagne. Carl Larsson avait exécuté pour la galerie de Pontus Fürstenberg, à Gœteberg, trois grandes peintures décoratives, fantaisies sur la Renaissance, l'art du XVIII siècle et l'art moderne. Lorsque son travail fut terminé, il lui restait

une toile avec son cadre, et pour l'utiliser il y peignit sa famille, de la façon que nous voyons. L'arrangement de la composition, spécialement la façon dont le peintre a utilisé la ligne qui la coupe dans le bas, s'explique par la disposition de ces panneaux : dans ceux de la galerie Fürstenberg, la bande inférieure est occupée par un bas-relief. Cette peinture est restée en la possession de l'artiste et orne son atelier à Sundborn. Elle est entièrement dans un gamme de tonalités claires, légères et gaies, et donne une excellente idée du talent de décorateur de Larsson et de ses dons de dessinateur.

<p style="text-align:right">C. NORDENSVAN.</p>

VERHAS (Jan)

Né à Termonde le 8 janvier 1832.
Mort à Schaerbeecke le 30 octobre 1896.

SUR LA PLAGE DE KATTWYK

A plage connaît de mauvais jours, où la pluie fouette, où la tempête mugit, où les lames déferlent toujours plus furieuses et plus audacieuses sur la grève. Il faut mettre à l'abri ce que les vagues pourraient abîmer. De pareilles journées font la joie des enfants venus là en villégiature : ils montrent, à aider les pêcheurs, une ardeur infatigable. C'est là un tableau charmant bien fait pour intéresser un peintre. Le brouillard humide et gris estompe l'immensité de la mer, prête aux couleurs des tonalités délicates et cependant vigoureuses, bien faites pour séduire le délicat talent de coloriste d'un artiste tel qu'était le peintre de genre Jan Verhas. On perçoit dans ce tableau l'influence, au point de vue du dessin agile et souple, des Français, tandis que le coloris s'apparente à celui de la nouvelle école hollandaise.

Jan Verhas naquit en Belgique, à Termonde, en 1832 et fut élève du célèbre peintre belge Nicolas de Keyser. A la suite d'une subvention extraordinaire obtenue de l'État en 1860, Verhas visita l'Italie. Sa *Velléda* (1861) et sa *Bataille de Calice* (1862), commandée par l'État belge et exposée à Bruxelles, trahissent encore l'influence de l'art de la péninsule. Mais ensuite Verhas se consacra presque exclusivement, ainsi que son frère François, à la peinture de scènes enfantines d'une grâce toute particulière. « Dans leurs tableaux, dit M. R. Muther, l'Ève moderne de Stevens se transforme en une mère paisible qui contemple, heureuse, les jeux des petits êtres blottis dans son giron. Ils ont peint toute une série de scènes familiales de ce genre, devant lesquelles on croit entendre résonner les frais éclats de rire enfantins. Les premiers en Belgique, ils ont su rendre avec un mélange de grâce anglaise et de finesse parisienne l'élégance des enfants de bonne famille. » Une des toiles les plus célèbres de Jan Verhas, au musée de

Bruxelles, représente, sous le titre *Revue des Écoles* (1880), le défilé des enfants des écoles devant le roi et la reine des Belges à l'occasion de leurs noces d'argent. Ce tableau, à l'exposition de Vienne en 1882, valut à Verhas la médaille d'or. Une autre œuvre remarquable de son pinceau, *Maître peintre* (1893), est au musée de Gand.

<div style="text-align: right;">Van DRIESTEN.</div>

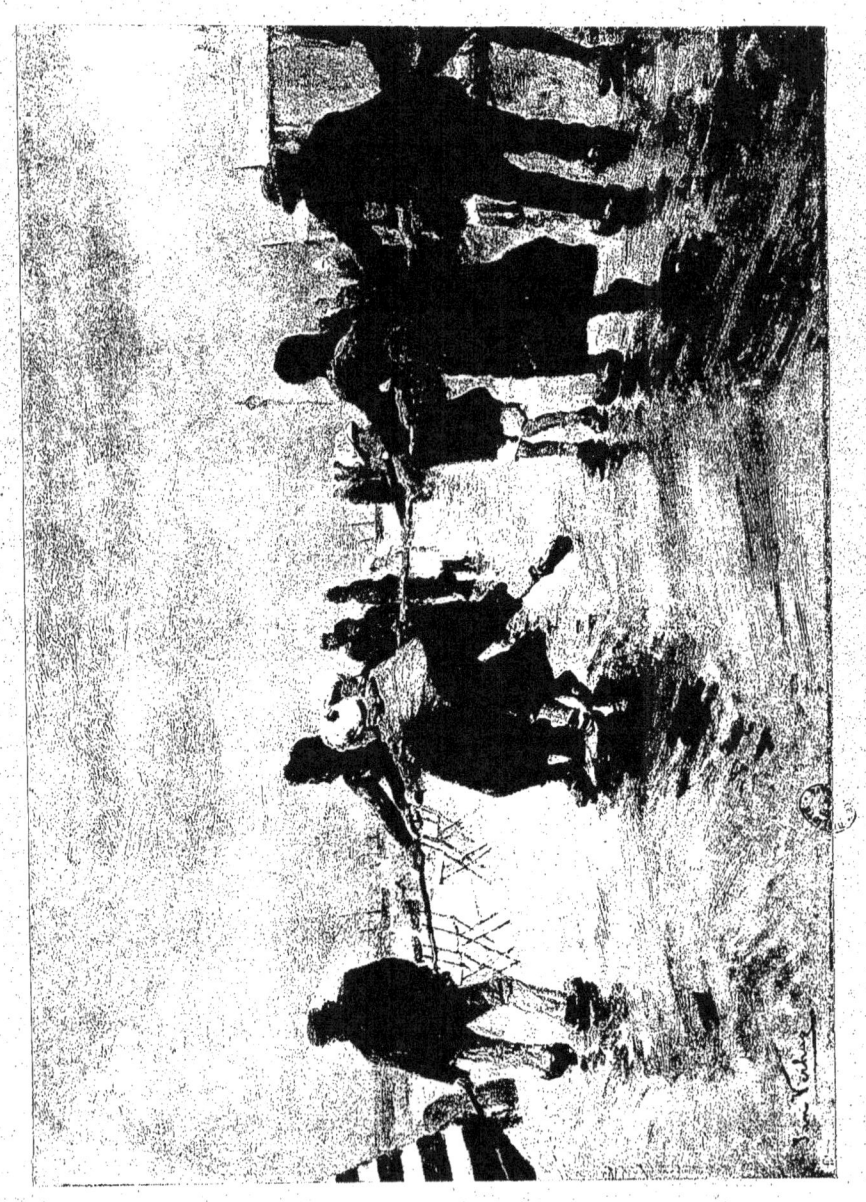

HAMPEL (Walter)

Né à Vienne en 1868.

DANSEUSE ESPAGNOLE

ARMI les jeunes peintres viennois qui ont formé le nouveau groupe artistique « Hagenbund », Walter Hampel a conquis une place particulièrement en vue. Il fut élève, à l'Académie des Beaux-Arts de Vienne, du professeur H. von Angeli ; mais absolument rien dans son œuvre ne trahit ces débuts. Quand on prononce son nom, surgit immédiatement la pensée du vieux Vienne, car il traite maintenant de préférence, tantôt en dessin, tantôt en peinture, le type de l'ancien bourgeois viennois. Habile dessinateur à la plume, non moins habile dans le traitement de l'aquarelle et du dessin légèrement rehaussé de sépia, il a signé dans ce genre des pièces tout à fait originales. Son portrait en bourgeois de Vienne est une des meilleures. Mais ces divertissements ne sont qu'un jeu, car, joyeux compagnon, amoureux des femmes, c'est aux scènes galantes qu'il revient toujours avec prédilection. Ses sujets de nu, où les ondines et autres figures semblables jouent le principal rôle, sont dessinés et enluminés avec un soin extrême et tournés de la piquante façon qui lui est propre. Le nu féminin lui est extrêmement familier, même dans des formats extraordinaires : une blanche apparition féminine de dimensions inusitées, vue de dos, qui rappelait un peu l'*Ève* du peintre Stuck, eut un immense succès. On peut voir, d'après la *Danseuse espagnole* que nous reproduisons, comment il s'entend à traiter la Froufrou moderne. Plusieurs peintres viennois, Pausinger, Engelhardt, sont familiers avec le monde des Otero et des Tortejada ; mais Hampel apporte, dans la représentation de ce monde, sa manière propre et son sentiment particulier du coloris. Il sait, notamment, tirer des détails du déguisement théâtral, du blanc gras et de la poudre de riz, une coloration personnelle, d'une piquante froideur crayeuse, qui recouvre néanmoins quelque chose de vivant. Certains tons crème nuageux s'y ajoutent de façon harmonieuse, surtout dans le costume, et de tout cet ensemble fardé, calculé pour la lumière de la rampe, et tout en clinquant,

la tête aux noirs cheveux, où saigne le rouge des fleurs, se détache plus vigoureuse.

L'artiste cherche encore sa voie. Il est le dernier à savoir où elle le conduira. Il lui manque, comme à beaucoup d'artistes viennois, une commande importante et décisive.

<div style="text-align:right">Ludwig HEVESI.</div>

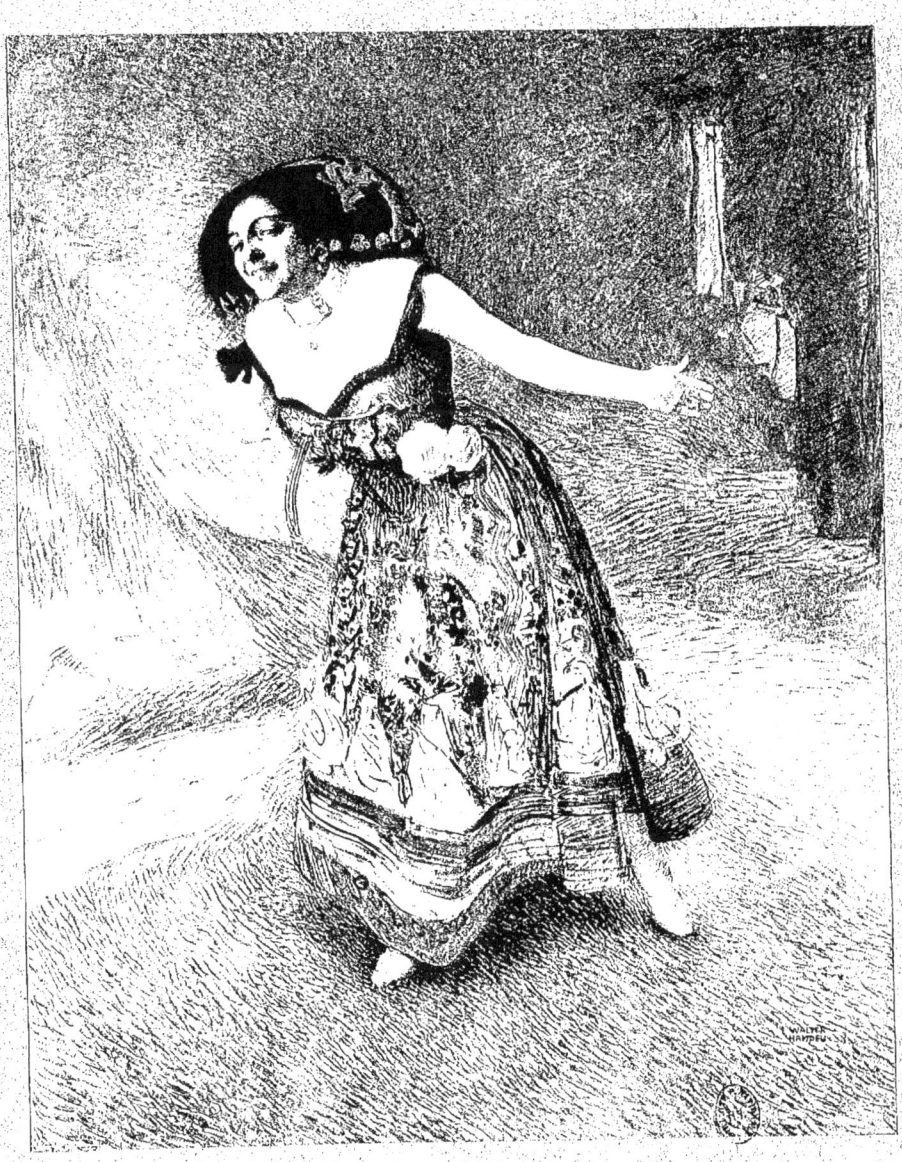

KAMPF (Eugen)

Né à Aix-la-Chapelle en 1861; vit à Düsseldorf.

PAYSAGE DE FLANDRE

 L y a bien quinze ans déjà, ou même plus, que la peinture moderne s'est implantée à Düsseldorf. Parmi ceux qui s'en firent alors les champions, Eugène Kampf était le plus renommé ; il paraissait d'un radicalisme extrême. Il venait de Belgique. Dans le pays où la tradition de la bonne peinture s'est continuée ininterrompue des van Eyck, à travers Rubens, jusqu'à Verstraete, Claus et van Rysselberghe, il s'était formé sans rien perdre de sa personnalité. Il est curieux d'observer à quel point, parallèlement aux recherches techniques, le choix des sujets et le pays influent sur les créations artistiques. C'est ainsi qu'après les recherches de lumière de l'école de Manet, auxquelles aucun paysage ne pouvait mieux convenir que les délicates, gracieuses et aimables rives de la Seine, les Belges intronisèrent une peinture aux accords plus profonds, répondant au terrain plantureux et sombre du pays, et que dans leur école de paysage se développa la prédilection pour la peinture des champs de légumes vert bleuâtre et des peupliers déchiquetés dans le ciel où les nuages courent sous le vent. La Belgique, en un certain sens, est le plus coloré des pays, de même que ses peintres, depuis des siècles, sont de tous les peintres ceux qui ont la plus riche palette. Celle de Rubens surpasse celle de tous les Italiens, et le paysage belge a beaucoup de sa couleur : qui a jamais eu l'occasion de comparer la côte belge de la mer du Nord avec la côte hollandaise sa voisine a pu constater ce fait. Dans un tel pays, Eugène Kampf devait faire plus d'une découverte ; né à Aix-la-Chapelle, par un enchaînement de circonstances il devint le vrai peintre de la plaine du bas Rhin. A ses débuts, les tons bleus et violets régnaient dans ses tableaux, et, suivant la technique impressionniste, des taches colorées formaient son dessin, sans toutefois laisser perdre l'effet de la composition. Puis, pendant quelque temps, il fut plus ensoleillé et accrut ses moyens d'expression par l'emploi du pointillisme ; mais son soleil n'était pas le soleil lumineux et clair des Français : il était plus sombre, plus doré. Maintenant, sa gamme de colorations a changé. Le paysage ici reproduit montre assez fidèlement la conception de l'artiste. Sous un ciel semé

de nuages légers à travers lesquels le soleil brille à chaque instant, la plaine
s'étend, moitié assombrie, moitié éclairée, depuis l'horizon ensoleillé jusqu'aux
terrains bleuâtres du premier plan et le pré verdoyant et fertile qu'entoure un
ruisseau. Les saules tondus de ses bords, la ferme cachée entre les arbres fruitiers,
la paysanne qui, près du haut peuplier, surveille son troupeau dispersé, tous ces
détails complètent le caractère de ce pays, dont la riche coloration nous est
montrée comme en un miroir.

<p style="text-align:right">Rudolf KLEIN.</p>

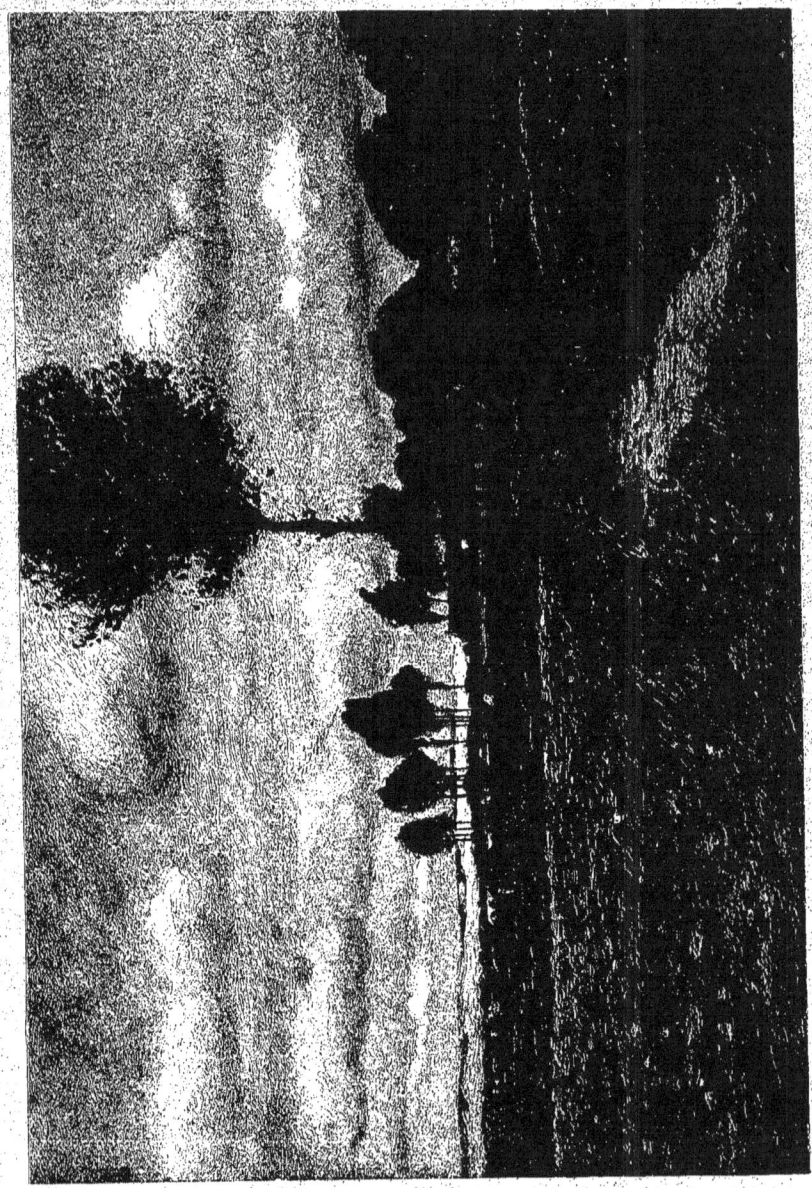

GLÜCKLICH (Simon)

Né à Bielitz (Silésie autrichienne), le 27 mars 1863.

PORTRAIT

 e portrait que nous donnons ici caractérise excellemment l'art aimable de Simon Glücklich. Il est né peintre de la femme et particulièrement de ces blondes délicates et néanmoins pleines de vie, types par excellence de la race germanique. Il ne s'ensuit pas, naturellement, qu'il ne peigne que des blondes : en 1901 on pouvait voir de lui, à l'exposition du Palais de Cristal à Munich, une *Danseuse espagnole* dont la superbe tête reflétait tout le feu des races méridionales : portrait d'une exécution vive et large, vraiment excellent. Ligne, couleur, modelé, tout chez Glücklich est incisif et clair, traité sans aucune fadeur, rehaussé d'un coloris toujours juste. L'artiste travaille constamment, assidûment, d'après nature et apporte dans l'exécution de ses œuvres un bagage de connaissances techniques considérable. Il a produit bien des œuvres différentes, scènes de genre et paysages aussi bien que portraits, mais incontestablement son talent est fait pour les effigies féminines.

De bonne heure il fut attiré vers l'art. Il fit ses études à l'Académie de Vienne, dans l'atelier de l'orientaliste Léopold-Carl Müller, un des meilleurs professeurs de l'école. Ses rapides succès lui valurent une série de bourses et de prix, et même son premier tableau, *Quatuor d'enfants*, fut acquis par l'empereur François-Joseph. Après un voyage d'études en Italie en 1890, Glücklich se fixa à Munich, où il vit encore aujourd'hui. Il se livra d'abord à la peinture de genre, et, visant davantage à l'impression pittoresque qu'au côté anecdotique, il en tira des effets de lumière pleins de vigueur et de liberté. Tel est son tableau *Guirlandes de fête*, peint en 1893, où l'on voit des jeunes filles occupées à tresser des guirlandes, près d'une grande fenêtre d'où la lumière tombe à flots sur leur groupe gracieux. A côté de son talent spécial de portraitiste, Glücklich possède également de beaux dons de paysagiste : témoin un grand tableau, *Forêt de bouleaux*, exposé récemment à Munich. Le motif est emprunté aux sites de son pays natal, la Silésie autrichienne, où il passe ses étés. Glücklich s'est occupé aussi avec succès de peinture décorative : on vit à Munich toute une série

de dessus de portes et autres panneaux peints pour Vienne, Munich et sa ville natale, qui obtinrent un vif succès : il y a représenté, avec une grâce enjouée, des Amours et des figures allégoriques dans des paysages. Dans le domaine de l'affiche également, où s'exercent aujourd'hui tant de peintres, il a produit des œuvres très réussies. Dans un concours pour l'affiche de l'exposition permanente de l'Association des artistes munichois, il obtint un deuxième prix ; une autre affiche (pour des liqueurs non alcoolisées) fut très remarquée à Munich. Le Musée silésien de Troppau et la galerie historique de la Ville de Vienne possèdent des œuvres de Glücklich, dons du prince de Liechtenstein.

<div style="text-align: right;">Fritz von OSTINI.</div>

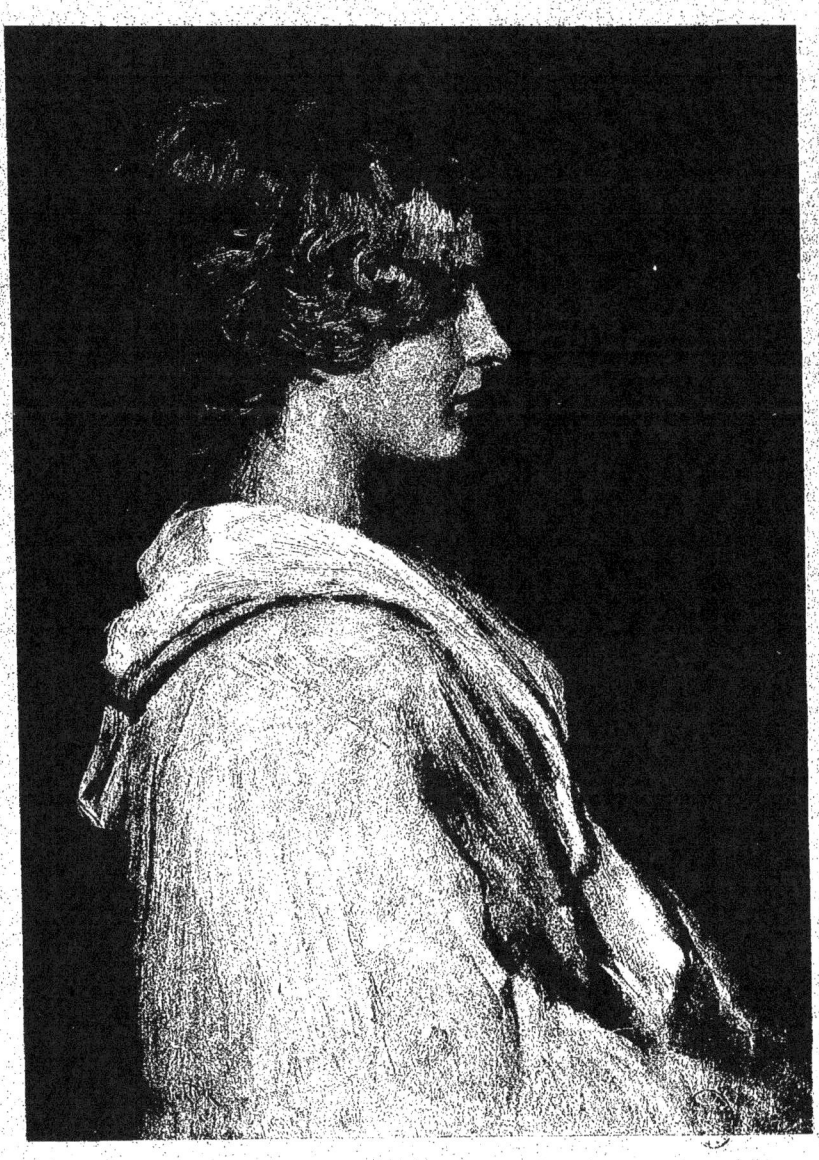

MUNKACSY (Michael Von)

Né à Munkács en 1848.
Mort à Endenich, près Bonn, en 1900.

ORAGE DANS LA PUSSTA

'EST un signe caractéristique de l'art de Munkacsy, que son nom évoque surtout le peintre lui-même. Évidemment ses créations successives peuvent être rapportées à certaines influences — on sait ce qu'il dut à Stamossy, à Rahl et, plus tard, à Knaus, — et cependant on ne peut parler que d'influences, car ce fut un artiste personnel, qui ne fit que suivre inconsciemment la voie tracée par son génie. Il fut Hongrois avant tout et absolument. Même en Allemagne pendant les années d'études, même à Paris au temps de sa renommée, les sujets hongrois lui tinrent au cœur. Ses types, fréquemment, étaient essentiellement hongrois, et son coloris sombre, qui donnait à ses tableaux un ton si particulier et si saisissant, était aussi un reflet de l'âme de son pays. Du *Dernier jour d'un condamné* (1870) à sa trilogie du Christ, ce puissant accord en mineur résonne dans tous ses tableaux, et dans tous se retrouvent ces délicates dégradations d'ombre et de pénombre, interrompues par quelques vifs effets de lumière. L'*Orage dans la pussta*, du musée de Budapest, une de ses plus typiques créations, toute palpitante de la force vierge des éléments, nous ramène, par sa date, aux années de jeunesse de l'artiste, pleines de privations. Jeune apprenti menuisier, travaillant à regret à son métier, il voyait les jours passer avec une désespérante monotonie. « Sa jeunesse était comme la vaste étendue blanche et morte de la pussta couverte de neige ; elle serait facile à peindre : un horizon plat, s'étendant à perte de vue,... de la neige en hiver, de la poussière en été, et rien autre chose. » Mais lorsque la pussta se mettait à frémir, que l'orage chassait dans le ciel les nuages noirs déchiquetés et emportait le toit des roulottes de bohémiens éparses dans la plaine, alors s'éveillait sans doute dans l'âme du jeune homme la sensation de la grandeur de la nature et le désir de fixer ces visions. Comme il aima toute sa vie la nature ! Quel soulagement trouvait-il, dans les dernières années de son existence, à se remémorer les mois d'été passés au château de Colpach ! Comme il sut immortaliser en des tableaux baignés de lumière les environs ravissants de

cet asile de paix! Le sombre Munkacsy était tout à fait disparu : souvent on eût dit qu'une autre main avait tenu le pinceau. Dans les tableaux aussi où Munkacsy entreprit la peinture des sentiments intimes (*Milton*, *Mozart*), il fut encore autre : il y a moins comme but principal de retracer des types choisis d'avance (comme dans *Héros de village* ou *Rôdeurs prisonniers*) que d'y évoquer, d'une façon pour ainsi dire concentrée, une impression morale, de rendre simplement et naturellement des émotions intimes. Ensuite, il devint tout à fait un causeur de salon, le Munkacsy de l'élégant hôtel de l'avenue de Villiers, à Paris : il peignit des intérieurs colorés, tableaux de genre charmants animés de jolies femmes et de beaux enfants, et empruntés au monde où le maître fréquenta pendant la seconde moitié de sa vie. Du petit village de Munkacs à Paris, quel saut formidable, et, dans ses ultimes conséquences, redoutable, pourrait-on dire ! Qui veut satisfaire aux exigences d'une vie luxueuse et s'efforce en même temps de conserver en soi dans toute sa fraîcheur l'enthousiasme artistique, celui-là entreprend trop, se consume avant l'âge. Il en fut ainsi de Munkacsy. Ce n'était pas à tort qu'il sentait suspendu au-dessus de sa tête, comme une épée de Damoclès, l'avenir de sa renommée. L'épée tomba et frappa. L'*Ecce Homo*, dans sa composition et son coloris, offrait déjà le reflet de la catastrophe mentale sur le point d'éclater. Puis vinrent des années où le maître vivait encore, et cependant ne vivait déjà plus. Loin de sa patrie, au bord du Rhin, où son premier succès décisif lui avait souri, mourait le grand peintre hongrois dont la renommée avait de beaucoup dépassé les frontières d'Europe. L'Amérique a la bonne fortune de détenir ses œuvres les plus remarquables.

<div style="text-align:right">Gabor von TÉREY.</div>

SIMM (Franz)

Né à Vienne, le 24 juin 1853. Vit à Munich.

LA FIANCÉE

FRANZ Simm, aujourd'hui un des artistes munichois les plus connus et les plus estimés à l'étranger, a vu le jour à Vienne. Il reçut sa première éducation artistique à l'Académie de sa ville natale, dans l'atelier d'Eduard von Engerth et celui d'Anselm Feuerbach; mais il ne reste plus trace de cet enseignement dans l'œuvre de ce virtuose de la peinture de genre de petites dimensions. Une habileté de bonne heure éprouvée lui valut alors une bourse de voyage qui lui permit d'aller poursuivre pendant plusieurs années ses études à Rome. La flatteuse commande de décorer de peintures les murailles du musée de Tiflis le conduisit en Orient, et, de retour à Munich, il utilisa la connaissance de ce pays en travaux décoratifs d'une vive coloration, par exemple un grand diorama représentant un harem d'Orientales. Une spécialité du journal amusant les *Fliegende Blätter*, des contes orientaux, fut pour lui l'occasion d'illustrations du même genre. Depuis une douzaine d'années environ Simm s'est adonné à la peinture de genre de petit format; s'il s'est essayé aussi à plusieurs reprises dans des ouvrages de plus grandes dimensions, — par exemple un groupe très vivant de cyclistes grandeur naturelle, — son domaine spécial, et, jusqu'à un certain point, incontesté, est le tableau de genre emprunté à l'époque rococo, Directoire, Empire ou Restauration. Au point de vue de la finesse de la technique, Simm ne semble connaître aucune borne : il n'est pas embarrassé de peindre avec une telle perfection le bas à jour d'une jolie femme grande comme la main, qu'on distingue chaque fil presque en relief. Et, malgré cela, ses tableaux ne manquent pas d'un certain aspect tranquille et large. Simm a étudié infatigablement non seulement la technique, mais aussi l'histoire de ces époques, surtout de celle de l'Empire, et plusieurs de ses tableaux, à ce point de vue, offrent, dans leurs multiples détails de meubles, de costumes, de broderies, d'objets d'art, le plus grand intérêt. De telles qualités devaient naturellement valoir à l'artiste un grand succès près du public, et, de fait, ses tableaux, quoique très haut cotés, trouvèrent toujours rapidement amateur. La

Nationalgalerie de Berlin possède le *Duo*; la Nouvelle Pinacothèque de Munich, l'*Heure du repos*; la galerie de Weimar, le *Concert d'amateurs*. D'autres ouvrages sont non moins célèbres : *Sous les tilleuls*, *Entr'acte*, *Lecture interrompue*, *En mai*, *Impression d'automne* (1890), *Irrésolu* (1898), *L'Artiste en cheveux*, *Visite dans la loge* (1900), *Un Salon à l'époque du premier Empire* (1901), *Réception à Saint-Cloud* (1902), etc. Simm a peint également *La Mort de l'empereur Guillaume I^{er}*, ainsi qu'un *Christ avec la Vierge et saint Jean*. Enfin, il a exécuté des illustrations pour l'édition Hallberger de Gœthe, et, dans le domaine de l'illustration en couleurs, a célébré dans toute une série de dessins pleins de vie le sport de la bicyclette. Notre planche représente excellemment sa manière, quoiqu'elle ne puisse donner aucune idée de la maîtrise étonnante qu'il déploie dans l'exécution des accessoires, de son rendu aussi minutieux que naturel des étoffes. N'oublions pas, en terminant, de signaler tout particulièrement une qualité de son art : Simm est un excellent dessinateur.

<div style="text-align: right;">F. von OSTINI.</div>

MARIS (Willem)

Né à La Haye, le 18 février 1844.

DANS LE POLDER

ARIS (Willem) est le plus jeune des trois frères qui composent la belle famille d'artistes de ce nom : il naquit en 1844 à La Haye. Il n'eut pas besoin d'aller acquérir chez des étrangers les connaissances techniques nécessaires : ses frères les lui fournirent et façonnèrent si bien son talent qu'il devint avec Jakob (Mathijs s'éloigne davantage de leur voie) un des chefs de ce groupe d'artistes qui, après 1880, représentèrent en Hollande l' « école de La Haye ». Il est remarquable que les trois frères, si semblables qu'ils fussent au fond, aient suivi des chemins aussi différents et représentent des tendances aussi dissemblables. La seule ressemblance complète qui existe entre Willem et Jakob est que, aussitôt leurs années d'études terminées et leur personnalité formée, ils furent et restèrent des impressionnistes convaincus. Tous deux ont cherché infatigablement la force de l'expression, la puissance d'une composition pleine d'unité. Tous deux sont aussi, en première ligne, des peintres de la lumière. Ce sont eux qui, de nouveau, ont montré aux Hollandais du xix° siècle l'aspect de leur soleil, la façon dont l'humide atmosphère de leur pays enveloppe les formes, tantôt d'une douce lumière, tantôt d'un ardent rayonnement. Tous deux ont aimé cette lumière voilée des côtes de la Hollande, tous deux l'ont peinte sans aucune préoccupation théorique, naïvement, comme autrefois un Albert Cuyp ; leur technique, leur facture solide, l'éclat lumineux de leur couleur, même la consistance de leur pâte épaisse, trahissent leur parenté. Mais Jakob Maris s'est intéressé aussi à la forme, à la ligne, pourrait-on dire, musicale de la fière architecture des nuages, au groupement des maisonnettes semées au-dessous dans la plaine, à l'ombre des ponts, à la silhouette dressée d'un vieux moulin solitaire. Chez Willem, toutes ces formes et ces détails se dissolvent dans la lumière, et il a atteint sa plus haute maîtrise lorsqu'il n'a plus eu en vue la peinture exacte des choses dans l'atmosphère, mais celle de la lumière elle-même. Il a essayé de rendre la pleine lumière du soleil, non pas le disque enflammé doucement tamisé de brume, de Claude Lorrain, mais tout l'embrasement du ciel. Lorsque, dans cet embrasement,

le bleu d'un ciel d'été devient comme une nappe d'argent fondu, que les lignes de l'horizon tremblent dans la vibration de la chaleur, c'est là son jour et son heure. C'est dans ces conditions que ses tableaux ont été peints. Le sujet change peu : de l'herbe, des flaques d'eau, des joncs balancés; puis des vaches blanches, noires, rouges, aux poses tranquilles, magnifiées par la lumière du soleil qui tombe sur leur robe, placées tantôt comme dans une gloire lumineuse, tantôt dans la pénombre violette d'un buisson. Très haut au-dessus s'étend le ciel. Aucune théorie de nuages ne s'y déroule : tous ont été déchiquetés, éparpillés par la brise d'été ; tout brille et rayonne. Seules taches dans le ciel, des oiseaux noirs le traversent, accroissant l'illusion de l'immensité profonde. Aucun autre peintre de l'école de La Haye, et même aucun autre impressionniste du xixe siècle, n'a su rendre ainsi, sur la toile, la vibration et l'afflux de la lumière. C'est là la qualité significative de Willem Maris. Ses sujets sont peu nombreux, mais ils ne sont rien par eux-mêmes, car, qu'il s'agisse de vaches debout au bord d'un canal, ou d'une famille de canards qui mirent dans une mare ombragée d'arbres leur plumage blanc et jaune, le but de l'artiste est seulement la représentation des jeux de la lumière sur ces objets et ces couleurs. C'est là le critérium d'après lequel il faut juger les œuvres de Willem Maris, tout en reconnaissant, en outre, qu'il possède aussi le talent naturel de la composition : l'équilibre des tons, des lignes simples, non pas dans un morceau de nature photographique, mais dans une composition construite avec cette eurythmie par laquelle l'effet pittoresque atteint à la beauté. Un tel artiste, dans l'époque de lutte déjà presque oubliée que fut l'impressionnisme, dut naturellement soutenir de rudes combats. En effet, là où l'on tolérait les œuvres de son frère Jakob parce qu'on y trouvait au moins quelque chose de saisissable, les siennes ne rencontraient, même en Hollande, qu'une médiocre compréhension : « il ne sait pas dessiner », prétendait le public. Un notable écrivain d'art hollandais ne me disait-il pas, encore en 1892, me voyant admirer un de ces paysages de Willem : « Mais, mon cher, ce ne sont pas là des vaches ! ce ne sont que de vagues apparences de vaches ! » Évidemment, ce n'étaient pas des vaches au sens anatomique que je voyais là, mais c'étaient pourtant des corps de vaches plastiques, des mufles de vaches humant l'eau et ruisselants, des vaches vivantes, en un mot, dans la clarté du jour, et d'une observation psychologique plus juste que le célèbre *Taureau* de Paul Potter. Leur dessin ne répondait pas à un but scientifique, mais procédait de la compréhension la plus délicate de l'être animal. Aujourd'hui, chaque homme instruit ne pense guère autrement, car le public, maintenant, voit les choses avec d'autres yeux et ne se contente plus de la forme toute pauvre ; le champ de notre vision s'est étendu, notre capacité de jouissance s'est accrue, et des artistes comme Willem Maris ont droit pour cela à tous nos remerciements.

<div style="text-align:right">W. VOGELSANG.</div>

SIMON (Lucien)
Né à Paris, le 18 juillet 1861.

BAL EN BRETAGNE

ers la fin du XIXᵉ siècle, la Bretagne est devenue la province élue par les artistes, en notre pays de France. La riche variété du sol et des côtes offre à leur admiration des thèmes contrastés et nul n'a oublié quels purs chefs-d'œuvre un maître tel que Henri Rivière sut rapporter de ses séjours dans la vieille Armorique. Plus encore que les paysagistes, les peintres de mœurs devaient chérir une région indemne des méfaits de la civilisation moderne. L'âpre humanité qui la peuple n'a point subi la déchéance des croisements par où s'altère le type originel ; les mœurs n'y ont rien perdu de leur sauvage rudesse, et d'âge en âge le costume s'est transmis, différent selon chaque coin de terre, toujours pittoresque. Nulle part en somme, le caractère ancestral ne s'est aussi intégralement conservé, et c'est de quoi justifier la convoitise de tant d'artistes jaloux d'en exalter les singularités expressives et rares. Ils savent qu'elles s'aboliront à bref délai, selon la loi fatale ; ils ont conscience qu'à les retracer ils se haussent au rôle du sociologue et de l'historien. Peut-être encore cèdent-ils à l'attrait de pénétrer des âmes frustes, en apparence d'accès plus facile, et de sonder des cœurs simples....

C'est à Paul Gauguin qu'il appartient d'avoir déterminé la dernière évolution dans le mode de représentation de la Bretagne. Sa nature s'accordait au mieux avec celle du pays et de ses habitants. Le chef de l'école de Pont-Aven n'a pas seulement agi sur le cénacle de ses disciples immédiats ; son influence rayonna plus au loin. Reprenant le principe formulé par J.-F. Millet, Gauguin voulait que l'art fût un moyen d'expression apte à révéler la pensée intérieure. Pour y parvenir, il faisait emploi d'un dessin synthétique, déformé parfois, en même temps qu'il visait à l'effet ornemental par l'éclat et la richesse du ton. Sans se départir de ces règles, M. Lucien Simon a tempéré, par sa sensibilité et par l'effet de son éducation, tout ce que l'usage pouvait en offrir d'un peu brutal, sous les pinceaux de Paul Gauguin. Parmi tant de signes différentiels, je retiens à l'actif de

M. Simon, la tendance à donner le pas aux spectacles d'ensemble sur les épisodes puis aussi la volonté de ne pas renoncer au bénéfice de l'unité établie par le lien de l'enveloppe ; sa technique moins simplifiée n'est plus celle de la décoration ; elle recherche les délicatesses qui siéent à l'exécution du tableau de collection ou de chevalet ; la preuve en est fournie par une toile, le *Bal en Bretagne*, variante de la peinture qui a figuré sous le même titre au Salon de 1902.

Dans une salle obscure, à la lueur avare de deux lampes, des couples tournoient étroitement enlacés : les gars robustes, en vareuse, tiennent à bras-le-corps les filles, coiffées du traditionnel bonnet et habillées de robes sombres sur lesquelles tranchent les chatoyantes couleurs des tabliers de soie et les clairs fichus en pointe qui laissent le cou à nu. D'autres Bretonnes, en pleine efflorescence de la jeunesse, assises sur un banc, attendent l'instant de danser à leur tour, sous le regard des marins rangés au fond de la pièce.

L'interprétation que M. Lucien Simon offre de la scène est douée de vraisemblance, de vie et de mouvement. On sent que le spectacle a été surpris à l'improviste et transcrit dans la spontanéité chaleureuse de l'impression première. La félicité ne s'épanouit pas sur les visages, car là-bas, selon Renan, « la joie même est un peu triste » ; les physionomies décèlent des états d'âme plus vagues, très finement nuancés. Le métier est à la fois robuste et souple, libre et savant. La répartition judicieuse des ombres et des lumières pourvoit la composition d'un intérêt égal et divers dans chaque partie. Les tons ne semblent s'assourdir à telle place que pour mieux faire valoir, par le contraste, l'intérêt des diaprures. A n'en point douter, la haute qualité de l'œuvre vient de l'accord entre l'acuité de l'observation et la belle aisance de la pratique. Tout y est d'un psychologue averti, et tout d'un maître peintre.

<div style="text-align: right;">ROGER MARX.</div>

PAULSEN (Julius)

Né à Odense (Danemark), le 22 octobre 1860.
Vit à Copenhague.

PORTRAIT

ulius Paulsen appartient à cette génération d'artistes qui firent leur éducation au moment où le naturalisme était dans toute sa prépondérance et son éclat; cependant il est, à un degré très marqué, de ceux qui ensuite se développèrent suivant de tout autres principes et se dirigèrent dans de tout autres voies. Le *credo* esthétique du naturalisme, comme on sait, perdit plus vite qu'on ne l'eût cru son autorité : il consistait plus dans une discipline technique que dans un rajeunissement des sujets artistiques. Paulsen, d'ailleurs, pour son compte, apportait des dispositions qui le poussèrent à s'évader bien vite des formules apprises et à se créer un style en rapport avec sa conception particulière et sa vigoureuse personnalité. « Personnalité » est vraiment le mot qui caractérise Paulsen. Peu d'artistes danois ont au même degré une manière aussi originale. De cette vieille langue, la couleur, il se constitue un langage nouveau, imprégné de son esprit à lui et qui se distingue de tous les autres. Il peint avec une virtuosité étonnante, — sans cependant pouvoir être traité de virtuose, — et à cette habileté de main ajoute la chaleur du sentiment et l'originalité de la forme. Il est naturaliste, en ce sens que jamais il n'essaie de quitter pour l'abstraction et le symbole le terrain de la réalité; mais c'est avec des yeux de poète qu'il considère la nature et avec une poétique liberté qu'il l'interprète. Cela est particulièrement visible dans ses paysages, moins dans ses nombreux portraits ou compositions meublées de figures, qui exigent davantage le respect de la réalité. Ses personnages sont souvent traités dans un style monumental : conçus de façon grandiose, ils sont exécutés très largement. La couleur est toujours d'une beauté rare et harmonieuse. Parmi ses portraits il faut citer avant tout le magnifique tableau où il a représenté le grand mécène danois le brasseur Carl Jacobsen avec sa femme, et celui, exécuté l'an dernier, où l'on voit groupée toute une société d'artistes. Le petit portrait reproduit ici est un des nombreux et beaux hymnes où il a célébré sa jeune femme. Ses grandes compositions précédentes : *Adam et Ève* (au musée de Copenhague) et *Caïn*, sont très originales et d'un sentiment tout moderne; toutes deux décèlent

une puissante imagination; l'exécution est à la fois pleine de rudesse et d'éclat lumineux. Mais c'est peut-être dans le paysage que Paulsen a produit ses meilleures œuvres. Ses tableaux de nature sont petits pour la plupart, même tout petits, et tirés de motifs insignifiants; ils ne se distinguent pas non plus par une coloration particulièrement vigoureuse et hardie. Mais ils sont pourtant d'un effet extrêmement saisissant et étonnant, car tout y est exécuté de façon à donner l'impression la plus vive du sujet. Un pays plat, des prairies avec une chaumière et quelques arbres échevelés par le vent: voilà un de ses thèmes. Mais derrière les lourds nuages le soleil brille soudain et vient dorer un bout de pâturage; et aussitôt c'est une vivante féerie. Ou bien des flamboiements traversent de sombres nuages d'orage sous un ciel menaçant comme un mauvais destin : tout un petit drame de nature! Ou bien, tout est dissous dans le brouillard et la tristesse, un rayon d'une lune blafarde tombe seul sur une mer obscure, semblable aux rêves vagues d'un homme à demi éveillé. Ces impressions ne sont pas des impressions de nature, mais des impressions de l'artiste lui-même. Ce qu'il retrace, ce n'est pas la réalité existante, mais le va-et-vient de ses propres sentiments à travers la joie et la douleur.

<div style="text-align:right">N.-V. DORPH.</div>

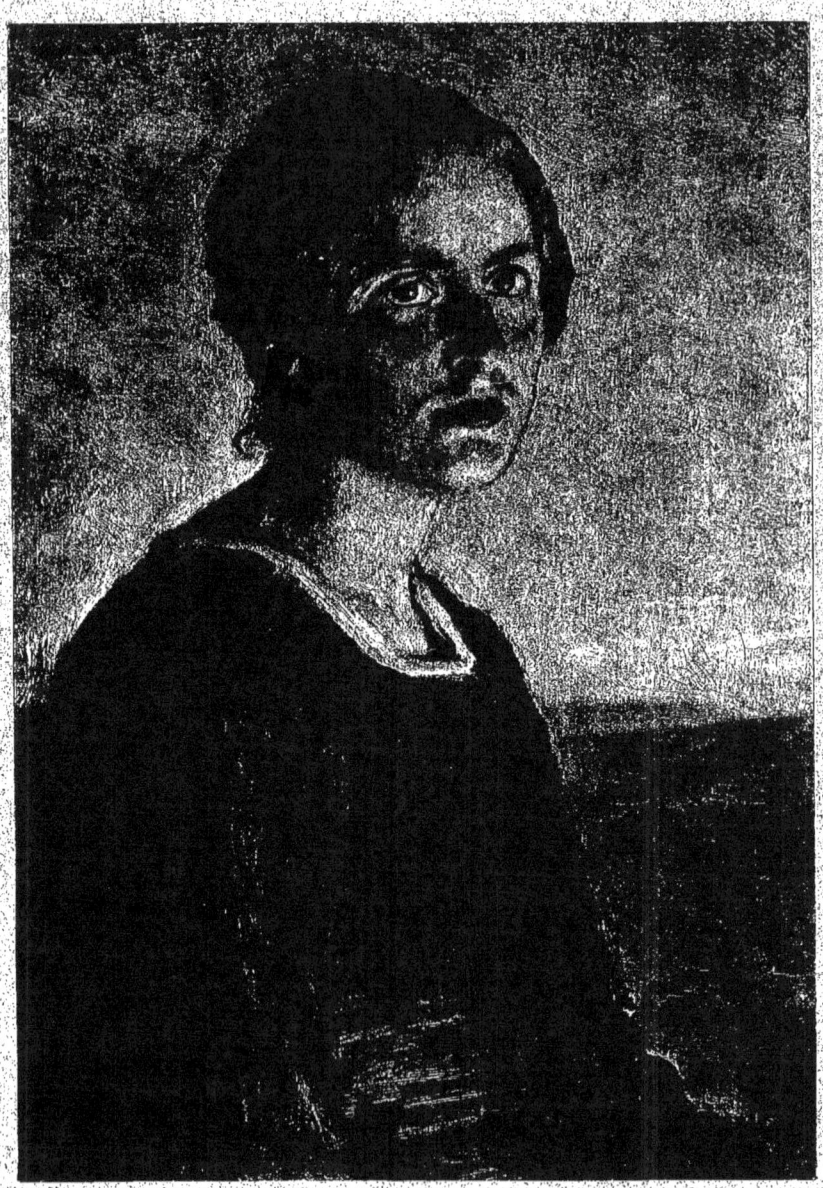

COURTENS (Frans)

Né à Termonde, le 24 février 1853.

LE MATIN AU BORD DU ZUYDERZÉE

 u Musée d'art moderne, à Bruxelles, l'autre jour, un homme d'âge mûr, d'aspect grave et doux, s'absorbait dans la contemplation d'un des chefs-d'œuvre de la galerie : *Drève ensoleillée* (1), de Courtens. Après un moment d'hésitation, il vint à moi : « A quelle nationalité appartient, dit-il, l'auteur de ce merveilleux paysage ? — Courtens est Belge. — Vivant ? — Je lui ai parlé tantôt. — Voudriez-vous, monsieur, puisque vous avez la joie de le connaître, lui dire qu'un Américain, de passage dans ce pays, emporte de son œuvre un souvenir ineffaçable ? »

Mon interlocuteur eût été aussi bien Français, Autrichien, Anglais ou Allemand que, sans nul doute, le nom de Courtens lui eût été familier. Il aurait su que, parmi les représentants de l'école moderne du paysage, l'artiste appartient aux plus estimés ; que, consacrée par vingt succès, sa réputation a, dès longtemps, franchi les frontières natales. Chose sans précédent dans les annales de l'art de son pays, et caractéristique d'ailleurs de l'évolution du goût, ce fut aux œuvres du paysagiste qu'à l'Exposition universelle de 1889 allèrent les suffrages du jury. Courtens remporta la médaille d'honneur. Comme la veille, du reste, à Munich, dont la Pinacothèque possède deux œuvres importantes de son pinceau. C'en était fait, décidément, de la hiérarchie des genres!

Né en pleine terre flamande, à Termonde, pittoresque petite ville baignée par l'Escaut, Courtens a grandi au sein de la nature. Il doit à cette circonstance d'avoir gardé intacte la fraîcheur de ses impressions. A cet avantage s'en est joint un autre : l'Académie de Termonde, où tout d'abord il aborda l'étude du dessin, avait, pour la diriger, un peintre de paysage, M. Jacques Rosseels, un novateur, un révolutionnaire presque. Rien, donc, n'a contrarié la vocation du jeune homme. Venu à Bruxelles en 1872, il y acquit, dans la fréquentation assidue d'une Académie libre, le savoir technique indispensable pour aborder avec assurance tous les genres. La spontanéité de l'exécution révèle, en ses œuvres,

(1) *Drève*, néologisme, est un mot très usité en Flandre. Il signifie *avenue*.

la joie éprouvée à les produire. Elle proclame la libre esthétique du peintre.

Dans sa toile *Le Retour de l'office*, exposée en 1884 (musée de Bruxelles), l'artiste s'inspire des choses du terroir. Morceau considérable d'ailleurs, frappant par la justesse de l'effet, bientôt dépassé par des œuvres de plus haute maitrise.

De bonne heure la Hollande, cette terre d'élection des paysagistes, avait charmé le jeune peintre. Dans ce milieu si favorable à l'expression complète de son tempérament, où la grandeur de la ligne se marie à la puissance des colorations, Courtens devait trouver, à l'infini, de quoi l'inspirer. Tour à tour à Vogelenzang, à proximité des bois grandioses environnant Harlem ; à Nordwyk, tout contre la mer, son atelier en quelque sorte battu par les flots, face à face avec la nature qu'il aime et comprend, chaque jour lui procure une perception plus nette des aspects changeants du ciel et de l'onde.

Variées à l'infini de motif et d'effet, ses pages, déjà, se comptent par centaines. Dans le nombre se font remarquer, en première ligne, la *Pluie d'or*, objet, à Paris, de la plus haute distinction en 1889, maintenant, au Musée national hongrois ; le *Calme du soir à Nordwyk* ; la *Fin d'automne* ; le *Moulin à Overschie* ; l'*Ex-voto* ; la *Voiture du docteur* ; le *Champ de jacinthes* (Pinacothèque de Munich). Toutes ces toiles se signalent par le pittoresque des effets, par la grandeur du style, par la perception émue des données. C'est, tour à tour, le berger suivi de son troupeau ; le pêcheur relevant ses nasses ; le vapeur rentrant au port ; la rue tranquille de quelque pittoresque localité hollandaise.

Courtens est à la fois un poète et un virtuose. Il pense, avec Rembrandt, que « la couleur n'est pas faite pour être flairée ». Ses pages, toujours de surprenante justesse, forment, de près, une masse à peine déchiffrable ; éloignons-nous : tout s'ordonne, se précise, vient prendre sa juste place, bêtes et gens.

Peintre de figures et d'animaux également habile, — à preuve, au musée de Bruxelles, l'*Heure de la traite* (1896) ; au musée de Magdebourg, les *Nourrices* : la *Nichée,* morceau grandiose, un des succès du Salon de Bruxelles de 1903. encore qu'il s'agisse d'une laie et ses petits, — les genres les plus divers se confondent dans son œuvre. Ses ciels harmonieux et profonds, ses lointains éclairés ou brumeux, attestent une réceptivité inépuisable.

Exquise sous le rapport de la justesse d'impression autant que par l'heureux choix du motif, l'œuvre reproduite dans notre planche mérite de compter parmi les plus heureuses productions de son auteur. Nous croyons percevoir le balancement des voiles sous la brise, l'ondulation des flammes au bout des mâts. Illuminés par le soleil, les nuages, comme balayés, fuient vers l'horizon, où s'étale le panache fumeux de quelque vapeur dont notre œil devine le contour.

Noble don du génie, de pouvoir, avec cette éloquence, traduire pour d'autres ses émotions, éterniser l'impression d'un moment heureux, dérobé à l'oubli !

<div style="text-align: right;">Henri HYMANS.</div>

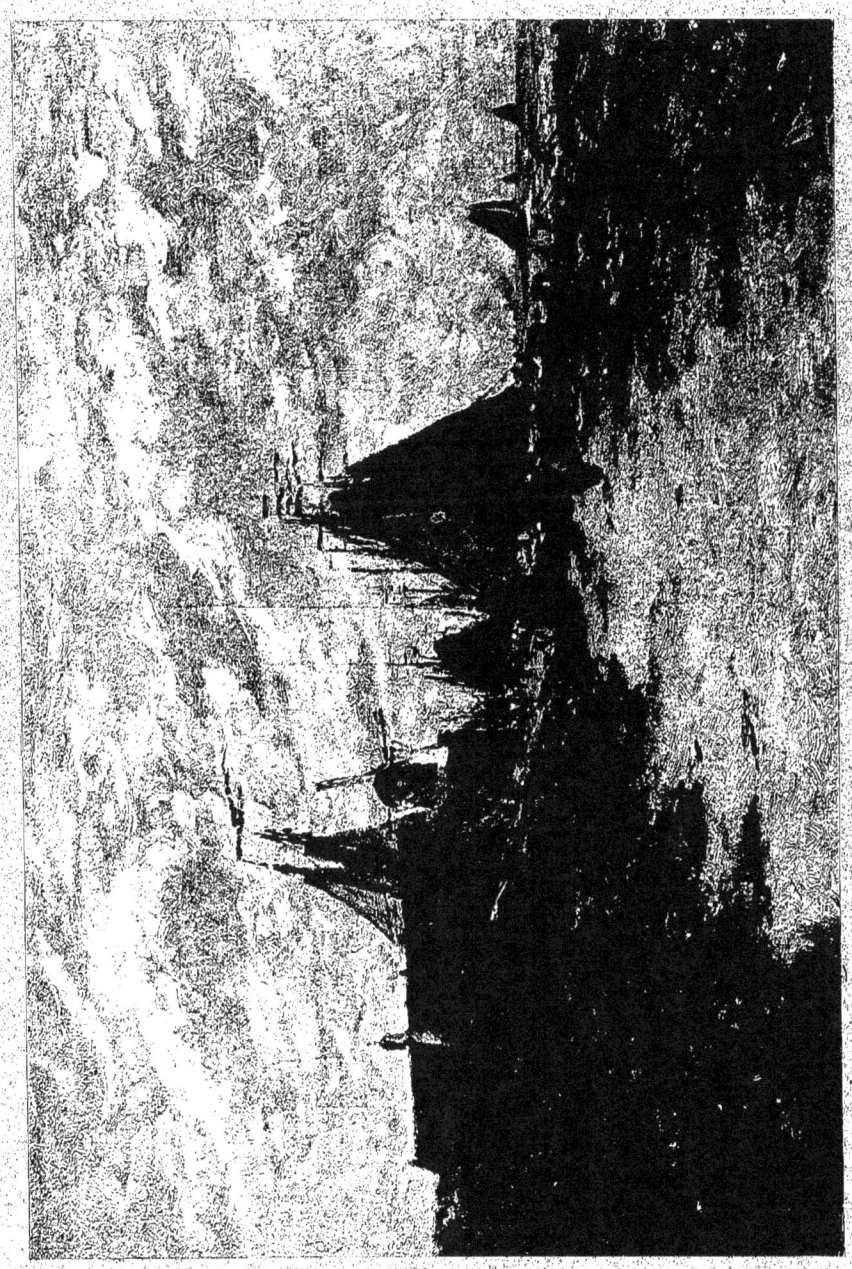

SCHWARTZE (Thérèse)

Née à Amsterdam, le 20 décembre 1852.

LES ORPHELINES D'AMSTERDAM

A Hollande a presque toujours eu de bons portraitistes. Même à l'époque rococo, où la grande peinture de genre et le paysage avaient dégénéré en un travail de dilettantes bourgeois, des peintres de figures comme Wybrand Hendriks, Howard Hodges, Adriaen de Lelie, Augustin Dainaille, se montrèrent les dignes continuateurs de l'illustre tradition d'autrefois. Mais dans le second quart du XIX^e siècle, durant une génération environ, le portrait, en Hollande, sous l'influence pernicieuse du pathos militaire et de la fade peinture de cour, perdit ses meilleures qualités : la sincérité, la technique pleine de probité, bien appropriée au sujet. Jan-Adam Pieneman, le « peintre lauréat », comblé par ses contemporains de louanges et de commandes, remit, il est vrai, le métier de peintre en honneur et lui attira la considération générale ; mais, dans cette prospérité tout extérieure, l'art perdit toute sa sève vitale. Les traditions furent ensevelies et la simple vérité disparut sous l'emphase extérieure. C'est seulement à la jeune génération suivante que revint l'honneur de renouer avec l'ancienne tradition et de rendre au portrait la profondeur intime et la sincérité. Il s'ensuivit également une modification dans la façon de peindre : au lieu de l'aspect bariolé des effigies en uniforme, on chercha du nouveau, comme à la belle époque, le charme paisible des tons simples; au lieu des poses martiales, des attitudes tranquilles et sérieuses.

Au nombre des peintres qui firent entrer l'art dans cette nouvelle voie, le portraitiste Jean-Georges Schwartze se distingue comme une figure particulièrement sympathique, et il n'est pas étonnant que sa fille Thérèse soit restée fidèle à la direction paternelle, même après l'achèvement de ses études dans la maison natale et à l'étranger. La chose n'a rien d'étonnant, il est vrai, mais la jeune artiste ne s'en trouva pas moins dans une situation toute particulière, car, lorsque, ayant terminé ses études, elle se fixa à Amsterdam au moment des premiers triomphes de l'école de La Haye, la plupart de ses collègues s'étaient tournés vers de tout autres sujets. Le portrait était relégué tout à fait à l'arrière-plan, et même Israëls,

qui, dans ce domaine, se mouvait en maître et y développait merveilleusement sa riche personnalité, n'en faisait pas son unique champ d'action. Il n'existait pas d'habiles portraitistes professionnels. Mais Thérèse Schwartze était, de naissance et de cœur, prédisposée à ce rôle : la peinture de portrait était pour elle un plaisir et, même en l'absence de commandes, les sujets qu'elle choisissait d'elle-même constituaient toujours des portraits, qu'il s'agît d'orphelines, de confirmantes ou de paysannes ; ses personnages sont campés de telle façon que leurs physionomies constituent la partie essentielle du tableau, — leurs physionomies et, aussi leur carnation, car les œuvres de Thérèse Schwartze sont conçues avant tout au point de vue de la couleur. De là sa prédilection pour les figures d'orphelines, avec leur uniforme si vivement contrasté : la robe mi-partie rouge vif et noir intense, le col et le bonnet blancs servant de transition entre la coloration du costume et celle du visage. Elle rêve de tons vibrants, de coloris profond, de contrastes aux harmonieux accords. Par là s'explique le côté excellent, et aussi le côté dangereux, de son talent ; il a quelque chose de virtuose et de brillant, de souple et de féminin. Aussi lui arriva-t-il de chercher tellement des accords exquis de couleur qu'elle en oublia le but principal du portrait, c'est-à-dire ou bien d'exprimer à fond un caractère humain, ou bien de perpétuer la beauté extérieure d'une apparition baignée de lumière, et que ses portraits devinrent de brillants morceaux de décoration devant lesquels le spectateur ne pense nullement à l'être humain. On prétend que les études qu'elle fit en Allemagne furent nuisibles à son talent : elle aurait rapporté de l'étranger cette virtuosité de la touche, cette recherche de la magnificence décorative. Personne ne peut le dire avec sûreté, car qui connaît ses ouvrages précédents y trouve aussi, quoique encore discret et timide, cet amour de l'éclat, qui peut s'être développé de soi-même sous l'influence des circonstances extérieures de la vie. Il n'en reste pas moins que Thérèse Schwartze nous apparaît dans ses tableaux comme une femme d'un goût exquis avant tout, qui, par un travail infatigable, s'est créé une technique pleinement d'accord avec son style. Personne ne peut rien demander de plus, et, jusque dans les temps les plus éloignés, profanes, critiques et artistes seront d'accord sur ce point : que, notamment, quelques-uns de ses délicats portraits d'enfants, où il n'était pas nécessaire d'exprimer autant qu'ailleurs le côté intellectuel et où la tendre incarnation et les clairs yeux bleus font l'effet de fleurs exquises, garderont pour la postérité toute leur valeur, parce qu'on sent qu'une femme de talent y a mis le meilleur d'elle-même.

<div style="text-align:right">W. VOGELSANG.</div>

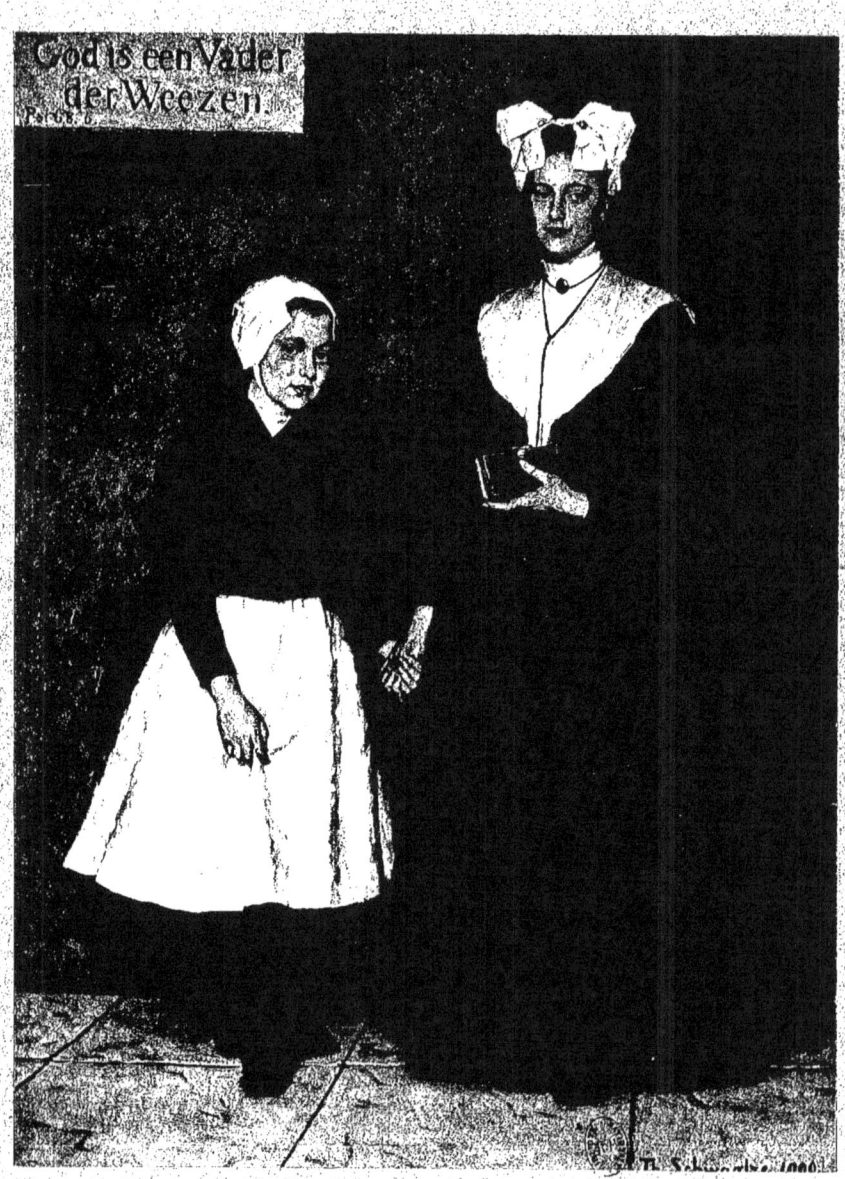

GOYA (Francisco de)

Né à Fuentetodos (Aragon), le 20 mars 1746.
Mort à Bordeaux, le 15 mai 1828.

LE MAT DE COCAGNE

AINSI qu'une fleur étrange et merveilleuse, l'art de don Francisco de Goya y Lucientes surgit dans la seconde moitié du xviii° siècle. Il avait, il est vrai, ses racines dans l'œuvre de modèles tels que Velazquez et Rembrandt et, dans plusieurs morceaux, s'est inspiré d'eux, — et cependant le caractère essentiel de cet art était quelque chose de tout autre et de tout nouveau. Qui peut sonder par quelles voies intérieures Goya devint le précurseur du plein-air moderne et de l'impressionnisme? Il n'existait de son temps aucun maître qui eût pu le pousser dans cette direction : au contraire, l'enseignement et les influences reçues étaient plutôt faits pour entraver son inclination particulière. Malgré tout, il observa les choses avec sa vue personnelle. Il vit la nature, les hommes, les animaux, baignés d'air et de lumière ; il les vit différents à chaque heure suivant l'éclairage, et ses dispositions natives lui permirent d'avoir le courage d'exprimer par le pinceau l'originalité de sa vision personnelle. A ces avantages professionnels s'ajouta une remarquable disposition psychologique qui contribue à lui donner une place à part dans tous les temps : je veux dire un don aigu et inquiétant d'observation de tout ce qui concerne l'humanité, et un besoin jamais rassasié de rendre ses observations dans toute leur vérité non fardée, dans leur brutalité ou leur agrément. De cette façon, jamais un sujet ne fut pour lui un moyen. La facture ne prédominait jamais ; elle ne servait qu'à accentuer le côté caractéristique naturel du sujet, qu'à accroître l'impression de vraisemblance. C'est ainsi qu'il nous montre la vie de la société, le tumulte populaire, qu'il peint ces portraits inoubliables, plus instructifs que de longues biographies. Là où sa fantaisie se laisse aller aux excès les plus outrés, où l'amertume de son expérience de la vie se traduit par un fantastique bizarre, personne ne peut lui être comparé ; il crée autour de lui un monde dans lequel on ne le suit qu'en frissonnant. Maintes scènes de ses suites gravées : *Les Caprices, Les Désastres de la Guerre, Les Proverbes*, ou de *La Tauromachie* font l'effet d'un cauchemar, d'un rêve angoissant duquel on dit en s'éveillant : « Comment mon âme peut-elle tom-

ber dans de tels abîmes ? » C'est une chose caractéristique de l'art de Goya que son penchant pour les sensations inquiétantes ne soit pas banni même de ses paysages. Combien ce *Mât de cocagne*, cette fête printanière sous le ciel d'un bleu lumineux, pourrait nous sembler joyeux ! Tout est clair, les bâtiments blancs de la ferme sur la hauteur sont éblouissants sous l'éclairage du soir, — mais tout cet éclat et cette joie sont menacés d'être assombris par une nuée qui s'approche et dans l'ombre de laquelle se pressent des hommes rassemblés pour la fête de Mai autour du mât enrubanné. Ainsi est Goya. Le simple rendu de la nature et l'humanité sont intimement unis avec quelque chose d'angoissant, d'indiciblement sombre. L'artiste a connu la vie.

<p style="text-align:right">Gabor von TÉREY.</p>

CAROLUS-DURAN
Né à Lille, le 4 juillet 1837.

ALBERT WOLFF

 Il existe, à notre connaissance, quatre portraits de feu Albert Wolff qui peuvent être considérés comme des œuvres d'art, et qui sont même agréables à voir en vertu de ce célèbre distique de Boileau :

> Il n'est pas de serpent ni de monstre odieux
> Qui par l'art imité ne puisse plaire aux yeux.

L'un est un petit panneau par Bastien-Lepage, peint avec finesse, et qui représente le critique dans son cabinet de travail ; nous croyons nous souvenir qu'Albert Wolff y arbore des bottes de maroquin rouge, ou quelque accessoire de costume équivalent et d'aussi bon goût. Le second portrait est une large et puissante ébauche par Manet, d'une belle harmonie en noir et gris argenté, morceau superbe et qui fut adjugé presque pour rien à une vente posthume, ayant été catalogué : « Genre de Manet ». Le troisième est le buste magnifique de précision et de force à la fois que modela Dalou. C'est la vérité et la vie mêmes. Enfin vient le portrait peint par M. Carolus-Duran et qui est reproduit dans la présente livraison. Il vaut aussi bien par la richesse de la couleur et la largeur de la touche que par la parfaite ressemblance avec le modèle. Certes, M. Carolus-Duran, qui peignit pour notre joie tant de luxueux portraits de grandes dames, se trouva ici en présence d'un tout autre genre de beauté. Mais il dut, comme Bastien-Lepage, comme Manet et comme Dalou, être attiré par une des plus étranges physionomies, un des types les plus exceptionnels, une des expressions les plus complexes et les plus subtiles à saisir qu'aient offerts à l'étude de l'artiste la civilisation moderne en général et l'ancien boulevard en particulier.

Si jamais, ce qui n'est pas absolument certain, la postérité se préoccupe encore d'Albert Wolff et se doute même de son nom et de ce qu'il fut, on croira, en examinant l'une quelconque de ces quatre effigies, que les peintres et le sculpteur voulurent venger leurs confrères des coups de patte qu'à tort et à travers le journaliste leur décocha. Et cependant il n'en est rien. Il eut bien, tel que le pinceau de Carolus-Duran le fait revivre, ce visage glabre aux joues pendantes, à la lèvre

inférieure retombante, aux cheveux plats, aux yeux, il est vrai, pleins d'intelligence et de malice. Ce portrait est un récit authentique et non point un acte de représailles.

L'on dira peut-être que nous parlons sans grand respect d'un écrivain qui eut une réputation considérable et de qui les jugements passèrent longtemps pour des oracles. Mais que pourrions-nous écrire de différent qui ne décelât aussitôt un manque de sincérité ? Et pourquoi parlerions-nous dans un autre sens d'un homme de qui l'influence et l'action furent en somme funestes ? Albert Wolff eut au plus haut degré cette qualité qui, pour certains, justifie tout, d'être très goûté du public. Les moyens n'étaient pas très raffinés, le but n'était pas des plus nobles : dans une langue des plus lourdes et qui passait pour très parisienne, avec des plaisanteries de vaudeville et qui étaient jugées très spirituelles, le critique disposa de l'énorme publicité qu'il avait su conquérir, pour servir de petites vues et de contestables intérêts. Il exalta les puissants, à moins qu'ils ne lui fussent hostiles, et il frappa énergiquement sur des faibles, des chercheurs, des talents purs et vrais, qui d'ailleurs ne moururent point sous ses coups. Enfin Albert Wolff contribua grandement à abaisser la critique d'art, sinon à la tuer tout à fait, en contraignant l'examen des expositions à devenir d'énormes comptes rendus bâclés où l'on parlait de tout sans étudier rien. Les journaux, à tour de rôle, suivirent et subirent ce modèle, et on n'imagine pas au prix de quelles difficultés les « successeurs d'Albert Wolff », comme on appelle encore parfois les critiques d'aujourd'hui, essayèrent de relever le niveau moral et la qualité de ces sortes de barbares travaux.

Il faut cependant que ces quelques lignes présentent, autant qu'il est possible, la défense de Wolff après n'avoir point gazé ses traits dominants. Ce fut une *nature*, c'est-à-dire un être doué d'une vie intense et qui, par cela même, ne pouvait laisser les gens indifférents. Puis, comme journaliste, il avait vraiment de l'entrain et du mouvement, ce qui vaut encore mieux que de la correction froide. Enfin, chose extraordinaire, il défendit et parut comprendre Corot. Cela ferait pardonner bien des choses si on était sûr de ne pas se tromper dans la deuxième partie de la proposition. Mais, comme la discussion sur ce point serait trop longue, nous préférons l'admettre pour vraie, dans l'intérêt du salut de cette âme.

<div style="text-align: right;">Arsène ALEXANDRE.</div>

Prince EUGÈNE DE SUÈDE

Né à Stockholm, le 1ᵉʳ août 1865.

LE NUAGE

PARMI les paysagistes de Suède et les peintres de la nature suédoise, le prince Eugène occupe une place des plus remarquables. Ses peintures n'attirent pas l'attention par une technique raffinée ou éclatante : au contraire, sa facture est telle, que devant ses toiles on pense à peine à se demander comment elles sont peintes. Ce qui captive en elles, c'est le sentiment, la compréhension de la nature, le pittoresque de la composition et le caractère. Rien n'est concédé à la virtuosité; tout est sincère et senti. La franchise, le sérieux, la contemplation tranquille, l'étude acharnée, l'interprétation personnelle, telles sont les qualités distinctives de son art. C'est, au sens le plus complet du mot, un art intime, où la nature, étudiée dans ses aspects caractéristiques et lyriques, nous est rendue concentrée, approfondie, émouvante. Issu d'un esprit doux et tranquille, cet art cherche à s'exprimer sous une forme décorative et monumentale, a souci de la tenue au point de vue du dessin comme au point de vue du coloris.

Après trois années d'études à Paris, le prince Eugène exposa pour la première fois en 1889, entre autres deux études de figures, puis s'imposa rapidement avec des motifs de Suède et de Norvège : *Clair de lune à Valders* (1890), *Le Binnensee* (1891), *La Forêt* (1892), *Le Vieux Château* (1893), *Où la forêt s'éclaircit* (1894). Les années suivantes furent exécutés *Nuit d'été*, vaste panorama de fjords, de golfes et de petites îles boisées sous la douce lumière d'une nuit d'été septentrionale, et *Le Nuage,* que nous reproduisons. Aucune autre de ses peintures, peut-être, n'offre réunies de si lumineuses et si joyeuses couleurs que ce dernier tableau et que le *Vieux Château*. Ces deux œuvres sont aussi celles de ses compositions qui offrent les lignes les plus simples, mais elles expriment à peine le côté si caractéristique de sa nature de peintre. Les peintures suivantes sont également conçues au point de vue décoratif : les trois paysages d'été pris à Haga qui ornent le foyer royal de l'Opéra de Stockholm, le grand paysage crépusculaire peint pour le Lycée Septentrional, et le paysage nocturne avec le château de

Stockholm, exposé à Paris en 1900 et destiné à la « Chambre royale » du Parlement suédois. Il peint principalement les sites de Stockholm, du lac Mælar et des environs. Parmi les tableaux exécutés ces dernières années, il faut citer l'*Eau calme*, avec son ciel étoilé étendu au-dessus d'un petit lac en forêt, et *Nuage nocturne*, douce et mélodieuse impression d'été, avec son nuage immobile dans la tranquillité de la nuit au-dessus d'un paysage endormi. Toutes ces peintures offrent, réunies, la délicatesse du sentiment et la personnalité de l'interprétation.

Des œuvres du prince Eugène sont conservées dans les musées de Stockholm, de Gœteborg et de Christiania.

<p style="text-align:right">C. NORDENSVAN.</p>

MENZEL (Adolf von)

Né à Breslau, le 8 décembre 1815.
Vit à Berlin.

UN RESTAURANT
A L'EXPOSITION UNIVERSELLE DE 1867

ONSTAMMENT isolé et indépendant de toutes les écoles et de toutes les modes au cours de sa longue et féconde carrière de peintre et de dessinateur, Adolf von Menzel est le chef et le maître incontesté de l'école allemande. Il a tracé de nouvelles voies à la peinture d'histoire : éloigné du lyrisme romantique et du pathos théâtral, il a retracé les scènes du passé avec un sens si incomparable de l'histoire et une force de persuasion si convaincante, que ses compositions semblent des documents contemporains. Il a, dans la première moitié du siècle dernier, contribué de façon décisive en Allemagne à la rénovation de la gravure sur bois et à l'implantation de la lithographie originale, imposé une nouvelle voie à l'illustration et à tous les arts de la décoration du livre. Il a, de son chef, réformé la technique picturale et, accordant à la question de la couleur et de la lumière l'importance qu'elle mérite tout en conservant l'absolu respect de la forme, il a été « pleinairiste » et « impressionniste » bien avant que ces vocables fussent créés et que les techniques qu'ils représentent se fussent répandues en Europe. Enfin il a, le premier en Allemagne, découvert l'inépuisable quantité de sujets que la vie offre à l'artiste, et avec une activité joyeuse, jamais lassée, il a peint tout simplement tout ce que sa vision aiguë découvrait dans le monde : l'éclat des fêtes princières et le mouvement des rues des capitales, la hâte des voyageurs et le tourbillon des villes d'eaux élégantes, les artisans à l'ouvrage, les « modernes Cyclopes », les travailleurs des hauts fourneaux, à leur rude travail. Tous les genres de sujets, un groupe d'arbres, la vue d'une cour à travers une fenêtre, un coin de rue, un visage intéressant, une église pittoresque, un infime animal, paraissent à ce sain réaliste dignes de fixer son attention. Partout où il a vécu, à Kissingen et à Vérone, à Gastein et à Salzbourg, à Innsbruck et à Berchtesgaden, à Prague, à Marienbourg, à Mayence, partout il a su trouver un site, une scène, une figure, à étudier et à peindre. Mais les plus

fortes impressions qu'il ait jamais reçues du monde extérieur, ce fut sa visite à l'Exposition universelle de Paris en 1867 qui les lui fournit. Là seulement il apprit à connaître dans sa plénitude la magie particulière de la vie cosmopolite, et pendant des années le mouvement colossal de l'immense capitale, avec son bruit assourdissant, dans les rues bordées de maisons aux multiples étages, la vie amusante des boulevards, l'affluence des promeneurs dans les jardins des Tuileries et du Luxembourg, au jardin des Plantes, enfin à l'Exposition même, furent l'objet de ses tableaux. C'est à ce groupe qu'appartient l'œuvre que nous reproduisons, offerte comme présent de mariage par Menzel à son jeune ami le peintre Paul Meyerheim : avec le fourmillement si étonnamment rendu de tous ces gens, hommes, femmes, enfants, provinciaux, Parisiens élégants, garçons, figures exotiques, mangeant et buvant ou allant et venant, avec la quantité innombrable des groupes ou des figures isolées, nettement et sûrement caractérisés malgré le petit espace où ils se meuvent (l'original n'est pas plus grand que notre planche), avec le merveilleux rendu de la lumière affluant de côté dans la vaste salle, c'est là une des productions les plus caractéristiques de ce maître incomparable.

<p style="text-align:right">Max OSBORN.</p>

ZUMBUSCH (Ludwig von)

Né à Munich, le 17 juillet 1861.

LE PAPILLON

UICONQUE a suivi avec quelque attention l'évolution de l'art à Munich à travers la période troublée de ces derniers temps aura remarqué qu'une certaine propension à la couleur et aux formes romantiques s'est toujours affirmée, dans la patrie de Moritz von Schwind, à côté des courants révolutionnaires en peinture. Le romantisme, dans l'Allemagne du Sud, ne se laisse pas déraciner par des aphorismes pompeux et des vocables en *isme*, et même au sein de la « Sécession » munichoise il a, dès le premier jour, fleuri avec éclat. Ludwig von Zumbusch, Adolf Hengeler, Julius Diez, sont les mieux doués entre ses protagonistes, et le premier, par la richesse de sentiment de ses créations, a vite conquis une place d'honneur dans l'école de Munich. Il y a, comme peintre, une situation toute particulière. Il aime les tons moelleux et chauds des vieux maîtres, ou, plus exactement, des vieux tableaux. Au point de vue de la forme, il ne suit aucunement les anciens modèles, et, quant à son sentiment poétique, il est aussi plus délicat et plus nuancé que celui du temps auquel font songer ses harmonies de couleurs. Ce en quoi il réussit toujours excellemment, c'est la représentation de l'enfance : il y montre cette saine naïveté, aussi éloignée de la fadeur et de la sentimentalité que l'est l'enfant lui-même. Un accent de mélodie populaire résonne dans ses tableaux : comme une mélodie populaire ils ont le don d'émouvoir les esprits les plus simples aussi bien que les plus complexes.

Ludwig von Zumbusch est le fils du célèbre sculpteur viennois Kaspar Klemens von Zumbusch et naquit à Munich, où son père s'était fixé en 1860. A l'Académie de Vienne, où ce dernier avait été nommé en 1873 comme professeur, le jeune Ludwig resta trois années, puis passa à l'Académie de Munich où il étudia sous Otto Seitz, vint ensuite à Paris où il fut pendant un an, à l'Académie Julian, l'élève de Bouguereau et de Tony Robert-Fleury, pour, enfin, fréquenter à Munich l'atelier de Lindenschmit. Aucun de tous ces maîtres n'a laissé son empreinte visible sur le peintre, et sa manière est extrêmement personnelle. Ses

voyages en Italie, non plus, n'ont pas eu d'influence sur son style. La richesse artistique de Venise et l'éclat romantique du passé superbe de la ville des Doges l'auraient presque autrefois décidé à s'y fixer, mais Passini, qui connaissait à fond ce milieu, le lui déconseilla et, en 1889, le peintre revint à Munich pour s'y fixer définitivement. Cependant il a fait aussi des voyages d'études en Orient et, plus tard, en Hollande. Aux expositions de la « Sécession », à laquelle il s'affilia, ses compositions aimables et poétiques attirèrent vite l'attention. Ses *Jardinières* et un délicieux portrait d'enfant, *Pierre*, furent achetés par l'État bavarois pour la Pinacothèque de Munich. Mentionnons encore parmi ses œuvres les plus connues : *Suzanne au bain* (1898), *Chercheurs de trésors* (1898), *Baigneur*, *Devant la ville*, *Jeune fille avec un ballon* (1902), *Joueuse de mandoline* (1903). L'artiste a aussi collaboré constamment à la revue *Jugend* depuis sa fondation et a dessiné pour elle d'excellentes couvertures ou affiches.

<p align="right">F. von OSTINI.</p>

RAFFAËLLI (J.-F.)

Né à Paris, le 20 avril 1850.

LA ROUTE D'ARGENTEUIL

 A route poudreuse fuit entre deux rangées d'arbres. Leur verdure cache à demi des maisons de petite apparence. Les toits de tuiles rouges sont avivés par le soleil qui bleuit le sol. Des poules picorent. Une jeune femme tient un enfant par la main et traverse la chaussée ; un chien précède, une chèvre suit. Si de menus détails ne suggéraient pas la banlieue parisienne, la présence de cette dame en robe et en chapeau, de cet enfant propret et soigné suffirait à préciser l'endroit, le lieu où la scène se passe.

Plus loin, en province, le gazon verdirait la route, les arbres seraient moins bien alignés, des haies remplaceraient les clôtures en maçonnerie, le chèvrefeuille couvrirait les murs des maisons qui paraîtraient vieilles sous leurs toits veloutés et humides. Il y aurait aussi plus de laisser-aller chez les gens. La dame n'aurait point de chapeau, le bébé propret serait moins pris par l'amour des bêtes et ne se préoccuperait pas de la chèvre amie. Soyez certain qu'il s'agit ici d'une femme de petit employé. Pour la santé du cher bébé elle consent à habiter la « campagne », c'est-à-dire Asnières ; mais néanmoins elle s'ennuie un peu de la ville. Aussi, la moindre sortie est prétexte à toilette. Elle revêt robe et chapeau pour aller faire la commande au boucher, choisir le gâteau qui égaiera le dîner. Le mari ne doit-il pas ramener un ami dont la présence rompra pour une fois la monotonie des soirées de banlieue ?

Cette peinture si précise qui montre un coin un peu délaissé d'Asnières, celui où se réfugient les gens de petits moyens, n'est pourtant pas minutieuse : le dessin en est libre, et large la facture. Mais elle a cette intensité caractéristique que recherche, que veut J.-F. Raffaëlli et à laquelle il aboutit toujours, le bon artiste !

Le Beau caractéristique auquel il n'a cessé de penser, ses œuvres en affirment la noblesse. Il ne s'agit point là de beauté conventionnelle, mais des caractères essentiels qui font deviner les habitudes de l'homme par la silhouette, certains gestes, quelques déformations ; la nature d'un site, par son degré de sauvagerie ou

de civilisation. J.-F. Raffaëlli ne s'est pas contenté de la démonstration, il a écrit, parlé, conférencié à Paris, à Londres, en Amérique. Il ne faudrait pourtant pas induire de cette activité que le peintre est un de ces esprits qui s'usent en manifestations extérieures. Son labeur d'artiste est considérable : il a peint, dessiné, gravé, sculpté. Son atelier reflète ces travaux multiples. Situé tout au bout de la rue de Courcelles, au fond d'un jardin, loin du bruit, il prête au recueillement. Ce n'est une pièce d'apparat ni par les dimensions, ni par le décor. La seule chose qui importe, c'est que l'artiste y puisse travailler à l'aise, sans être distrait par le bruit ou par un bric-à-brac importun qui serait en contradiction avec l'art tout d'actualité, voulu par celui qui l'habite. Donc, point de tapisseries ni d'armures, à peine quelques céramiques, des bibelots japonais bien choisis qui ont, dans ce « studio », leur utilité. Aux murs, des œuvres anciennes précisent les étapes franchies. J'ai mémoire, par exemple, de gens en prière peints vers 1877. Le dessin est sérieux, précis ; les tonalités franches ont conservé leur premier éclat. Cela prouve que le peintre appartient à la catégorie trop rare des artistes soucieux de l'avenir qui n'emploient certaines couleurs, n'usent de certaines préparations qu'à bon escient. En face, autre ancienne peinture : Clémenceau au Cirque Fernando, un succès de jadis. Des paysages plus récents, dont les tons joignent la fraîcheur du pastel à l'éclat onctueux de l'huile, font souvenir que Raffaëlli est le patron des nouvelles couleurs solides qui portent son nom. Il se préoccupe aussi de gravure en couleur. Il en prépare une série qu'il tire lui-même. Il ne s'agit pas d'estampes en trompe-l'œil, mais d'eaux-fortes rehaussées où le papier, l'encrage conservent le rôle important qui leur est dévolu dans toute estampe originale. Ces œuvres récentes figureront au Salon spécial de gravure en couleur que le peintre-graveur désire fonder. Vous verrez que ce Salon sera. Car J.-F. Raffaëlli a de la volonté, de la décision et il connaît le moyen d'aboutir.

<div style="text-align: right;">Charles SAUNIER.</div>

VETH (Jan)

*Né à Dordrecht en 1864.
Vit à Amsterdam.*

UNE JEUNE FILLE

ARMI les jeunes artistes hollandais de l'heure actuelle, Jan Veth a conquis rapidement une des premières places. Dans le « Nederlandsche Etsklub », fondé par lui avec d'autres artistes en 1885, il se révéla vite comme un aquafortiste de sentiment très personnel ; quelques bons paysages de sa main furent publiés dans les albums du club. Cependant, son domaine propre est le portrait : il y a donné des preuves d'un talent peu ordinaire, en des peintures où une simplicité et une naïveté de conception parentes de celles des maîtres anciens s'unit à l'art tout moderne d'un dessin psychologique, — œuvres d'une austérité de forme presque rude, pleine d'intimité, d'une exécution très poussée quoique d'une large vision, d'une couleur simple et d'un goût très raffiné. Ces qualités sont également celles des nombreux portraits dessinés que Jan Veth a exposés ces dernières années en divers pays. Ce sont généralement des effigies très étudiées de contemporains célèbres, qui, pour la plupart, ont été reproduites par la lithographie et dont la plus grande partie a paru dans la revue hebdomadaire hollandaise *De Kroniek*. Dans ces dessins Jan Veth se décèle comme un naturaliste, à l'œil perçant duquel rien n'échappe, mais qui sait subordonner sa composition au trait caractéristique dominant. C'est ainsi qu'il a donné de Menzel, de Jozef Israëls, du général hollandais van der Heyden, des portraits dont la valeur documentaire n'est dépassée que par la valeur artistique.

Jan Veth est un véritable artiste, aussi éloigné d'une virtuosité banale que de cette négligence soi-disant spirituelle par laquelle tant d'artistes modernes essaient de nous faire illusion sur le vide de leurs conceptions et l'insuffisance de leurs moyens. De plus, écrivain d'art, il met au service du mouvement progressiste dans l'art moderne une plume qu'il sait manier avec énergie et avec goût. La vigueur de son style, plein de profonde originalité et de force productrice, place ses productions, déjà nombreuses, parmi les meilleurs écrits publiés sur l'art dans ces derniers temps. Chez lui, en Hollande, il est regardé,

depuis sa jeunesse, comme l'intrépide champion de tout ce qui est jeune, plein de sève, porté en avant, de tout ce qui peut donner une nouvelle vie à ce que la tradition a de meilleur. Le portrait que nous reproduisons ici montre toutes ces qualités réunies de la façon la plus heureuse.

<div style="text-align:right">Richard GRAUL.</div>

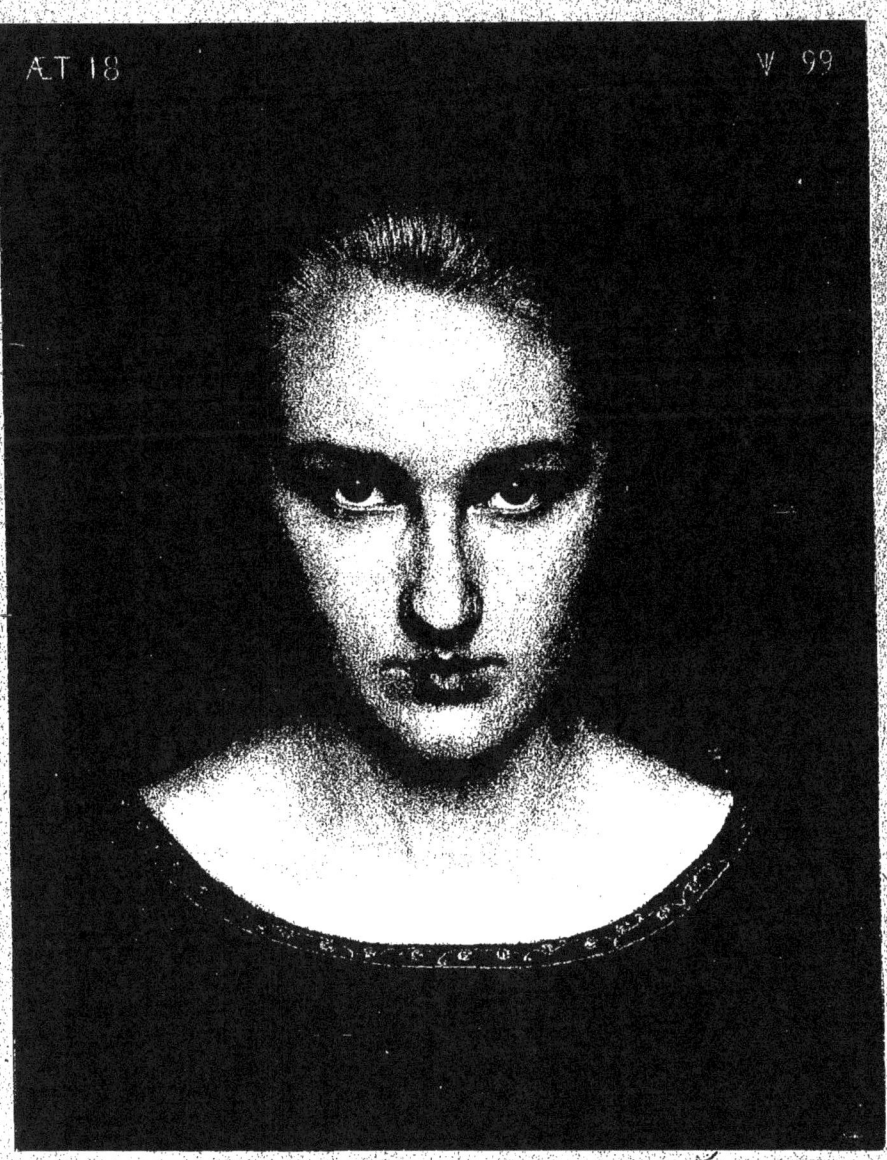

WIELANDT (Manuel)

Né à Kreuzfeld (Wurtemberg), le 20 décembre 1863.

VOILES ENSOLEILLÉES

CE n'est sûrement pas l'art du Midi qui a su ravir aux rives bénies de la Méditerranée le secret de leurs charmes les plus intimes et les plus magnifiques, mais l'art du Nord, et surtout, peut-être, l'art allemand. La splendeur éblouissante de la lumière et des couleurs, la magie des grandes lignes, l'admirable ensemble formé par la nature et les créations des hommes, l'infinie séduction de la mer, tout cela, le génie septentrional s'en délecte plus intimement, le sent plus profondément que les races romaines, qui en jouissent, avec reconnaissance il est vrai, mais comme de quelque chose de tout naturel. Il est rare qu'un artiste méridional donne de la magnificence de coloris et de la gaieté ensoleillée de ces côtes et de ces campagnes plus qu'une image élégamment conventionnelle ; le Germain, au contraire, y découvre un fonds inépuisable de motifs picturaux et, une fois qu'il a commencé à s'y plonger, pénètre de plus en plus profondément ces magnificences. Parmi ceux que cette poésie grandiose de la nature méridionale a conquis et a comblés de ses faveurs, compte le jeune peintre wurtembergeois Manuel Wielandt. C'est par le maître Gustav Schœnleber, qui a puisé dans cette nature ses meilleures inspirations, que Wielandt a été conduit là. En 1885 il était entré dans l'atelier de Schœnleber à l'Académie de Carlsruhe ; en 1886 il faisait avec lui son premier voyage d'études à la Riviera. Dès son enfance, il avait beaucoup entendu parler, à la maison paternelle, des merveilles de couleur de l'Orient, et bientôt le goût des voyages devint en lui si impérieux que chaque année il passa les Alpes, visitant tantôt l'Adriatique avec ses villes bigarrées, tantôt les baies de la Côte d'azur, la Riviera italienne, la mer Tyrrhénienne, Porte d'Anzio et Nettuno, ou bien le golfe de Naples, Palerme et la Sicile. Il fut vite familiarisé complètement avec le pays et les gens de la Péninsule et, en dehors des grandes routes parcourues par les étrangers, apprit à connaître sans cesse de nouvelles beautés, qui achevèrent de le former. Affranchi par elles des formules de l'école, il créa sans relâche tantôt de larges impressions d'une création monumentale comme son *Ile de*

Calypso, son *Tombeau de Myson*, sa *Grotte de Mithra*, le tableau de l'orage sur les côtes de la mer Tyrrhénienne, etc., tantôt des vues ensoleillées, colorées et gaies de Venise, de la Riviera et des rives de la Méditerranée. Il a exécuté pour quatre séries de cartes postales une centaine de motifs, fraîches aquarelles, pour la plupart très remarquables dans leur facture spirituelle, d'après des sites de la Riviera italienne, de la Côte d'azur, des lacs de la Haute-Italie, de Venise, de Vérone, etc. Il a montré comme aquafortiste le même sentiment et la même habileté technique. Sa grande planche *Le Palais impérial de Porte d'Anzio* a été choisi par la Société artistique de Carlsruhe pour être offerte comme prime aux membres de cette association; d'autres gravures de lui ont été acquises par les plus importants cabinets d'estampes de l'Allemagne. Les médailles et les honneurs ne lui ont d'ailleurs pas manqué, et l'on rend largement justice à son labeur incessant, à son talent robuste et sain. Il a reçu plusieurs grandes commandes officielles : deux compositions décoratives pour le palais grand-ducal de Carlsruhe, *Naples* pour la Galerie de cette ville, *Worms* pour la grande salle du Polytechnikum de Carlsruhe également; enfin, pour l'hôtel de ville de Heidelberg, les châteaux de Heidelberg et de Baden, impressions d'automne.

<p style="text-align:right">F. von OSTINI.</p>

RONNER (Henriette)

Née à Amsterdam, le 31 mai 1821.
Vit à Bruxelles.

AU GUET

Les chats, dont Henriette Ronner s'est faite en dessin et en peinture l'historien complet et infatigable, ont valu à l'artiste renommée et fortune et fait connaître son nom dans tout l'univers. Depuis l'âge de onze ans jusqu'à aujourd'hui, où l'artiste accomplit sa quatre-vingt-troisième année, l'art a été sa consolation et sa joie. Du côté paternel, Henriette Ronner-Kip, née à Amsterdam, le 31 mai 1821, est issue d'une famille de peintres. A l'occasion du onzième anniversaire de sa naissance, son père, qui avait eu le malheur de perdre la vue à cinquante ans, avait fait cadeau à Henriette d'un petit chevalet avec tous les outils pour peindre. Ce fut là l'origine de cette carrière d'artiste qui, surtout dans les premières années, ne fut pas toujours semée de roses. La jeune Henriette fut assidue à son chevalet. Du matin au soir elle peignait sans relâche, soit dans l'atelier paternel, soit dehors, ne s'interrompant que pour les repas et pour passer quelques heures, sur le désir paternel, dans une chambrette obscure, afin, disait son père, de reposer et fortifier sa vue et de la garantir du malheur qui l'avait frappé lui-même. Beaucoup de jeunes filles auraient été abattues par un labeur aussi assidu, mais l'amour naturel du travail artistique et sa robuste constitution l'aidèrent à tout dominer sans dommage pour sa santé. D'ailleurs, le père d'Henriette ne pouvant guère la guider, à cause de sa cécité, et, par principe, ne voulant pas lui donner de maître, lui recommandait de façon pressante l'étude incessante de la nature. Et c'est la nature qui fut, en réalité, la seule maîtresse de l'artiste. La voie où s'engagent tant de jeunes artistes sous la conduite de guides officiels, le dessin d'après des plâtres et la peinture d'après le modèle, ne fut aucunement celle d'Henriette Ronner. C'est par un chemin accidenté, où souvent elle dut employer une énergie surhumaine à se frayer une route à travers les ronces, qu'elle a enfin conquis, élue entre mille, une place d'honneur dans l'art de son pays. Tout ce qui frappait ses yeux, tout ce qui l'attirait par le charme de la forme ou de la couleur était copié par l'infatigable artiste, et ainsi se développèrent avec une précocité et une rapidité extraordinaires

ses dons précieux d'observation, de composition et d'exécution : une observation aiguë et exacte de la nature, une infinie variété dans l'art de présenter ses sujets, un coloris riche et délicat, une exécution vigoureuse, pleine de verve, de vérité, de vie et de goût. Être sans cesse mobile et changeant, le chat ne peut être étudié que grâce à une observation attentive ; aussi, de toutes les créatures, c'est l'animal le plus difficile à peindre. Le caméléon lui-même, avec sa diversité de coloration, n'est pas si changeant : les formes, l'expression, la pose du chat varient à chaque seconde suivant les moindres influences. Pour saisir et se fixer ces mille nuances, il faut à l'œil de l'artiste l'instantanéité d'un objectif de photographe. Beaucoup ont étudié des années le cheval, la vache, le mouton ou le chien ; mais bien peu ont eu la constance d'approfondir l'animal gracieux et rusé que Buffon a si bien pénétré. Les innombrables études appendues aux murs de l'atelier de Mme Ronner, à Bruxelles, montrent exclusivement des chats dans toutes les poses imaginables ; ce sont autant d'acteurs et d'actrices d'une infinité de drames et de comédies mis en scène avec l'ingéniosité d'un Sardou. D'où viennent-ils, ces acteurs séduisants et si pleins de verve ? Du foyer des artistes : une grande écurie au-devant du jardin de la maison où réside Mme Ronner ; là trônent un superbe angora, un chat de Chypre, et quantité de mignons et fripons petits chats de toutes couleurs et de toutes races, répartis dans des loges spéciales, qu'ils quittent à certaines heures pour l'atelier, où ils rampent, sautent, grimpent, jouent, sous l'œil attentif, toujours en observation, de l'artiste. Ces chats folichons, Mme Ronner les place dans des intérieurs riches et agréables, où la nature morte tient toujours une place importante ; elle donne une telle vie, un tel naturel, à ses animaux qu'on croit les voir en réalité. Ajoutez à ces dons artistiques l'intérêt et l'affection que, plus que tout autre animal domestique, excite le chat, et l'on comprendra les raisons de la grande popularité de Mme Ronner.

<div style="text-align: right;">Johan GRAM.</div>

BOETTINGER (Hugo)

Né à Pilsen (Bohême), le 30 avril 1880.

PORTRAIT

Hugo Boettinger est un des plus jeunes peintres tchèques et son nom ne fait que commencer d'être connu. Mais beaucoup ont foi en lui et des voix autorisées le saluent déjà comme un second Marold. En tout cas, il a de commun avec son compatriote, si rapidement enlevé dans la maturité du talent, une prédilection pour les couleurs délicates, dont il sait tirer des harmonies douces, voilées, persuasives, d'un goût extrême. Il s'est essayé déjà dans plusieurs genres et, dans ses paysages comme dans ses compositions allégoriques, a poursuivi avec succès l'effet décoratif. Même dans le portrait, vers lequel il se sent moins attiré, il est avant tout l'artiste de la couleur, et seulement ensuite psychologue. Aussi est-il difficile de s'intéresser vivement aux modèles de ses portraits, et le souvenir qu'on en garde est plus celui de leur milieu et de leur parure — car il peint surtout des femmes — que de leurs physionomies, un peu conventionnelles d'expression. De même que dans son *Paysage d'hiver* il a uni en une froide harmonie le voile blanc jeté par la neige sur le paysage et le bleu pâle du ciel, ou que dans une impression d'automne il a fait concourir à la composition de son tableau les plus délicates dégradations du brun doré, de même il ne s'occupe, dans ses portraits, que de l'harmonie d'ensemble. C'est ainsi qu'une fois il place au-devant d'un paravent vert brunâtre où des oiseaux brodés en or jettent une lueur mate, une dame en robe de soie lilas chatoyante, et donne comme accompagnement aux lignes délicates de son corps la ligne sinueuse du fauteuil en bois courbé où elle se balance, tandis que dans un coin, sur un tabouret, un bouquet de roses claires joint sa mélodie délicate à cet ensemble; ou bien il tire ses accords du luth des vieux maîtres et place un enfant, blond comme les infantes de Velazquez, sur un siège de tons roses et bleu pâle, traite les vêtements et le fond presque dans un gris uniforme, ne différant que par des nuances, et emprunte à son grand prédécesseur le coquet ruban rose dont la petite fille pare ses cheveux à droite; le bras doré mat d'un fauteuil garni de soie ajoute un raffinement à cette noble harmonie. Le portrait que nous reproduisons

est certainement la meilleure œuvre de Boettinger. Il est antérieur de date à ceux que nous venons de désigner, et exécuté non à l'huile mais au pastel. Whistler l'eût appelé une « symphonie en jaune »; l'auteur l'appelle *Souvenir d'une salle de concert*. Comme on le voit, le côté portrait n'est pas ici la chose principale; visiblement l'artiste s'est donné pour tâche de rendre la quantité de lumière jaune rougeâtre produite par les flammes de gaz des lustres, renvoyée par les murailles, polies de marbre polychrome, et qui vient se perdre dans l'étoffe molle de la robe, dans la fourrure blanche du boa et le feutre soyeux du chapeau. Mais le côté psychologique est ici plus approfondi que d'habitude. Admirez comme le fin profil de la jeune femme se détache sur le marbre jaune du socle de la colonne. La pose légèrement penchée en avant du corps exprime excellemment l'attention, tandis que l'ombre légère, à la Rembrandt, qui voile les yeux montre que dans cet abandon rêveur la vue n'est pas abolie. On remarquera aussi la ligne mollement sinueuse des deux rubans tombant du chapeau sur la nuque et les épaules, renforcée par le profil du socle de la colonne, et d'un rythme tout classique. La fleur posée au bord du chapeau a l'air d'une petite coquetterie, mais on se rendra vite compte qu'elle aussi a sa place raisonnée et sa fonction importante. Boettinger, avec ce portrait, exécuté en 1902, a conquis une place parmi les meilleurs maîtres de son pays. Il n'est pas demeuré inactif depuis, a visité Paris, Londres et la Belgique. Il s'est plongé là plus profondément, avec l'admiration d'un disciple avide de s'instruire, dans l'étude des maîtres qui l'ont précédé dans la voie où ses dispositions l'ont conduit. Il revint à Prague ses cartons et ses carnets d'esquisses bourrés de notes. Il n'y a plus qu'à attendre les surprises que l'évolution du talent de cet artiste si doué nous ménagera dans l'avenir.

<div style="text-align: right;">A. STRŒBEL.</div>

BOETTINGER (Hugo)

Né à Pilsen (Bohême), le 30 avril 1880.

PORTRAIT

Hugo Boettinger est un des plus jeunes peintres tchèques et son nom ne fait que commencer d'être connu. Mais beaucoup ont foi en lui et des voix autorisées le saluent déjà comme un second Marold. En tout cas, il a de commun avec son compatriote, si rapidement enlevé dans la maturité du talent, une prédilection pour les couleurs délicates, dont il sait tirer des harmonies douces, voilées, persuasives, d'un goût extrême. Il s'est essayé déjà dans plusieurs genres et, dans ses paysages comme dans ses compositions allégoriques, a poursuivi avec succès l'effet décoratif. Même dans le portrait, vers lequel il se sent moins attiré, il est avant tout l'artiste de la couleur, et seulement ensuite psychologue. Aussi est-il difficile de s'intéresser vivement aux modèles de ses portraits, et le souvenir qu'on en garde est plus celui de leur milieu et de leur parure — car il peint surtout des femmes — que de leurs physionomies, un peu conventionnelles d'expression. De même que dans son *Paysage d'hiver* il a uni en une froide harmonie le voile blanc jeté par la neige sur le paysage et le bleu pâle du ciel, ou que dans une impression d'automne il a fait concourir à la composition de son tableau les plus délicates dégradations du brun doré, de même il ne s'occupe, dans ses portraits, que de l'harmonie d'ensemble. C'est ainsi qu'une fois il place au-devant d'un paravent vert brunâtre où des oiseaux brodés en or jettent une lueur mate, une dame en robe de soie lilas chatoyante, et donne comme accompagnement aux lignes délicates de son corps la ligne sinueuse du fauteuil en bois courbé où elle se balance, tandis que dans un coin, sur un tabouret, un bouquet de roses claires joint sa mélodie délicate à cet ensemble ; ou bien il tire ses accords du luth des vieux maîtres et place un enfant, blond comme les infantes de Velazquez, sur un siège de tons roses et bleu pâle, traite les vêtements et le fond presque dans un gris uniforme, ne différant que par des nuances, et emprunte à son grand prédécesseur le coquet ruban rose dont la petite fille pare ses cheveux à droite ; le bras doré mat d'un fauteuil garni de soie ajoute un raffinement à cette noble harmonie. Le portrait que nous reproduisons

est certainement la meilleure œuvre de Boettinger. Il est antérieur de date à ceux que nous venons de désigner, et exécuté non à l'huile mais au pastel. Whistler l'eût appelé une « symphonie en jaune » ; l'auteur l'appelle *Souvenir d'une salle de concert*. Comme on le voit, le côté portrait n'est pas ici la chose principale ; visiblement l'artiste s'est donné pour tâche de rendre la quantité de lumière jaune rougeâtre produite par les flammes de gaz des lustres, renvoyée par les murailles, polies de marbre polychrome, et qui vient se perdre dans l'étoffe molle de la robe, dans la fourrure blanche du boa et le feutre soyeux du chapeau. Mais le côté psychologique est ici plus approfondi que d'habitude. Admirez comme le fin profil de la jeune femme se détache sur le marbre jaune du socle de la colonne. La pose légèrement penchée en avant du corps exprime excellemment l'attention, tandis que l'ombre légère, à la Rembrandt, qui voile les yeux montre que dans cet abandon rêveur la vue n'est pas abolie. On remarquera aussi la ligne mollement sinueuse des deux rubans tombant du chapeau sur la nuque et les épaules, renforcée par le profil du socle de la colonne, et d'un rythme tout classique. La fleur posée au bord du chapeau a l'air d'une petite coquetterie, mais on se rendra vite compte qu'elle aussi a sa place raisonnée et sa fonction importante. Boettinger, avec ce portrait, exécuté en 1902, a conquis une place parmi les meilleurs maîtres de son pays. Il n'est pas demeuré inactif depuis, a visité Paris, Londres et la Belgique. Il s'est plongé là plus profondément, avec l'admiration d'un disciple avide de s'instruire, dans l'étude des maîtres qui l'ont précédé dans la voie où ses dispositions l'ont conduit. Il revint à Prague ses cartons et ses carnets d'esquisses bourrés de notes. Il n'y a plus qu'à attendre les surprises que l'évolution du talent de cet artiste si doué nous ménagera dans l'avenir.

<div style="text-align: right;">A. STRŒBEL.</div>

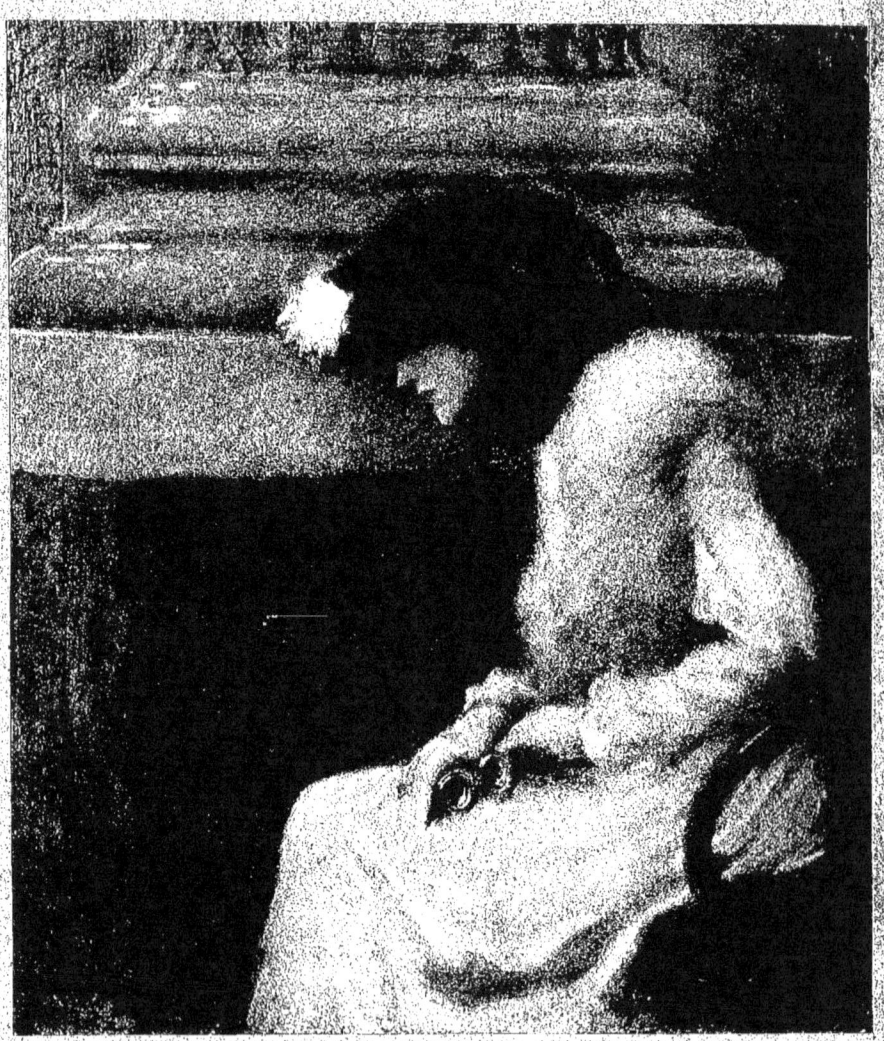

SOMOFF (Constantin)

Né à Saint-Pétersbourg en 1869.

CONVERSATION GALANTE

'EST un fait malheureusement trop vrai, que le grand public est hostile à toute nouveauté en art. Un artiste a-t-il commis ce crime fatal de ne ressembler à personne, on le lui fait expier longtemps. « Quelle horreur ! » c'est le seul mot qu'on entende pendant des années devant ses œuvres. Il en fut ainsi pour Somoff quand il exposa pour la première fois. C'était une indignation dans la salle où étaient accrochés ses tableaux : « Dieu ! que c'est affreux ! » Et, malgré tout, le public, cette fois, n'avait pas aussi tort que d'habitude. Dans tous ces petits êtres extraordinaires évoqués par l'artiste, il y avait en réalité quelque chose de difforme ; seulement, c'était la seule chose que le public remarquât. La beauté merveilleuse contenue dans ces tableaux demeurait totalement inaperçue. Ce n'était pas la beauté pittoresque dans le sens, par exemple, de celle des nains de Velazquez ; elle rappelait plutôt la beauté de ces têtes de femmes laides peintes par les artistes du *quattrocento* : quelque chose d'extraordinairement aigu et mystérieux ; un mélange incompréhensible. Dans les choses les plus réelles résidait quelque chose de fantastique. On sentait là une impression sérieuse, presque solennelle et, en même temps, un trait moqueur à peine perceptible, une profonde tristesse et une légère gaieté. On ne se rendait pas bien compte si l'on avait affaire à un jeune homme maladroit ou à un artiste des plus raffinés. On estimait, en tout cas, que c'était un art maladif. Ç'avait été le reproche adressé, avant Somoff, à Beardsley, à Th. Heine, ses frères intellectuels. N'est-il pas curieux que trois artistes, l'un à Londres, l'autre à Munich, le troisième à Saint-Pétersbourg, qui ne savaient rien l'un de l'autre, aient créé des œuvres conformes à une même direction ? Évidemment, il devait exister dans notre civilisation certaines causes de cet « art maladif ». On a aussi parlé, à propos de Somoff, de « mauvais dessin » et de « couleurs laides ». On admettait que les idées n'étaient pas désagréables, mais que, si le dessin était corrigé par un bon professeur d'Académie, elles seraient infiniment meilleures. De même pour les « couleurs naturelles ». Et cependant, c'est ce dessin incorrect qui est le seul juste,

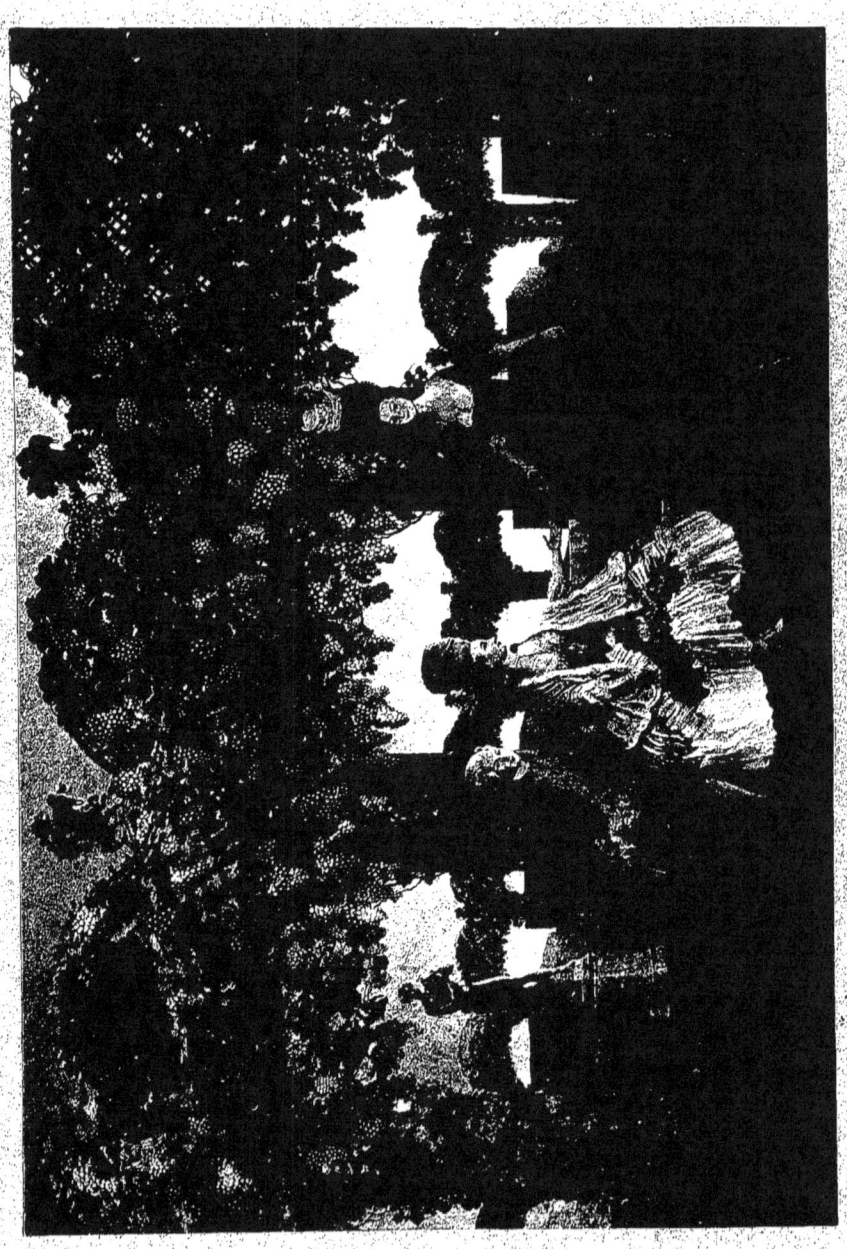

SPERL (Johann)

Né le 3 novembre 1840 à Buch.
Vit à Kutterling (Bavière).

PRAIRIE EN FLEURS

　IL n'arrive pas souvent qu'on apprenne qu'un peintre de genre, d'ailleurs renommé, abandonne une source certaine de fortune et un succès toujours croissant pour s'enterrer dans la solitude et s'adonner à la contemplation et à l'étude de la nature dans un pays sans renommée et dont le charme ne s'impose pas au premier abord. C'est là cependant la voie qu'a suivie le peintre Sperl. Peut-être ne l'eût-il pas trouvée sans son grand ami Leibl; peut-être sans Leibl ne l'eût-il pas poursuivie aussi imperturbablement. Quoi qu'il en soit, c'est une bonne étoile qui a présidé à cette vie de peintre modeste et cachée.

Kutterling est le nom de l'endroit où s'exerce depuis une quinzaine d'années l'activité de Sperl. Ce village d'un peu plus de quarante âmes gît caché entre deux replis de terrain au pied d'une montagne boisée derrière laquelle s'aperçoit par les claires journées la cime du Wendelstein. Les maisonnettes, avec leurs toits couverts en bardeaux, les balcons qui courent tout autour de leurs façades et leurs fenêtres à petits carreaux, se cachent presque entre les arbres fruitiers dans un vaste entourage de prairies en pente qui descendent doucement jusqu'à des marécages.

La représentation fidèle de ce que la nature offre surtout de gracieux et d'aimable fut de tout temps la joie de Sperl. Il y a été amené par la vue des merveilles naturelles qui entourent le coin de terre où s'élève sa maison, et que sa longue intimité avec elles lui a révélées l'une après l'autre. Il ne se lasse pas de représenter ces formes changeantes de fleurs étoilées, en clochettes, en grappes, en ombelles, chacune avec son éclairage et son raccourci particulier. Chaque printemps l'enthousiasme à nouveau; il s'avance heureux parmi le fouillis bigarré qui s'étend devant lui à l'infini et dans lequel les fleurs des prairies, tantôt par groupes pressés forment un scintillement de rouge, de jaune et de bleu, tantôt isolées se dressent au-dessus du vert des feuilles sur leur hampe gracieusement balancée.

Récemment le lointain mystérieux, la chaîne doucement bleuissante des montagnes derrière les tourbières violettes, le troupeau des nuages amoncelés, ont attiré l'attention de l'artiste. Alors que précédemment il se restreignait au côté idyllique de la nature et, de préférence, ne laissait voir qu'un coin de ciel tranquille et doucement grisâtre, il étend maintenant son tableau en profondeur, se sert des contrastes comme de valeurs harmonieuses, et oppose au mouvement des nuages dans le ciel la paix tranquille de la vallée fleurie étendue au loin. Sa façon d'animer le paysage est toujours simple et naturelle. L'admirable figure du faucheur dans le tableau reproduit ici, posée à la seule place qui convenait, ne montre pas seulement à quel point ici l'homme et la nature ne font qu'un : elle donne encore à l'ensemble un caractère symbolique très subtil qu'on peut à peine exprimer par des mots. Il y a plus ici qu'un coin de paysage : dans cette œuvre, une de ses dernières productions, Sperl a donné le résumé de son art et de sa vie. C'est le tableau d'une existence intimement heureuse qui trouve toutes ses joies dans les jouissances que la nature lui offre.

<div style="text-align:right">Hans MACKOWSKY.</div>

BLOMMERS (Bernardus Johannes)

Né à la Haye, le 30 janvier 1845.

AVANT LE DÉPART POUR L'ÉGLISE

IL y a quelque chose de remarquable dans la somme d'intérêt que présentent les tableaux hollandais; non à cause des sujets traités, naturellement, mais à cause de la façon dont ils sont traités. Un bœuf écorché peint par Rembrandt, un citron dans une nature morte de Willem Kalf peuvent renfermer plus de richesse intellectuelle, peuvent nous renseigner aussi bien ou même mieux sur le peintre lui-même, sur ses pensées et ses efforts, sur son caractère enjoué ou rêveur, qu'un soulèvement de paysans peint par Defregger ou une composition biblique de Führich. La note essentielle, le côté humain, doit se manifester au fond de toute œuvre d'art. Justement cette note fondamentale résonne dans les tableaux hollandais, mais trop doucement pour répondre au goût du grand public international. Délicate et capable de variations infinies, elle exige, pour être sentie, une attention recueillie; et combien peu sont capables ou se donnent la peine de cette attention! Le goût public, exercé, ou plutôt gâté, par les expositions cosmopolites réclame des contrastes : après Goya, Chardin; après la nette sûreté de main de Menzel, le pétillement de pierreries de Monticelli; après les apaisants sons de harpe de Burne-Jones, la rude passion de Van Gogh; et ainsi le goût s'émousse. Les Hollandais, dans cette recherche de sensations extrêmes et nouvelles, restent inaperçus de la multitude. Celui qui connaît Israëls s'imagine tout connaître; il ne daigne pas s'arrêter un instant devant Neuhuys ou Vever et considère même Blommers comme un imitateur. Pour lui, tous les tableaux sont semblables, de même que, dans la vie, l'homme superficiel estime que tous les visages se ressemblent, sans pressentir les profondes différences intellectuelles que recouvre la similitude de ces masques. Blommers n'est aucunement un imitateur. Il a peint, il est vrai, ces sujets bien connus : des pêcheurs et des pêcheuses, la chambre rustique, la mère avec ses petits enfants, la dune, le rivage et la mer éternelle; mais tout cela il le voit de façon particulière. La chambre n'est pas sombre, mais gaie; le clair-obscur ne cache aucun pressentiment tragique; la femme qu'on y voit assise n'est en proie à aucune

pensée mélancolique. Le vent frais passe sur la dune, échevèle l'herbe rare, fait tourbillonner le sable et disperse les nuages. Le peintre a plaisir à se mesurer avec tout ce qui est fort, à se griser de tout ce qui est sain. Le soleil colore en brun les bras nus des femmes; les hommes sont pleins de santé, contents de l'existence, d'une force calme et créés pour l'action tranquille. L'œuvre de Blommers n'offre aucune jouissance décadente, aucune sensation émouvante, mais simplement une honnête joie de vivre. On voit, dans le tableau que nous reproduisons, que le peintre fut élève de C. Bischop. Cette œuvre date d'une époque où, comme son maître, Blommers était attiré par le charme des costumes et aimait la joie des couleurs bigarrées pour exprimer à quel point lui semblait gai et agréable le monde de ces petites gens. Chez Israëls, même dans ses premiers tableaux de pêcheurs, où, plus que dans la suite, il use volontiers des détails accessoires, ses personnages multicolores ne paraissent pas contents de leur existence, et quoique, à ce moment, il ne vise à aucun effet émouvant, l'impression est néanmoins mélancolique. Chez Neuhuys, l'être et la pensée des personnages jouent un rôle subordonné à l'unique effet de la lumière; dans ses œuvres, les hommes sont au plus haut degré des natures mortes. Chez Blommers, l'expression de l'activité joyeuse et de la vie puissante s'y ajoute. Et, quoique sa peinture soit parfois inégale et son coloris parfois terne, il a enrichi de cette note propre la peinture hollandaise et a mérité une place bien à lui. Au point de vue pictural, il a naturellement profité des importantes conquêtes de Jakob Maris, qu'il vénère d'une façon toute particulière. Au point de vue technique, il n'a rien apporté de nouveau; mais, par son caractère et sa vision esthétique de la nature, il a transformé la technique qui lui avait été transmise au point de la rendre originale.

<p style="text-align:right">V.</p>

JOHANSEN (Viggo)

Né à Copenhague, le 3 janvier 1851.

TROUPEAU DANS UNE VALLÉE

De tous les peintres danois contemporains, Viggo Johansen est celui chez lequel se manifeste le plus le caractère de sa race : l'intimité du sentiment qui s'exprime, chez les meilleurs d'entre les peintres danois d'autrefois, dans leurs représentations des sites de leur pays et de la vie quotidienne de leurs compatriotes s'unit en lui aux procédés modernes du plein air, au souci des valeurs dans la lumière. Il n'a pas la virtuosité et la rudesse de son camarade Kröyer, non plus que la souplesse, l'activité et la variété de celui-ci : c'est une nature plus pesante, mais qui, par contre, approfondit davantage ses sujets. Ce qu'il peint le mieux et le plus volontiers, c'est ce qui est le plus près de lui : sa famille et sa demeure. Il nous a fait faire connaissance avec ses enfants dès leur plus jeune âge, nous a montré comment on leur faisait prendre leur bain tous les trois, comment ils apprenaient leurs leçons, jouaient, aidaient à mettre la table, écoutaient les histoires que leur contait leur maman. Et quand les enfants sont couchés, voici la visite de quelques amis : on cause, on fait de la musique, on lit à haute voix, et les lampes répandent une douce lueur sur l'agréable intimité de cette réunion d'amis. Johansen a représenté maintes fois ces soirées (*Conversation* et *Chez moi*, au Musée de Copenhague ; *Mes amis le soir chez moi*, à la Nouvelle Pinacothèque de Munich, etc.). Kröyer a traité les mêmes motifs, et avec une technique très brillante ; mais les tableaux de Johansen donnent davantage l'impression de la cordialité danoise. Il est à peine besoin de remarquer que ces tableaux de vie intime n'ont rien d'arrangé ni de maniéré, que le peintre n'a pas essayé le moins du monde d'y farder la vérité, d'introduire plus de poésie dans ces scènes de travail ou de repos que la réalité, observée avec amour, ne lui en offrait.

Johansen est moins connu comme paysagiste. Dans ce domaine encore, il montre la même loyauté, la même sincérité d'observation. Il peint la grande route avec quelques voyageurs, la prairie où paissent les troupeaux, de petits sujets tout simples, observés directement, saisis sur le vif, sans élégance d'arran-

gement, mais reproduits avec amour et tout pleins de sentiment délicat. Il ne cherche pas une nature grandiose, à effet. Il emprunte ses motifs au pauvre pays d'Amager, à la plage de Skagen couverte de sable, où pousse une maigre végétation; ou bien il se rend en Suède et, près des côtes de la mer, trouve un site comme celui que nous reproduisons. Ainsi que le montre notre planche, le peintre n'a cherché à rendre aucun vif effet de lumière ou de soleil, — les tons sont plutôt sombres; — tout son intérêt s'est concentré sur le caractère du paysage. Devant cette vallée en miniature, où les moutons paissent parmi les rochers, on songe volontiers aux paysages alpestres de Segantini; mais ici l'atmosphère est toute différente de celle où, dans une lumière étincelante, baignent les cimes des Alpes, et la technique est tout autre que la manière d'abord large, puis pointillée de Segantini. Ce tableau figurait en 1903 à l'Exposition de printemps, à Copenhague.

<div style="text-align: right;">Georg NORDENSVAN.</div>

BLANCHE (Jacques)

Né à Paris, le 3o janvier 1861.

LOUISE DE MONTMARTRE

NE jeune fille assise, dans une pose abandonnée, moitié de profil, moitié de face, le bras gauche passé derrière le dossier de sa chaise, la tête posée dans la main droite et le bras accoudé sur un meuble quelconque, une commode en vieux bois bruni qui se noie dans les rousseurs du fond. Elle est coiffée, sur ses cheveux noués très bas, d'un large chapeau à plumes, genre Gainsborough, et vêtue avec une élégante simplicité d'un corsage beige retenu par une ceinture de cuir et d'une robe de drap indigo, réveillés discrètement par une cravate de tulle bleu pâle, nouée avec une apparente négligence à l'attache d'un haut col d'aspect masculin. Cette cravate et ce chapeau sont les deux seules notes un peu fantaisistes dans les accords sobres et distingués de cette toilette cavalière et pratique. C'est bien une jeune fille d'aujourd'hui, un peu garçon, et c'est aussi une Parisienne qui aime à parer la grâce française d'un petit « chic » correct d'Outre-Manche.

Elle n'est pas songeuse, elle n'est pas sentimentale ; impossible de l'intituler : *Rêverie*, *Mélancolie*, *Méditation*, *Vers l'Absent*, etc. ; elle n'a pas posé, suivant la formule classique du photographe, « en pensant à une personne qui lui est chère ».

C'est tout simplement une belle fille, un peu distraite, qui s'épanouit nonchalamment et paisiblement avec une certaine grâce réservée, faite d'abandon et de retenue, dans sa fleur de vie et de jeunesse, riche d'un sang plébéien.

Et cette simple chose : un être vivant, uniquement parce qu'il vit ou nous paraît vivre, et d'une façon pour ainsi dire exclusive et animale, sans action, sans intention, sans autre prétexte ou intérêt, sans autre raison ou motif que la vie toute seule, nous attache au moins tout aussi profondément que les sujets les plus animés, les plus éloquents et les plus pathétiques. Car rien n'est plus émouvant que la vie et rien ne touche plus l'homme que l'image de l'homme, — si ce n'est celle de la femme.

Et dans cette sorte de portrait indéterminé, tranquille et franc, aimable et grave,

dans sa vitalité faite de grâce et de force, vous trouvez comme l'expression même du talent de l'auteur.

M. Jacques Blanche, en effet, bien que sa physionomie se présente avec tant de netteté et de franchise, est cependant un produit assez complexe, formé d'éléments, je ne dirai pas contradictoires, mais du moins assez éloignés.

Il est, comme les amis de son milieu actuel, MM. Cottet, Simon ou Zuloaga, un mélange de spontanéité et de culture; il a les yeux constamment ouverts sur les réalités de la nature et de la vie et la pensée sans cesse portée vers les maîtres qui en ont donné, dans le passé, les expressions les plus hautes. Et le juste équilibre de ces facultés organiques, de ce *don* qui est assurément la raison d'être première d'un vrai artiste, et des moyens intellectuels, de l'esprit de critique, d'observation, de jugement et de méthode, offre généralement des résultats exceptionnels. Toute l'histoire dément le préjugé qui fait nécessairement de l'artiste un ignorant ou une brute.

Les premiers ouvrages de M. J. Blanche sont marqués déjà d'un coin particulier. C'est une sorte de composé de réalisme impressionniste plus spécialement issu de Manet, et de distinction britannique, due au souvenir de Gainsborough. Il recherchait alors certains éclats colorés, souvent frais et délicats, accordés dans la gamme des gris. Le portrait du peintre Thaulow et de ses enfants, du Musée du Luxembourg, est resté comme la toile typique représentant cette manière.

Peu à peu, au contact peut-être des camarades que des groupements successifs mettaient en rapports quotidiens, ses colorations s'échauffèrent; il abandonna volontiers les gris, les blancs et les roses, et leurs oppositions contrastées, pour rechercher les accords des rousseurs transparentes, des bruns, des beiges, des jaunes dans des harmonies riches et graves, résonnantes et profondes. Il semble alors que, chez lui, l'Espagne, qui transparaissait jadis par l'intermédiaire de Manet, se manifeste cette fois par le souvenir direct de Goya, et que l'influence britannique de Gainsborough ait fait place à celle de Reynolds.

Nombre de belles études de la physionomie humaine ont consacré cette dernière manière. La jeune fille ici présente en est un exemple choisi. Elle permet d'apprécier et de comprendre ce talent fait de naturel et d'intelligence, de conscience et de volonté, sur lequel, heureusement, il n'est pas permis de conclure, puisque, si abondante que soit l'œuvre, nous comptons sur le temps pour la doubler.

<div style="text-align:right">Léonce BÉNÉDITE.</div>

SZINEYEI-MERSE (Paul von)

Né à Szineye-Kjfalu (Hongrie), en 1845.

L'ALOUETTE

AUL von Szineyei-Merse représente pour la Hongrie ce que Bœcklin représente pour l'Allemagne, Manet pour la France. Lorsqu'il devint en 1869, à Munich, l'élève de Piloty, il cherchait, sans subir la moindre influence, la solution du problème de la lumière et du plein air, et, choisissant ingénument ses sujets, il traduisait sincèrement sur sa toile la nature telle qu'il la ressentait. Mais on ne lui savait aucun gré de voir l'herbe verte et le ciel bleu, de rendre sans tricherie les contrastes de la nature tels que celle-ci les lui montrait, et l'on se moquait de la bigarrure de ses fleurs, de ses paysages pleins d'air et de lumière. Une *Mère avec son enfant* fut la première toile nettement impressionniste de l'artiste, où il avait osé les contrastes les plus hardis : une vaste étendue de gazon, avec un tapis rouge, et, là-dessus, une jeune femme en robe gris bleuâtre avec deux petits enfants, — tout ce groupe baigné d'une claire et douce lumière de printemps qui enveloppait tout un gai paysage peuplé d'arbres en fleurs. L'*Alouette*, que nous reproduisons, est également comme un hymne au printemps. Ici le ciel d'un bleu profond, semé de nuages moutonnants, qui s'étend au-dessus de la terre en fleurs, est l'objet principal du tableau et est plus suggestif que tous les arbres fleuris du monde. Les nuages blancs étendus à l'horizon en lignes horizontales annoncent les tièdes vents capricieux, et le ciel profond, où l'alouette monte en chantant, donne le pressentiment de l'été. C'est ainsi que peignait Paul von Szineyei-Merse à un moment où l'impressionnisme en France était à ses débuts, et sans avoir jamais vu une œuvre des grands novateurs français. A ce moment aussi Bœcklin se rangea parmi les incompris, pour suivre désormais inflexiblement sa voie, sans se laisser jamais troubler. Paul von Szineyei-Merse, qui le connaissait personnellement et l'admirait infiniment, ne possédait pas comme lui le don de se placer au-dessus des critiques et des jugements de la multitude ignorante. Des déceptions et des maladies continuelles, qui le poursuivirent sans cesse à Munich, à Vienne et jusque dans son pays natal, lui enlevèrent la joie de peindre. Il se retira dans son patrimoine, fut

agriculteur, cavalier et chasseur, et finalement, s'adonna à la politique. Il y avait près de trente ans qu'il n'avait touché un pinceau, lorsqu'à l'exposition du Millénaire à Budapest, en 1896, plusieurs de ses tableaux de jeunesse, notamment son célèbre *Pique-nique,* ayant été enfin célébrés comme des œuvres décisives dans l'histoire de l'impressionnisme, il se remit à peindre avec une force nouvelle et toute la fraîcheur de la jeunesse.

<div style="text-align:right">Gabor von TÉREY.</div>

GARCIA Y RODRIGUEZ (Manuel)

Né en 1863, à Séville.

AUX PORTES DE SÉVILLE

U N peu plus ou un peu moins, nous avons tous la même idée des choses et nous pensons de même. Mais tous nous n'avons pas l'habileté de bien exprimer notre pensée. Celui qui sait l'exprimer est poète.

Nous voyons tous à peu près ce qui se présente à nos yeux de la même manière, mais c'est le patrimoine exclusif de quelques-uns, de bien représenter ce que beaucoup d'autres ont vu. Celui qui sait faire cela est peintre.

Le peintre n'est qu'un homme qui voit la nature comme tous les autres mais qui, lorsqu'il l'a vue, sait la reproduire si fidèlement, que tous ceux qui savent peindre, comme ceux qui ne savent point, reconnaissent dans sa reproduction la nature connue de tous, pleine de vérité et de vie, d'autant plus belle qu'elle est plus juste, d'autant plus estimable qu'elle est plus exacte.

Il ne faut pas créer, mais copier fidèlement, surtout lorsque c'est du paysage, si conventionnel, maniéré, hors de son caractère quand l'homme le compose, et si vigoureux, si riche, si enchanteur quand la nature seule le produit.

C'est le secret de la beauté qui imprègne tous les tableaux du paysagiste Garcia Rodriguez. Il ne se permet jamais de créer, se bornant toujours à ce que donne de soi-même la resplendissante nature qu'il a devant lui; sûr que, quoi qu'il invente jamais, ce ne serait aussi beau que ce qu'a fait l'« Artiste » de la beauté incréée.

C'est ainsi que Garcia Rodriguez passe sa vie en intime société avec la nature qui est son modèle. Tantôt à travers les rives enchantées du Guadalquivir, copiant ses abris de fraîcheur paradisiaques et étudiant ses marécages et ses ronceraies, ses glaïeuls et ses lauriers roses, tantôt à travers les suaves collines et les accessibles coteaux de Alcalà de Guadaira, amoureux de la saveur âpre de ses pins et de ses orangeraies inextricables, quand il n'installe pas son chevalet aux bords frais d'un puits oublié, d'un petit jardin planté par les Arabes ou au pied du pieux retable dont la piété de nos ancêtres embellit la petite ruelle. Pour lui,

tout est tableau : le vallon d'aloès et de figuiers, le sentier humide, la petite auberge avec sa fraîche entrée, la terrasse couronnée de pots de fleurs, le balcon avec ses jalousies et ses palmes bénites, les avenues de peupliers blancs, où il excelle (*spécialité de la maison*)...

Partout où se trouve un morceau de la nature à copier, Garcia Rodriguez l'aura copié. C'est son domaine propre de réussir à copier admirablement ce qu'il voit, à la manière qui est le propre des poètes d'exprimer avec talent ce qu'ils sentent.

C'est un artiste complet avec tout ce qui est nécessaire pour l'être : justesse dans le dessin comme si son crayon fût une chambre obscure, précision de couleur jusqu'à faire merveille avec le vert, discernement pour choisir jusqu'à faire un enchantement du moindre sujet, et surtout une manière si exquise que, en outre de la solidité qu'il imprime à tout ce qu'il fait ce serait encore la grâce qui le caractériserait. C'est un artiste qui plaît à tous, aux intelligents par le fond et aux inintelligents par le joli. Total : il est bon et agréable et bon marché.

<div style="text-align:right">Juan F. MUNOZ PABON.</div>

MONET (Claude)

Né à Paris en 1840.

MANET PEIGNANT DANS LE JARDIN DE CLAUDE MONET

MANET peignit, dans l'été de 1873, à Argenteuil, près de Paris, le grand tableau qu'il a exposé au Salon de 1874, précisément sous le titre d'*Argenteuil*.

Claude Monet habitait alors Argenteuil. Manet le voyait tout le temps, et, outre son grand tableau exposé au Salon de 1874, il a exécuté encore un tableau, où il l'a représenté en train de peindre, dans son bateau, sur la Seine. Il a donné à ce tableau le titre de *Claude Monet dans son atelier*, en disant plaisamment : Claude Monet! son atelier, c'est son bateau. Manet peignit un autre tableau où Claude Monet est vu sous des arbres, à côté de sa femme et de son fils.

Pendant que Manet exécutait ce dernier tableau, dans le jardin même de Claude Monet, celui-ci peignait, en retour, un tableau où Manet est vu, occupé à peindre dans ce même jardin. Ce tableau fait aujourd'hui partie de la collection de M. Max Liebermann.

Il existe ainsi un tableau de plein air, où Manet a représenté Claude Monet auprès de sa famille, et un autre tableau de plein air, où Claude Monet a représenté Manet peignant à un chevalet; les deux tableaux, peints à Argenteuil, dans le jardin de Monet.

Je crois même pouvoir dire que les deux tableaux furent exécutés simultanément, au même moment. Manet, qui est représenté peignant, est en train de peindre la femme et le fils de Claude Monet, qu'on ne voit pas, pendant que Monet, qu'on ne voit pas non plus naturellement, doit être à une certaine distance, occupé à peindre ce portrait de Manet.

Manet et Monet ont toujours été de grands amis et se sont donné des témoignages nombreux de leur mutuelle bienveillance. L'amitié datait de 1866, et elle n'a fait que se resserrer, jusqu'à la mort de Manet, en 1883.

Claude Monet, après avoir longtemps résidé à Argenteuil, où il peignit dans son jardin ce portrait de Manet, alla habiter plus bas, dans la vallée de la Seine, à Vétheuil. Il demeura plusieurs années à Vétheuil, puis descendit encore plus bas, à Giverny. Il a établi là sa résidence définitive.

Monet, depuis 1864, a donc constamment habité dans la vallée de la Seine, des maisons avec des jardins, qui lui permettaient de peindre, à volonté, en plein air et toujours à portée du fleuve, qui lui a fourni, pour la plus grande part, les eaux introduites dans ses tableaux.

<p style="text-align:right;">Théodore DURET.</p>

LÁSZLÓ (Fülöp)

Né à Budapest, le 1^{er} juin 1869.

PORTRAIT DE FEMME.

A renommée de László s'est répandue de très bonne heure en Europe, et la fortune qui avait favorisé ses débuts lui est restée fidèle. A l'heure où maints artistes ont encore à souffrir des douloureuses disproportions qui existent entre leur rêve et leurs moyens d'expression, il était déjà en possession d'un talent complet. Sa technique était sûre, ses qualités de dessinateur parfaites; tout était réuni pour faire de lui ce qu'il est devenu au cours des années: le délicat portraitiste des *upper ten thousand*. Pour répondre au goût de la société élégante, hostile à tout ce qui est trop prononcé, à tout ce qui est caractéristique, il n'avait pas besoin de renier ce qui faisait le propre de son art, car le caractère fin de sa peinture le conduisait de ce côté, et il en résultait pour lui, un penchant naturel vers l'aristocratie. Il excellait à comprendre ces visages dont la physionomie tranquille et digne raconte une vie de confort et de luxe; il connaissait ces hommes qui ne regardent que de loin la vie réelle avec ses luttes tragiques et qui, tout en ayant leur part de douleurs, n'en laissent rien paraître au dehors. A ces figures s'ajoute encore le charme de leur entourage, et László aime à se jouer parmi les étoffes. Fichus transparents, grands chapeaux Rembrandt, toilettes raffinées, mais dont l'originalité ne dépasse jamais le cadre de son sujet, sont des détails où il excelle. Il apporte à peindre ces choses délicates et vaporeuses la manière distinguée qui lui est propre, et sait placer dans le cadre qui leur convient les charmantes têtes de ses modèles féminins. Mais ce n'est que par suite de ses relations presque exclusives avec le monde aristocratique que ce genre de peinture est devenu celui de László. La preuve qu'en dépit de cette tendance l'artiste sait également exprimer l'être intime, le côté indéfinissable d'une personnalité, nous est fourni, entre beaucoup d'autres œuvres de même valeur, par le portrait que nous reproduisons, de la femme du compositeur et violoniste Jenö Hubay, née comtesse Roza Czebrian. On prétend que pendant les séances de pose le grand artiste jouait devant sa femme, et que László a cherché à rendre l'effet de ce jeu sur la physionomie de son modèle. Il est possible

qu'il en soit ainsi, car il y a dans ce visage, si différent des physionomies habituelles et conventionnelles, comme une expression de ravissement, d'abandon complet à une jouissance supérieure. László ici, comme Lenbach, a placé toute l'expression dans les yeux, ces grands yeux bruns, presque semblables à ceux d'une visionnaire, qui forment un si étrange contraste avec les cheveux roux ardent parés d'un rang de perles et d'émeraudes.

Partout où la personnalité de son modèle lui a fourni un thème plus profond et plus intéressant, László a créé des œuvres pleines de grandeur. Qu'on se rappelle, par exemple, les portraits du chancelier de Hohenlohe, du pape Léon XIII, ou le portrait, déjà ancien, de l'évêque de Kaschau, Mgr Bubics, ou l'esquisse d'après la cantatrice Alice Barbi, ou bien encore, parmi des toutes dernières œuvres, les esquisses d'après le violoniste Joachim et le ministre hongrois Albert von Berzeviczy, qui sont vraiment des créations géniales, et auxquelles il faut ajouter aussi l'esquisse saisissante faite d'après le musicien Jan Kubelik.

<div style="text-align:right">Gábor von TEREY.</div>

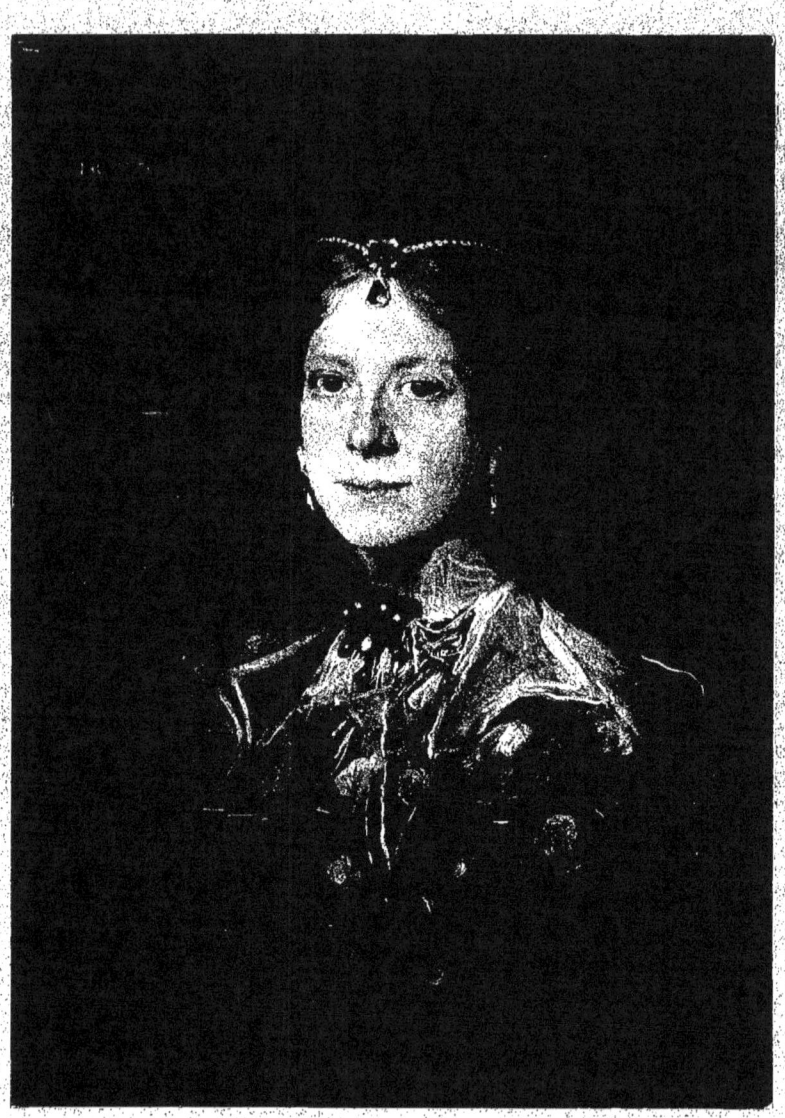

GIESE (Max)

Né à Düsseldorf en 1867.
Vit à Munich.

LA CORDERIE

On parle quelquefois devant certaines œuvres d'art de « parfum de terroir prononcé », et chacun comprend ce qu'on veut exprimer. C'est, par exemple, lorsque Gerhard Hamptmann met à la scène des tisserands silésiens, ou devant les figures monumentales de mineurs belges de Constantin Meunier, ou bien encore devant les majestueux paysages alpestres d'un Segantini, devant les landes mélancoliques des peintres de Worpswede ou les paysages, si pleins d'atmosphère locale, de Glasgow. On pourrait multiplier ces exemples. C'est une preuve justement de la haute valeur artistique de telles œuvres, qu'en leur présence on est séduit tout d'abord, non par le talent de leur auteur et leur supériorité technique, mais uniquement par le sujet, qui s'impose avec une force si pénétrante qu'il contraint le spectateur à s'y donner corps et âme.

On a peut-être trop parlé, ces derniers temps, de science technique en art, au point de donner comme critérium supérieur de la valeur d'une œuvre d'art cette science technique considérée pour elle-même. Combien d'artistes ont sacrifié leur personnalité pour ne devenir que de simples virtuoses! Combien n'a-t-on pas prisé parfois bien au-dessus de sa valeur telle recette de facture venue de l'étranger! Il y a environ dix ans, un groupe de jeunes artistes de Dresde furent tellement séduits par certain genre de peinture de plein air, qu'ils décidèrent d'aller tous se fixer dans la vallée de Goppeln, au sud de Dresde, et là, continuellement, se mirent à peindre le même paysage, revêtu des pauvres charmes de l'automne ou de l'hiver finissant, dans des tons délicats et clairs, comme saupoudrés de farine. Tous ces tableaux possédaient un certain air de famille, et n'étaient souvent que des pastiches d'artistes plus vigoureux de l'étranger ou formés à l'étranger. Mais celui qui, alors, eût eu une autre manière de peindre, eût regardé la nature avec d'autres yeux et considéré avec complaisance les pleines colorations de l'été et les harmonies de l'automne aurait été peu goûté. Les jeunes peintres qui n'appartenaient pas à la colonie et suivaient leur propre voie jouissaient d'une estime médiocre de la part de leurs confrères. Qui parle encore

aujourd'hui, cependant, de l'école de Goppeln ? Heureusement pour les bons artistes, cette période ne fut qu'une phase passagère de l'histoire de la peinture allemande. D'autres peintres de Dresde avaient dès l'abord dédaigné de suivre cette mode, et, parmi eux, Max Giese, dont les œuvres offraient le plus vif contraste avec les peintures claires, décolorées et vides de la colonie de Goppeln. Non qu'il fût un maître accompli, sûr de sa voie. Il se peut que maint tableau ait montré encore de l'incertitude et que, sans s'en apercevoir, l'artiste s'en soit tenu à une facture rapide, à laquelle suffisait l'effet décoratif ; mais une qualité déjà était indéniable : une remarquable puissance de coloris, qui savait rendre les effets de couleur les plus divers de la nature, les impressions rudes et fortes, de préférence aux délicates. Il ne paraît pas avoir été influencé par personne. Le temps qu'il passa chez Ludwig Dill, après avoir quitté l'Académie, fut trop court pour qu'on puisse songer à chercher chez lui une influence de ce peintre, qui d'ailleurs à ce moment se cherchait encore lui-même. C'est la nature qui fut son maître préféré, principalement lorsqu'elle se montrait dans sa pleine maturité et toute sa sève, soit qu'il vécût avec les pêcheurs de Chioggia ou ceux de Wallin, soit qu'il observât les paysannes de Zélande ou celles du pauvre pays des Wendes, dans la Sprewald, ou qu'il étudiât la vie des paysans de Sibérie ou de ceux des environs de Munich et des petites villes pittoresques de Franconie, dans la contrée du Mein. De Dresde Max Giese alla à Munich, et là commença pour lui une période tranquille, mais fructueuse, de travail où se concentraient tous ses moyens artistiques. C'est dans cette seconde période de développement, souvent interrompue par des voyages d'étude, que l'artiste est devenu ce qu'il est et ce que nous montre son tableau *La Corderie*. C'est seulement l'an dernier qu'on reconnut enfin, à Munich, ses qualités artistiques, lors d'une exposition où il montrait le résultat de ses travaux depuis dix ans environ : peintures à l'huile, gouaches, aquarelles, fusains, dessins à la plume. Ce fut là la base de sa renommée et de sa situation dans le monde des arts à Munich. Ces œuvres montraient un mode d'expression indépendant de toute manière conventionnelle ou officielle ; elles décelaient un tempérament artistique très personnel, dont le langage éloquent et l'aptitude à saisir les impressions les plus expressives étaient dus à un commerce constant avec la nature. Toutes étaient non pas des morceaux de nature, mais des tableaux, des représentations-types de paysages de certaines contrées d'Allemagne ; elles parlaient une langue franchement germanique, montraient une compréhension rare du milieu et de la vie, observés dans l'air, la lumière et la couleur. Tout cela vit devant les yeux. Même sous la couleur uniforme des dessins au fusain se manifeste cette joie du rendu de la vie ; mais c'est surtout dans les peintures que tout cela apparaît directement aux yeux. La mer des maisons aux toits rouges, et la petite cabane solitaire, les champs en fleurs et le groupe des arbres, l'eau vive et les nuages courant dans le ciel, et, au milieu de tout cela, les deux paysans à leur travail, tout cela a le « parfum du terroir ».

<div style="text-align:right">J.-B. SPONSEL.</div>

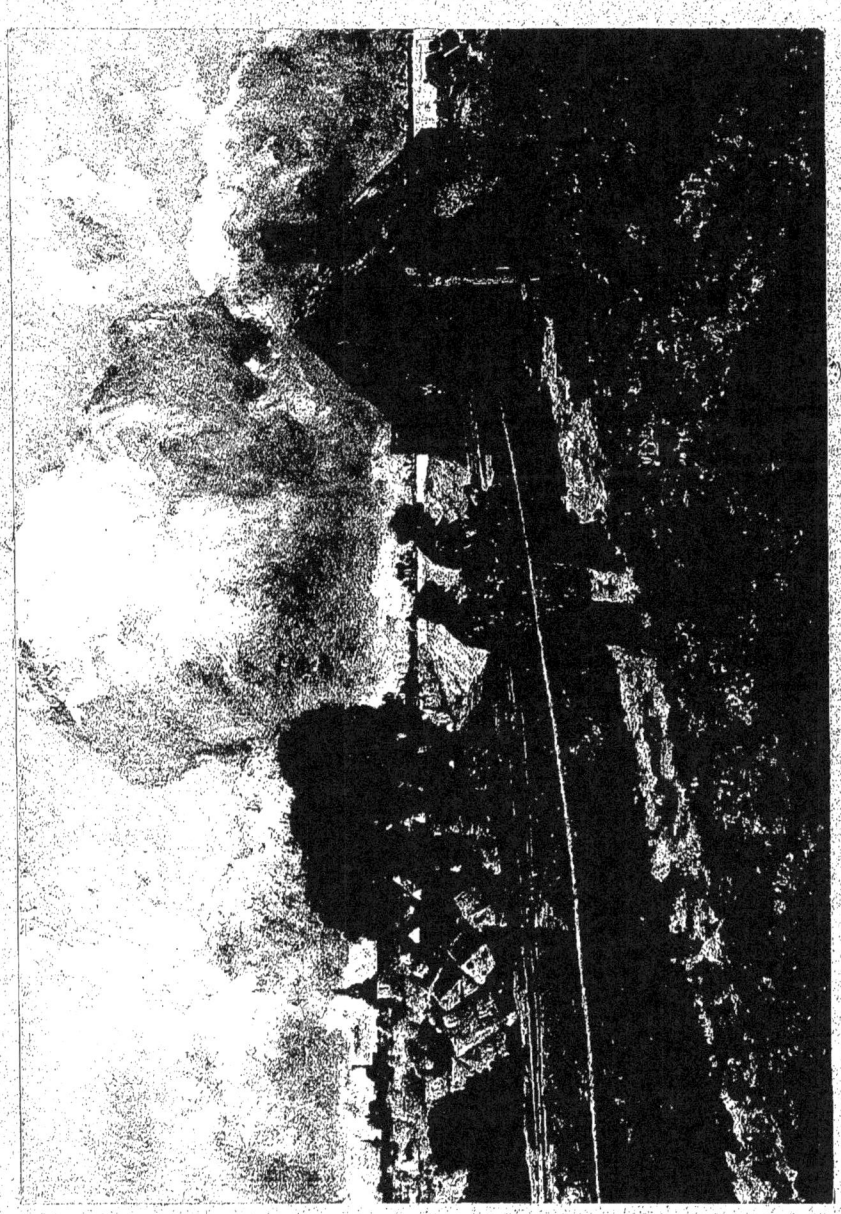

HUNT (William Holman)

Né à Londres en 1827.

LE VOISIN INFIDÈLE

OLMAN Hunt est le plus convaincu et le plus significatif des Préraphaélites anglais. Cette association, fondée en 1848 et dont le pendant, mais adouci, fut en Allemagne le groupe des Nazaréens, se séparait de l'art alors à la mode, protestant d'abord en silence puis par des actes contre l'art superficiel et la pompeuse peinture littéraire ou historique d'alors. Avec une profonde conviction, une foi religieuse dans la puissance rédemptrice de l'art, ils tracèrent une nouvelle voie. Les « Frères Préraphaélites » furent J.-E. Millais, D.-G. Rossetti, J. Collinson, F.-G. Stephens, Th. Woolner, W.-M. Rossetti, Holman Hunt. Ce dernier est le plus logique de tous ; c'est par un travail infatigable, acharné, qu'il conquit sa situation. Dans sa demeure se trouvent encore aujourd'hui deux tableaux qui témoignent de sa sévère discipline de travail, de sa minutieuse précision ; l'un renferme plusieurs centaines de figurines, toutes exécutées avec le plus grand soin. Il a mis une conscience presque scientifique à approfondir tous les détails extérieurs, à étudier assidûment les formes, le jeu de la lumière et des ombres, les reflets, les nuances des colorations, et pas à pas est arrivé, par cette application, à venir à bout de ce qu'un artiste plus génial eût conquis d'un coup d'aile.

Dans sa première période, Holman Hunt peignit des sujets historiques et littéraires. Son tableau *La Lumière du Monde*, composition extrêmement étudiée et d'un soin d'exécution incroyable, le rendit célèbre. Il excita un intérêt extraordinaire, à tel point que l'artiste en dut faire plusieurs répliques. D'autres travaux de Hunt (ainsi peuvent se nommer ses tableaux) sont *L'Ombre de la Mort*, *La Fuite en Égypte*, *l'Éveil de la conscience*, compositions qui renferment presque toujours une prédication. Pour rendre avec plus de vraisemblance les épisodes évangéliques, il fit le voyage d'Orient, y étudia le paysage, les hommes, les mœurs, les costumes, le soleil de la Palestine. Le tableau que nous reproduisons date de cette période ; il a trait à une légende orientale. S.

WYSMULLER (Jan Hillebrand)

Né en 1855 à Amsterdam, où il vit.

LA MOISSON

ANT que les maîtres d'une école vivent et produisent, leur exemple suscite une quantité de talents moyens que non seulement ils influencent et dirigent, mais encore soutiennent : la renommée de l'école et du maître qui est à sa tête sert chacun de ses adeptes vis-à-vis du grand public. Il en résulte que celui-ci admet et admire parfois des œuvres que la postérité regardera comme nulles ou insignifiantes. Une fois le maître disparu, on s'aperçoit de la perte qu'on a faite : plus de lumière éblouissante qui change les paillons en or, et donne au fard la fraîcheur des roses. Tout est gris et terne, tout à fait pauvre, ordinaire, sans intérêt.

Il importe cependant à l'historien de connaître les nombreux talents qui reçoivent leur lumière du génie : ils font partie de l'étude des artistes dans l'atmosphère desquels ils vécurent, car ils permettent d'apprécier dans toute leur étendue et leurs nuances l'influence et la puissance de ces maîtres directeurs. C'est à ce point de vue que Wysmuller est digne d'être observé. Il n'appartient sûrement pas à la lignée des grands Hollandais. Ce n'est ni un talent robuste, nourri de sève, ni un artiste délicat et raffiné jusqu'au décadentisme. S'il était entré à une autre époque que les environs de 1875 dans la carrière artistique, il serait à peine connu. A cette date la fortune souriait à tous ceux qui, non dépourvus de talent et capables d'application, se lançaient dans la peinture. Maints soldats de Napoléon ne sont-ils pas devenus illustres uniquement pour avoir subi l'ascendant électrisant du « Petit Caporal » et parce que la scène éblouissante où ils jouaient leur rôle leur donnait le relief nécessaire ? En de semblables circonstances, le penchant est presque la seule chose nécessaire. Les dispositions et la persévérance suffisent pour réussir : il est à peine besoin de vocation intime et d'enthousiasme. Or, penchant, persévérance, capacités naturelles, Wysmuller avait tout cela. Contrarié jusqu'à l'âge de vingt ans dans ses projets par ses parents, peu fortunés, et destiné à tout autre chose qu'à l'art, il n'en demeure pas moins ferme dans sa résolution. Passant d'une occupation à une autre, il restait fidèle à son

rêve, se mettait quand il pouvait en relations avec des artistes, travaillait, dans ses instants de loisir, dans l'atelier du peintre Witkomp, aujourd'hui mort, dessinait tout ce qu'Amsterdam lui offrait de motifs avec ses architectures pittoresques, ses canaux et ses ponts, que Jacob Maris devait plus tard nous apprendre à voir avec d'autres yeux, et, finalement, se rendait libre pour suivre sa vocation. Entré en 1876 à l'Académie d'Amsterdam, il se fit remarquer par son application et ses succès aux examens, et les subventions ne lui furent pas refusées. Travaillant seul à La Haye à partir de 1879, cherchant ensuite le succès à Bruxelles, puis revenu en 1881 dans son pays, il s'est fixé à Amsterdam où, après des jours difficiles, il réussit enfin, lors de l'exposition de 1883, et à être connu, et même à devenir un des peintres favoris. Comme nous l'avons dit, ce n'est pas à un tempérament vigoureux qu'il le doit, ni à la virtuosité de facture, ou à une originalité frappante. Son talent est facile sans être cependant gracieux ; il produit sans effort des œuvres peu élégantes, mais nombreuses et meilleures que celles de bien des étrangers à qui manque la tradition hollandaise, et que celles de beaucoup de ses compatriotes qui n'ont pas étudié assez sérieusement. Si l'on compare ses vues d'Amsterdam avec celles de Maris, elles paraissent habiles, mais un peu banales ; avec celles de Breitner, elles semblent petites et traitées comme des anecdotes ; avec les froids paysages urbains de Klinkenberg, elles semblent posséder, avec plus de chaleur, moins de style et d'originalité. La même chose peut se dire de ses moulins et de ses granges du pays de Gueldre, de ses étangs et de ses mares fleuris d'iris, que Gabriel et Roelop ont peints avec un sentiment beaucoup plus intime. Mais il y a eu des moments où il s'est surpassé lui-même, où, s'évadant de l'atmosphère pernicieuse des Salons, il a peint pour la bourgeoisie hollandaise des œuvres où la note fondamentale de son talent, le sentiment simple et fort de la nature, résonne nettement. C'est une de celles-là que nous reproduisons. Il s'y montre moins influencé par les maîtres en vogue de son pays ; ce n'est pas là Gabriel, plus délicat et aussi plus austère ; ce n'est pas là Weissenbruch, plus puissant, plus épris du vaste horizon de la campagne hollandaise ; ce n'est pas là Jacob Maris, chez qui la lumière de la Hollande flotte sur le paysage comme une symphonie puissante, comme des sons d'orgue majestueux ; c'est Wysmuller lui-même en ses meilleurs jours, probe et joyeux, quoique sans éclat ; c'est la nature telle que la voit un Hollandais de génie moyen, telle que lui a appris à la considérer l'ancienne tradition picturale et telle que ses propres dons lui permettent de la rendre.

<div style="text-align: right;">D.</div>

SCHIFF (Robert)

Né à Vienne en 1869.

PORTRAIT D'UNE ACTRICE

ROBERT Schiff appartient au jeune groupe d'artistes viennois dit « Hagenbund ». Il commença ses études à l'Académie de Vienne, puis fréquenta pendant deux ans et demi celle de Berlin, passa quelque temps à Munich, et enfin résida un an et demi à Paris. Il a été mêlé ainsi à la plupart des courants artistiques de ce temps. A Paris, il travailla dans l'atelier de Benjamin Constant et se lia avec Aman-Jean, à qui il doit beaucoup. Depuis cinq ans, il est fixé à Vienne, où il peint principalement des portraits. Ces temps derniers, il alla en exécuter également plusieurs à Londres. Il affectionne particulièrement comme technique un mélange de *tempera* et d'huile, traité naturellement de la façon la plus moderne. Ses modèles préférés sont les femmes et les enfants : il possède, pour les bien comprendre, la veine lyrique nécessaire, le sens des jolies futilités de la vie, des piquants aspects de la mode, des agréments de l'existence envisagée par son côté ensoleillé. Et ses tableaux, en cette sphère, se distinguent par quelque chose de lumineux, de pimpant, d'attirant. Mais il sait néanmoins que la vie a aussi son côté sérieux, et de temps à autre il nous la laisse voir, par exemple dans un net et sévère portrait d'homme, ou telle autre composition tranquille et grave, comme le portrait de sa mère. Aux environs d'Abbazia sur la côte d'Istrie, dans le petit village d'Ika, il vit un jour, dans une vieille cour à l'italienne, des charpentiers équarrir une énorme solive. Il eut aussitôt l'idée d'une grande composition : *Les Préparatifs du Crucifiement*. Trois charpentiers, le torse nu, façonnent avec une hache la croix du Christ ; une jeune femme, tenant son enfant sur son sein, est assise à côté, dans l'ombre : l'innocence inconsciente, dans le cercle d'ombre de la grande dette universelle et de l'expiation.

Mais plus volontiers l'artiste revient à ses sujets habituels : une partie de tennis au soleil ; une jeune femme en cape rouge, et autres apparitions agréables en costumes élégants, dans une gamme de couleurs gaies ; — sans costumes aussi : le nu féminin est l'objet de son étude constante. De temps en temps la peinture

BILLOTTE (René)

Né à Tarbes, le 24 juin 1846.

ENVIRONS D'ARGENTEUIL

René Billotte, qui a su se faire sa place parmi les premiers paysagistes français, est né à Tarbes, dans le département des Hautes-Pyrénées, le 24 juin 1846. Il étudia la peinture dans l'atelier de Fromentin, débuta au Salon de 1878, et ne cessa, dès lors, d'exposer chaque année, d'abord à la Société des Artistes français, puis à la Société nationale des Beaux-Arts, dont il fut un des fondateurs.

Les succès ne tardèrent pas à lui arriver. L'État lui acheta, en 1879, *Les Bords de l'Oise*, pour l'école militaire de Saint-Cyr; *Le Soir* (1881), pour le palais de l'Élysée; *Les Tours du Port à la Rochelle* (1885), pour le musée de Senlis; *La Route de Saint-André* (1887), etc. Il obtint une mention honorable en 1881, la croix de la Légion d'honneur et une médaille d'argent à l'Exposition universelle de 1889, et la rosette d'officier à celle de 1900, du jury de laquelle il fit partie.

L'humeur de ce paysagiste a été assez vagabonde; il ne s'est jamais cantonné dans sa province, ni dans un autre coin du pays. A cet égard, les indications des livrets de salons sont très suggestives. Parfois, il a étudié Paris : *Un Brouillard d'hiver aux Fortifications* (1889); *La Seine au quai d'Orsay*, pour la décoration de l'Hôtel de Ville (1892); *La Neige au canal Saint-Denis* (1892); *Paris, l'abside de Notre-Dame* (1892); *La Seine au quai de Grenelle* (1892); *La Fin du jour aux Fortifications* (1892).

Bien plus souvent, il a placé son chevalet devant des sites de banlieue, comme faisaient Jongkind, Cazin, Raffaëlli, les impressionnistes Monet, Sisley, Renoir, Pissarro, et tant d'autres. Voici : *Le Moulin de Nanterre* (1883); *Un Coin de banlieue, Levallois-Perret* (1889); en 1892 : *Le Pont du Vieux-Chat*, à Soisy; *Plâtrière de Soisy, Dans les Carrières de Montmorency, Carrière abandonnée à Soisy*; en 1895 : *Le Moulin de Nanterre* (arc-en-ciel), crépuscule à *La pointe de l'Ile de la Jatte, La Folie de Nanterre, Le Soir, Vieille Carrière à Bezons, La Route des Plâtrières de la Folie, Lever de lune aux carrières de Nanterre*; en 1887 : *Carrière de Nanterre, La Folie-Bezons, La Prairie inondée* (Genevilliers), etc.; en 1898 : *Carrière d'Argenteuil*,

Vendanges à Croissy, Clair de lune à la Folie-Nanterre, Le Soir à la Garenne-Bezons; La Seine, vue des hauteurs d'Argenteuil; en 1903 : *Carrière de La Frette-Montigny.*

Pour éviter la monotonie, il lui est arrivé aussi de s'éloigner de cette banlieue qu'il aime tant. On l'a vu dans l'Eure : *La Route de Saint-André* (Eure), en 1887; en 1888 : *Un Jour de neige à Prey* (Eure), *La Fin du jour aux Andelys* (1903); sur les *Bords du Loir* (1883); à La Rochelle : *Les Tours du Port* (1885); dans l'Aisne : *La Fin du jour à Berneuil-sur-Aisne*; et le long de cette jolie Bresle, dont les saules argentés séparent la Picardie de la Normandie : *Bords de la Bresle, Vieux Moulin sur la Bresle* (1902).

La Hollande devait aussi attirer cet amoureux de l'eau : *Coucher du Soleil en Hollande* (1884); *Un Soir, en Hollande, après la pluie* (1888). Enfin, les visiteurs du Champ-de-Mars, en 1904, ne furent pas peu étonnés de trouver, signés de son nom, plusieurs paysages rapportés d'Albanie : *La Côte d'Albanie, le soir, à Butrinto; Chaussée vénitienne, à Pagagna; Au Golfe d'Arta; La Route de Janina à Santa Quaranta; Village albanais, la nuit; Au Canon, île de Corfou.*

Cependant, quelle que soit la variété de ces points de vue, il n'arrive point au visiteur, un peu averti, de ne pas reconnaître un « Billotte ». C'est que cet artiste est original dans le choix de ses sujets et sa façon de les interpréter.

Ils sont, d'abord, très simples. Quoi de moins compliqué, en effet, que *La Route de Saint-André*, par exemple : une route, accompagnée, à gauche, de meules, à droite, de maisonnettes, et conduisant à une église; ou que ces *Environs d'Argenteuil*, ici reproduits? Un bouquet d'arbres, un chemin dévalant d'une prairie, un monticule à l'horizon, deux ou trois blouses bleues, et c'est tout, mais c'est assez pour émouvoir ceux qui savent trouver du charme à ces taupinières, vraies montagnes, d'ailleurs, en comparaison de celles qui passionnaient les Hollandais.

Surtout, l'heure, la lumière, et l'enveloppe sont caractéristiques. M. Billotte se plaît au crépuscule, quand le soleil flambe rouge dans un ciel mauve, avec une intensité d'autant plus grande que sa disparition est proche, et quand la nuit naissante tisse entre les premières étoiles et la terre une gaze aux mailles de plus en plus serrées. Alors, les vapeurs sourdrent du sol, puis s'élèvent dans l'air, estompant les choses, et les enveloppant d'une poésie plus intime que par la clarté du jour. Dans les œuvres de M. René Ménard, cette enveloppe baigne de chaleur la terre antique; celle de M. Le Sidaner est fraîche comme l'atmosphère de Bretagne et des Flandres; c'est l'air tiède d'Ile-de-France, que l'on respire parmi les paysages de M. Billotte.

<div style="text-align:right;">Georges RIAT.</div>

STRUYS (Alexandre)

Né à Berchem (Belgique), le 24 janvier 1852.

L'ENFANT MALADE

Alexandre-Théodore-Honoré Struys fut élève de l'Académie d'Anvers, où il se signala à l'attention par des tableaux de genre d'un réalisme accentué et d'un coloris remarquable. Il fit ensuite des voyages d'études à Londres et à Paris. On cite parmi ses tableaux les plus importants : *Peut-être! Les Deux Victimes* (musée de Dordrecht), *Les Oiseaux de proie* (Jésuites captant un héritage), *Désillusion, Solitude, Rendez-vous*, etc. Tout cela, et quelques autres choses encore, par exemple que l'artiste est chevalier de l'ordre du Faucon blanc, peuvent se lire dans le *Dictionnaire des artistes* de H.-A. Müller. Mais combien les tableaux eux-mêmes de l'artiste sont plus éloquents! Par exemple, celui que nous reproduisons, où se lisent de façon si expressive l'angoisse d'une mère, le calme voulu du médecin écrivant froidement son ordonnance dans cet humble intérieur, au milieu de ce pauvre mobilier où se joue l'éternelle tragédie. Citons encore quelques autres tableaux : *Mort*, encore une mère qui, elle, ayant perdu son enfant, est prostrée sur le berceau dans un geste émouvant de simplicité, sans la moindre trace d'accent déclamatoire; *La Visite au malade*; *Désespéré*, tableau d'un métier pictural extraordinaire, qui fut récompensé d'une médaille d'honneur à l'Exposition de Paris en 1900 et qui se trouve aujourd'hui au musée de Gand. C'est là la sphère où notre peintre va chercher ses modèles. Tout cela est très sérieux, très naturel, plein d'émotion; une tonalité sombre et profonde y ajoute d'un accent assourdi, solennel et plaintif.

Struys vit à Malines, ville qui, comme Tournai ou Ypres, semble à moitié morte. C'est là qu'il se met en quête des souffrants, des abandonnés, des âmes attristées par les soucis et les privations, pour les livrer à notre compassion; il vit intimement tout ce qu'il voit et le retrace comme s'il y participait en réalité, séance tenante, sans esquisse préalable. Peints avec amour et avec une science acquise par de longues années d'études, ses tableaux, — on s'en aperçoit aussitôt, — ne sont pas exécutés sur commande ni en vue de plaire à la foule superficielle et jacassante des expositions.

Struys n'est pas l'homme de la couleur pour elle-même, ni des scènes théâtrales, ni des arrangements habiles où les physionomies, les reflets et toute la composition sont calculés en vue de l'effet à produire. Mais tout est profondément senti, et chaque détail concourt à rehausser l'impression générale.

Struys a été dans sa jeunesse le condisciple de Jan van Beers et de Jef Lambeaux. Il commença par peindre des scènes amusantes ; mais des circonstances qui assombrirent sa vie lui donnèrent l'occasion d'exécuter l'œuvre saisissante qui commença de rendre son nom célèbre : le tableau des *Oiseaux de proie* cité plus haut, qui valut à l'artiste d'être appelé à Weimar, où il professa de 1875 à 1881. Le discret artiste ne parle pas volontiers de ce séjour. Il quitta cette ville pour revenir au sol natal; après avoir vécu à Anvers, à La Haye et à Bruxelles, il se fixa finalement à Malines. En 1887, enfin, la renommée universelle vint consacrer son talent, alors en pleine maturité ; il est maintenant considéré comme un des premiers maîtres de Belgique

<div style="text-align: right;">Arthur SEEMANN.</div>

THOMA (Hans)

*Né à Bernau (Forêt-Noire), le 2 octobre 1839.
Vit à Carlsruhe.*

NOSTALGIE

ans Thoma est un artiste foncièrement allemand, dont le mérite ne fut reconnu que tardivement. Lors d'une fête qui avait été organisée à l'occasion de son soixantième anniversaire, il s'exprima de façon si saisissante sur son œuvre et sa conception d'art, qu'on ne peut faire mieux, pour le caractériser, que de reproduire son propre témoignage : « La nature m'a donné de bons yeux pour voir et observer ; de mes parents j'ai hérité l'endurance au travail et la patience, le grand patrimoine des pauvres s'ils savent bien l'employer ; ma mère, en particulier, me légua un riche fonds d'imagination et de poésie sous la forme simple et élémentaire qu'elle revêt encore dans le peuple. Mon éducation artistique fut franchement brillante : l'école de mon village, avec ses devoirs faciles, me laissait assez de temps pour jouir de la lumière et des couleurs qu'apporte avec lui le changement des heures. Que de loisirs j'avais pour suivre la course des nuages, plonger mes regards dans la vallée ou observer sur les montagnes la traînée des ombres! Tout cela je le voyais nettement, bien avant de songer à le peindre. Cet apprentissage des yeux dura jusqu'à ma vingtième année ; alors seulement j'entrai à l'Académie, puis je peinai pendant des années pour combiner ce que j'avais vu avec ce qu'on m'apprenait. Cet héritage et cet enseignement devaient évidemment rendre mes tableaux si excellents que jamais aucun doute n'aurait dû s'élever sur leur perfection, — et cependant me voici aujourd'hui un peu perplexe en présence des amis qui fêtent si cordialement mon soixantième anniversaire. Mais, du moins, nous avons tous en commun l'amour de l'art ; la recherche de l'expression pure et parfaite est notre commune préoccupation. Comme nous sommes Allemands, nous nous réjouissons aussi lorsque nous rencontrons en art des traces de ce que nous considérons comme notre caractère propre. Pour nous autres Allemands, l'art ne peut jamais être longtemps uniquement une chose de vain éclat et de luxe : il nous faut toujours chercher à en faire une chose de cœur ; si parfois le résultat est pauvre, nous n'avons pas à craindre qu'il le soit toujours. »

Hans Thoma est un maître formé dans les conditions les plus simples, très personnel, travaillant sans relâche, subissant fort peu l'influence d'autrui. Ses tableaux sont sévères et souvent d'un caractère un peu âpre, comme des chants populaires, mais, comme ceux-ci, possèdent un sentiment délicat et profond. Outre ses peintures, l'artiste a produit un grand nombre de lithographies pleines de sève et, souvent aussi, d'un sentiment profond, d'un caractère tout germanique et qui ne peuvent être pleinement goûtées qu'en Allemagne, leur saveur propre étant, de même que l'arôme des poésies de Peter Hebels, appréciable seulement dans leur pays. L'aquarelle que nous reproduisons, *Nostalgie*, date de 1900. Elle paraît être une interprétation des strophes de Gœthe : « C'est un mouvement inné en chacun de nous — que l'élancement du cœur vers l'infini — quand, au-dessus de nous, perdue dans l'espace bleu, l'alouette fait monter son chant vibrant, — quand, par-dessus les cimes abruptes couronnées de pins, l'aigle plane les ailes étendues, — quand, au-dessus des plaines et des mers, la grue se hâte vers la patrie. »

<p style="text-align:right">Arthur SEEMANN.</p>

ALT (Rudolf von)

Né à Vienne, le 28 août 1812.

LA CATHÉDRALE SAINT-ÉTIENNE DE VIENNE

l'exposition de la Sécession viennoise du printemps de 1904 figuraient quatre nouvelles aquarelles de Rudolf von Alt. Deux d'entre elles étaient très importantes. L'une montrait un intérieur, l'atelier de l'artiste traversé de grandes ombres douces où luisaient les sculptures d'un vieux coffre tyrolien et où le peintre lui-même, avec sa tête couronnée de cheveux blancs, était assis, ayant près de lui une de ses arrière-petites filles (il ne se représente plus jamais sans ses petits-enfants). L'autre aquarelle représentait la vieille auberge de Sainte-Agathe, à Goisern, pleine d'air et de clarté, largement traitée, sans cependant rien omettre des petits détails particuliers à ces demeures de paysans, des traces d'humidité sur les murailles et de ce je ne sais quoi qui flotte dans l'atmosphère ensoleillée d'été. C'est ainsi qu'il peint, à quatre-vingt-douze ans ! Chaque année il nous montre encore quelques œuvres semblables. Lors de son quatre-vingt-dixième anniversaire j'allai le saluer en sa résidence d'été, au hameau de Lasern près du bourg de Goisern, non loin d'Ischl en Salzkammergut : contrée peinte maintes fois depuis Schindler. Là, il me montra de vieux tableaux de ses premiers temps qui lui étaient envoyés pour qu'il les reconnût et les signât. Quand il les peignit, il y a de cela quelques générations, il n'avait pas pensé à mettre son nom sur ces études sans conséquence ; mais aujourd'hui leurs possesseurs veulent à tout prix avoir un Alt authentifié et signé. Nous allions et venions autour de la blanche chapelle du cimetière aux toits couverts de bardeaux noircis par le temps : « Mais cela ne peut être de vous ! — Eh ! c'est là pourtant mon vert noirâtre !... » Son vert noirâtre est, en effet, caractéristique : jeune peintre il l'avait déjà ; un certain sérieux dans la coloration, plein d'âpreté et de vigueur. Il traversa toute la période où la « belle couleur » fut en vogue, puis celle où ce fut le tour des douces tonalités, mais jamais il ne tomba dans la fadeur et la mollesse des peintres de boudoir, bien qu'il

se modifiât sans cesse suivant son époque. Ses grandes vues de Vienne, dans la collection Albertina, qui datent de la fin des années 1830, semblent dessinées à la plume et lavées de légères colorations; mais elles ont déjà tout le charme particulier propre aux œuvres d'Alt. M. Lobmeyr possède de lui dans sa collection des dessins d'architecture exigus, formés d'un fin réseau de traits au crayon, mais où les ombres portées accusent les reliefs avec infiniment d'esprit. Qu'on pense après cela à son *Intérieur de la basilique Saint-Marc*, si différent, peint au temps où régnait Makart, et tout plein du coloris savoureux de cette époque, puis aux tableaux de sa longue période de pointillisme où il fit du tremblement de sa main de vieillard une nouvelle qualité et fut maître en ce genre bien avant les recherches optiques des néo-impressionnistes franco-belges. C'est sur la cathédrale Saint-Étienne de Vienne qu'il a expérimenté successivement tous ces modes de peinture. Il existe plus d'une centaine de ces *Tours de Saint-Étienne*; lui-même n'en connaît pas le nombre exact. D'abord elles furent peintes à l'huile, comme le tableau célèbre de 1832, qui se trouve au Musée impérial de Vienne, et où on la voit éclairée de façon merveilleuse par la lumière frisante de l'après-midi. Plus tard, il les peignit de préférence à l'aquarelle, son procédé d'élection. D'ailleurs, c'est Vienne tout entière que son infatigable pinceau s'est plu à représenter dans toutes ses transformations. Il est, en peinture l'annaliste de la vieille ville impériale. A l'exposition organisée en 1892 pour son quatre-vingtième anniversaire, on ne comptait pas moins de 522 tableaux de sa main. Il est, en même temps, le peintre étonnamment habile et personnel du côté intime de la société viennoise. Il a peint plus de 300 intérieurs, tous de personnages en vue : le professeur Skoda, Hans Makart, Nikolaus Dumba, des patriciens amis des arts, observés dans leurs châteaux ou leurs palais. Le commencement de toute cette carrière avait été les tableaux, faits au moyen d'une chambre noire, qu'il aidait son père Jacob, venu de Francfort à Vienne en 1811, à exécuter pour le kronprinz (depuis empereur) Ferdinand. Son père s'était marié dans le faubourg d'Alser; c'est là que naquit Rudolf et c'est dans ce faubourg qu'il demeure depuis soixante-trois ans, dans la Skodagasse (au numéro 18), jadis Reitergasse après avoir été Kaserngasse. Faut-il ici raconter encore pour la millième fois la carrière du maître ? Mentionnons seulement ses nombreux voyages d'études en Italie (1835 est la date de son premier *Forum*), à l'est jusqu'en Crimée, au sud jusqu'en Sicile, à l'ouest..., non ; chose curieuse, il ne fut jamais à Paris : c'était un voyage trop cher pour ce père de famille économe. D'autres peintres remarquables d'Autriche, Pettenkofen, Hörmann, se sont formés et développés à Paris; Alt est resté foncièrement Viennois, a poussé seul de ses propres forces sur le coin de terre des ancêtres. Lui et Waldmüller sont les deux peintres les plus vraiment autrichiens du XIXe siècle.

<div style="text-align:right">Ludwig HEVESI.</div>

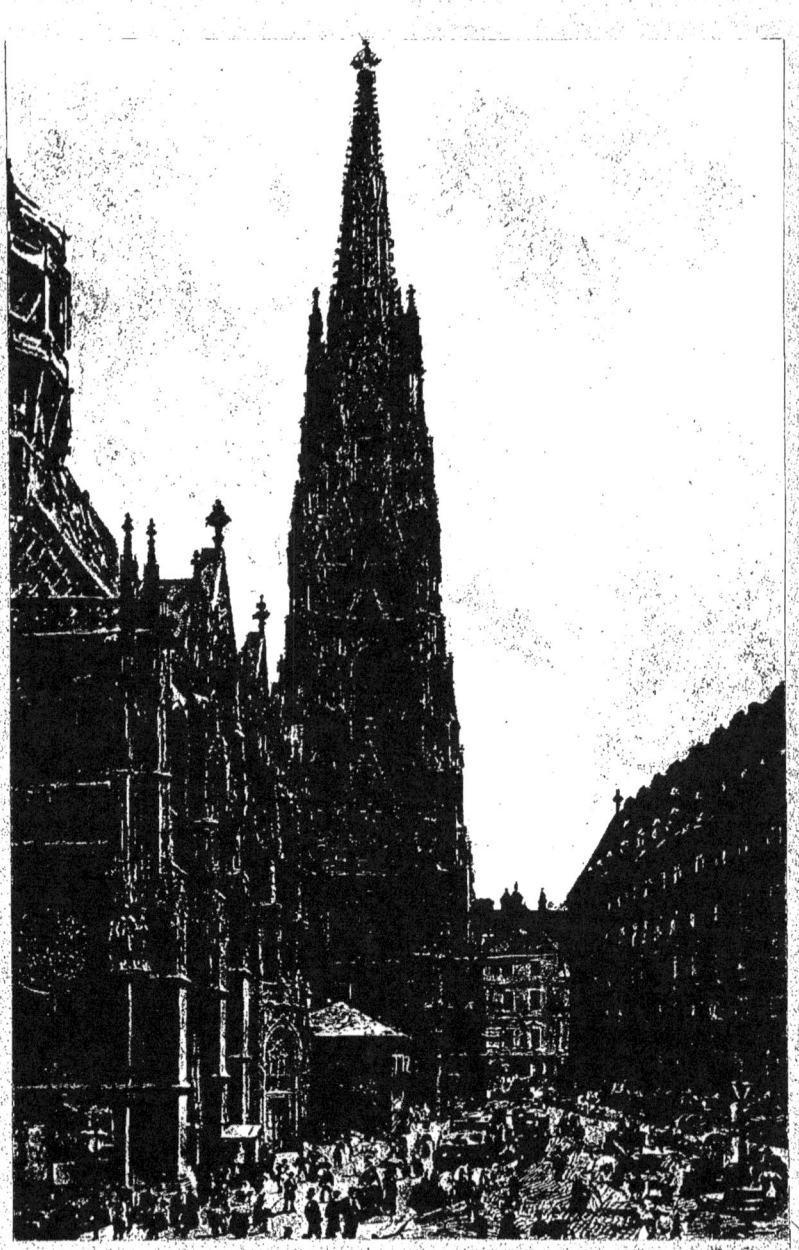

HUGHES (Edward-R.)

Né à Londres, en 1851.

LE RETOUR

'auteur de l'œuvre que nous reproduisons est foncièrement un peintre de genre anglais : il sait raconter à merveille les épisodes qu'il retrace ; ceux-ci sont toujours adroitement composés, les types sont très soigneusement choisis, les fonds et tous les détails sont très consciencieusement étudiés, et la facture est d'une science solide. Hughes naquit à Londres en 1851 ; son père était originaire du duché de Galles ; sa mère, qui vit encore, appartenait à une vieille famille anglaise. L'artiste fréquenta les cours de l'Académie Royale où il reçut les leçons de deux excellents artistes, Holman Hunt et Arthur Hughes, son oncle. Il passa quelques années dans leur atelier et ses œuvres décèlent leur influence par la qualité du sentiment, le soin de la composition et la belle ordonnance des détails.

Ses sujets sont empruntés principalement aux nouvelles des anciens auteurs italiens, aux contes de Boccace et autres nouvellistes, et sa façon de les présenter est particulièrement bien appropriée à de semblables illustrations.

Plusieurs de ses œuvres sont conservées dans des collections importantes, telles que celles du comte de Carlisle, de sir Henry Hornby, de sir John Gray Hill et de M. Humphrey Roberts; une de ses toiles les plus importantes appartient à un amateur allemand de Hambourg ; d'autres tableaux ont été acquis par les galeries nationales de Sydney et de Melbourne, en Australie. Il a été, en 1890, élu membre de la Société royale des Aquarellistes, et, pendant trois ans, a été vice-président de cette association.

<div style="text-align:right">Frank-W. GIBSON.</div>

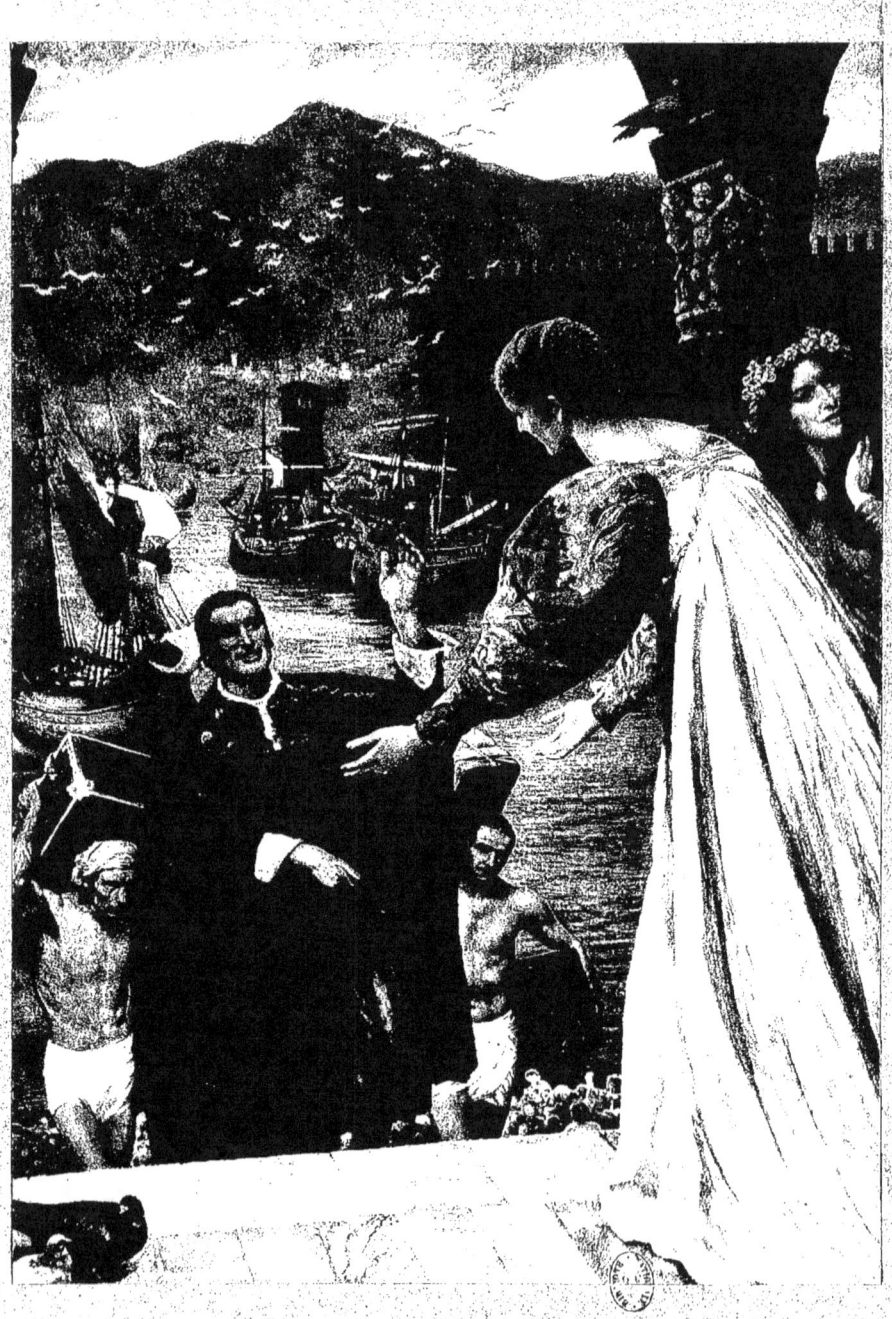

PACZKA (Franz)

Né à Monor (Hongrie), le 31 juillet 1856.

PAYSANS DE TOLNA-SZANTÓ

RANZ Paczka a derrière lui une carrière d'artiste pleine de destins changeants, de désillusions et de joies, de succès et de revers, et devant lui un avenir de progrès tranquille et régulier, une vie comme certainement l'artiste en a rêvée une dans ses premières années. Paczka a commencé jeune sa carrière: âgé seulement de dix-sept ans, il se présenta à Piloty qui l'accueillit avec bonté et encouragea bienveillamment son jeune talent. De Munich, où Paczka ne resta que peu de temps, il se rendit dans les grands centres artistiques. A Paris, il fut élève de Zichy et obtint là ses premiers succès avec ses tableaux : *Mendiant* et *Le Violoniste de Montmartre*. Mais c'étaient là des succès instables, et pendant des années il ne fut pas permis au jeune artiste d'être indépendant : souvent il dut peindre ce qu'on lui commandait et plier son individualité sous le joug de la nécessité. Il traitait volontiers des sujets de genre dans un style élevé et, avant tout, des sujets bibliques, comme par exemple la parabole de l'Enfant prodigue. L'étude approfondie des vieux maîtres, à laquelle il s'était livré pendant un séjour en Italie, lui fut très utile. Les sujets de tableaux nouveaux se présentaient en foule de tous côtés à l'esprit songeur et imaginatif de l'artiste. C'est ainsi qu'il donna corps à l'attrayante figure de Meretlein du roman *Der grüne Heinrich* de Gottfried Keller : de tels sujets familiers, si sympathiques à son esprit, trouvaient en lui le plus heureux interprète. Avec les années, le succès s'accrut et s'affermit; et la vie privée de Paczka subit elle-même une heureuse transformation lorsqu'il se fiança avec l'artiste si bien douée Cornelia Wagner. Les productions très étudiées et même franchement viriles de celle-ci dans le domaine de l'algraphie, de la lithographie, de l'eau-forte, de la sculpture et de la peinture; son amour du dessin précis, mais qui jamais ne s'impose au spectateur de façon dominante; sa préférence pour les sujets du domaine sentimental ou de caractère symbolique, toutes ces qualités étaient tellement individuelles qu'elles pouvaient subsister intactes à côté de l'œuvre de son mari. Une prédilection commune, cependant, a dirigé ce couple artiste vers un même but : celle du pays

hongrois et, particulièrement, de ces petits endroits où, depuis quelques années, les deux époux vont passer les mois d'été, tels que le joli village de Tolna-Szantó et de ses pittoresques habitants. Là, tous deux sont devenus peintres de plein air et coloristes; là se repose pour un temps la pointe diligente de Cornelia Paczka : le pinceau la remplace. La magnificence des couchers de soleil en cet endroit, l'infinie variété de colorations du paysage vallonné, baigné d'air et de lumière, les ravissent toujours à nouveau. Les types humains, beaux et bien bâtis, fournissent les éléments de maintes scènes de genre : dans le tableau que nous reproduisons, Franz Paczka nous montre quelques exemplaires typiques de cette race sous la forme de trois jolies villageoises qu'il a très savamment disposées dans cet intérieur, parées de leur pittoresque costume des grands jours : robes et tabliers à fleurs, nattes ornées de rubans bigarrés. Cette peinture, à juste titre, a recueilli un succès unanime aux expositions de Berlin, de Carlsruhe et de Budapest.

<p style="text-align:right">Gabor von TÉREY.</p>

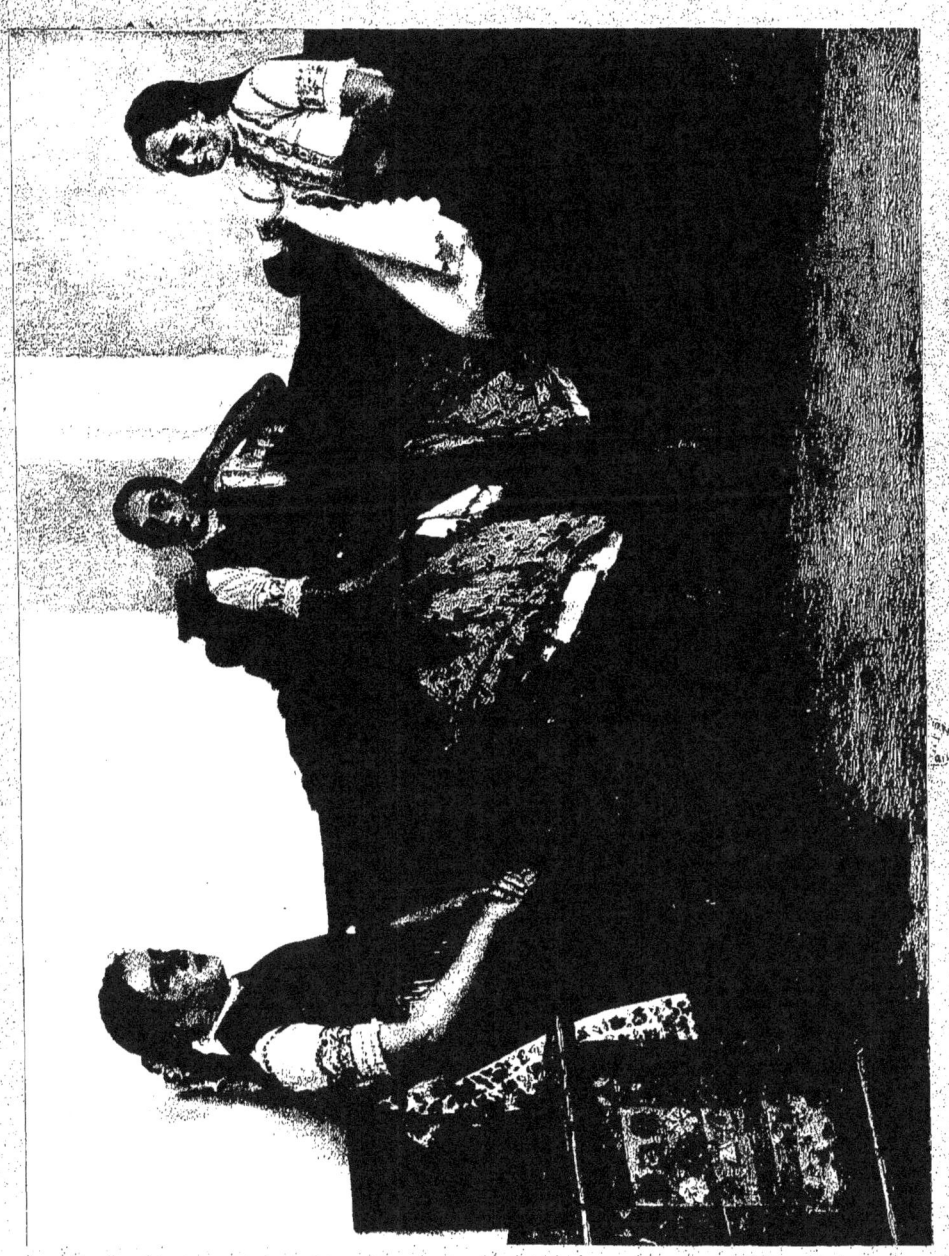

HITCHCOCK (George)

Né à Providence (États-Unis d'Amérique), en 1850.

CHAMP DE TULIPES A HAARLEM

'EST une grande preuve d'énergie, après qu'on a passé dans un état la meilleure partie de sa jeunesse, de reconnaître quelle erreur on avait commise en le choisissant et, malgré le désir de sa famille et les prophéties de mauvaise augure, d'abandonner une carrière à laquelle on s'était longuement préparé, pour une autre tout au moins incertaine, qu'aucune connaissance préliminaire ne disposait à suivre, et sans autre raison qu'une impérieuse vocation.

Georges Hitchcock est né en 1850, à Providence dans les États-Unis; descendant d'une longue lignée d'avocats et de juges, il parut tout naturel de lui faire embrasser la profession de ses ancêtres; dans ce but il passa son premier examen de bachelier à l'Université de Brown et obtint ses diplômes à l'Université de Harvard. Assuré par ses talents personnels d'une brillante carrière, mais éprouvant une grande aversion pour les études de jurisprudence et différant d'opinion sur ce sujet avec son entourage, il quitta l'Amérique pour aller étudier à Paris et à La Haye. La nature a été son meilleur et son dernier maître ; quoiqu'il l'observe en tout temps et dans tous ses effets, il aime par-dessus tout le soleil et l'harmonie des couleurs. Il observe tout au point de vue de la couleur et de l'atmosphère; en dehors de cela, rien ne lui semble avoir une signification essentielle.

Sa première œuvre, *La Culture des tulipes*, peinte en 1887, obtint au Salon de Paris un succès immédiat et fut regardée comme le meilleur tableau étranger de l'exposition. L'artiste obtint maints succès semblables ; mais — et c'est là une preuve de la force de caractère de l'artiste — malgré de nombreuses sollicitations d'amateurs désireux de posséder des tableaux du même genre, il ne put se déterminer à en peindre plus de quatre. Une de ces toiles, qui appartient à la Galerie de Dresde, est celle que nous reproduisons.

Depuis 1887 sa renommée n'a fait que s'accroître. Parmi les innombrables tableaux que possèdent de lui les galeries publiques et privées, citons particu-

lièrement : *Maternité*, *L'Annonciation*, *Sapho*, *La Fuite en Égypte*, *Au grand soleil*, etc., etc. Il a été récompensé de plusieurs médailles aux expositions de Berlin, de Paris, de Munich, de Chicago et de New-York, et a été nommé chevalier de l'ordre de François-Joseph.

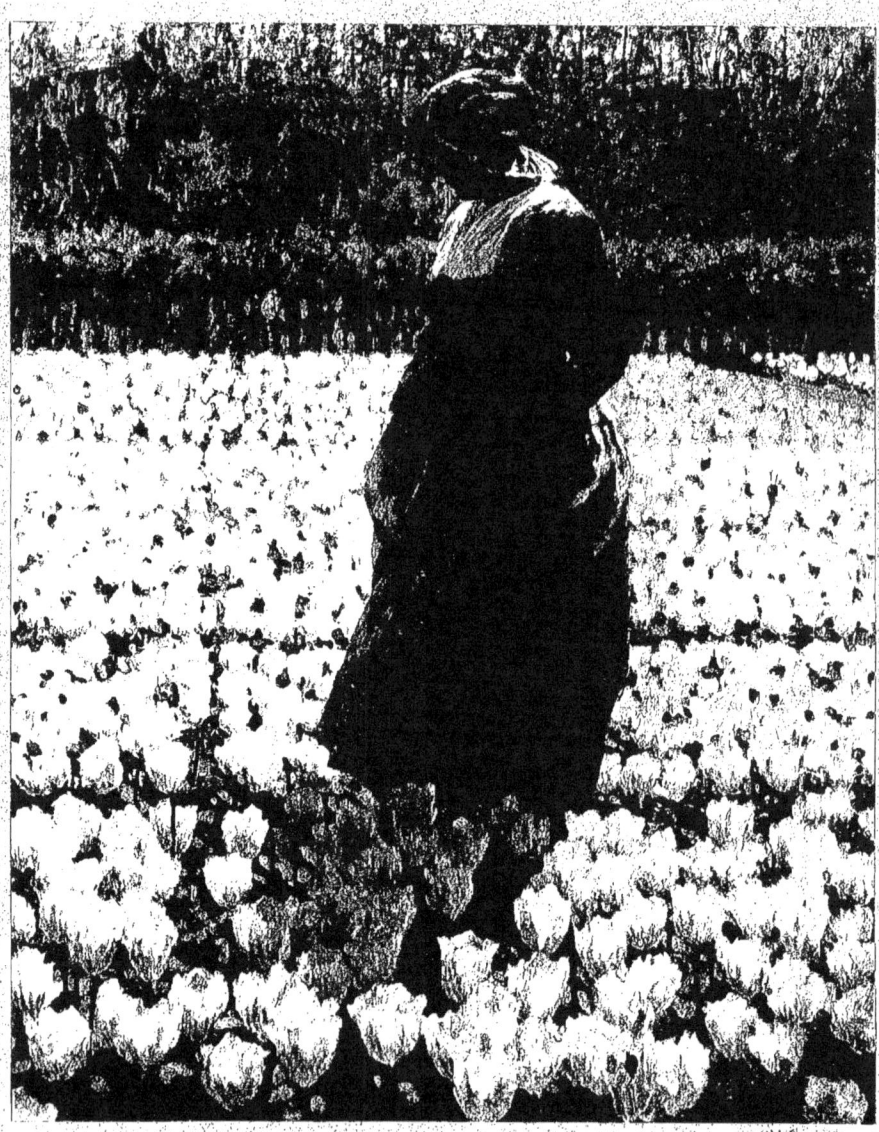

DAUMIER (Honoré)

Né à Marseille, le 26 février 1808.
Mort à Valmondois (Seine-et-Oise), le 11 février 1879.

LE LINGE

EN art comme en histoire, l'heure de la justice, quoique souvent tardive, finit toujours par sonner : tandis que certains artistes, trop prônés de leur vivant, tombent peu à peu dans un juste discrédit, d'autres, dont le génie passa inaperçu ou même méprisé, voient leur renommée grandir de jour en jour et la gloire auréoler leur nom. Honoré Daumier est de ceux-ci. Non que ses âpres caricatures politiques et sociales n'aient été, dès le premier jour, appréciées à leur pleine valeur ; mais pendant longtemps le peintre resta ignoré. A chacune des expositions où il parut, cependant, son prestige n'a fait que s'accroître, et depuis quelques années nous avons assisté à une véritable résurrection, que la Centenale de 1900 (où Daumier figurait avec dix-sept tableaux, parmi lesquels la peinture que nous reproduisons) et l'exposition collective de son œuvre, en 1901, à l'École des Beaux-Arts ont faite complète et définitive.

Fils d'un pauvre vitrier marseillais, Honoré Daumier commença par être « saute-ruisseau », puis commis de librairie. Mais, sa vocation d'artiste étant la plus forte, il fit tant qu'il obtint de ses parents la permission de suivre ses goûts. Confié à Paris à Alexandre Lenoir, il s'initie, près du créateur du Musée des Monuments français, au maniement du crayon et du pinceau, complétant son éducation artistique par l'étude des maîtres du Louvre, et en particulier par de longues séances dans la galerie des Antiques, d'où il rapporte sans nul doute les fortes qualités qui servirent de base à ses créations. Sur ces entrefaites, un lithographe, Charles Ramelot, lui enseigne son métier, et le voilà lancé dans la pratique d'un art où il va fournir une si retentissante carrière ; dès 1832, ses bustes-charges de Lameth, de Dupin et de Soult dans la *Caricature* affirment sa personnalité, et jusqu'en 1835, dans le même journal, il exprime ses haines de citoyen libéral en une série de portraits et de compositions d'une verve cinglante, d'une force et d'une grandeur étonnantes, qui restent les modèles du genre et le placent au premier rang des maîtres de la satire. Viennent ensuite, dans le *Charivari*, des scènes

de mœurs d'un caractère non moins élevé, malgré la trivialité des sujets, tellement son crayon excelle à dramatiser, à conférer de la grandeur aux moindres événements : « Du bourgeois il fait, dit M. Raoul Debert, une ganache épique,... d'un comique grave,... ayant presque toujours les allures saisissantes de la grande tragédie. »

Ces extraordinaires facultés de synthèse et de puissance, Daumier va les transporter dans la peinture, à laquelle il s'adonne enfin à partir de 1860, pour ne revenir à la lithographie que quatre ans plus tard. C'est alors qu'il exécute à l'aquarelle ou à l'huile ces séries des *Gens de justice*, des *Saltimbanques*, des *Laveuses*, des *Coins d'atelier*, etc., qu'on admira en 1901. Tous ses dons d'artiste s'y épanouissent magnifiquement : la justesse de l'observation, la savante notation du geste et du trait caractéristique amplifiés jusqu'à une grandeur symbolique, surtout cette vérité humaine et générale qui fait de ses figures des types éternels, parfois comparables à ceux d'un Molière, émouvants de tout ce que le peintre y a versé de sa pitié fraternelle et virile pour ce qui peine et souffre ; tout cela mis en relief par une peinture d'une facture savoureuse, aux larges touches, aux tons chauds et ambrés, où les personnages, ainsi que dans certaines toiles de Rembrandt, apparaissent comme transfigurés. Le *Linge*, que reproduit notre gravure, est une des plus typiques entre ces toiles. L'allure pesante et lassée de la femme remontant l'escalier du quai et qui se détache, sombre et puissante, sur le fond vivement éclairé des maisons de l'autre rive ; la silhouette de l'enfant qui grimpe péniblement à ses côtés, constituent un tableau d'une vérité et d'une grandeur presque tragique, qu'on n'oublie pas.

De tels chefs-d'œuvre, hélas ! passèrent inaperçus des contemporains : la République ne songea même pas à lui donner la croix qu'il avait refusée de l'Empire, et lorsqu'en 1878 l'artiste devint aveugle, c'est à la générosité du bon Corot, qui le recueillit à Valmondois, et à la modeste pension que lui servit l'État, complétée par le produit d'une exposition organisée par ses amis chez Durand-Ruel, qu'il dut de passer ses dernières années dans une tranquillité relative. Aujourd'hui, ses moindres toiles, à l'hôtel Drouot, se vendent leur poids d'or....

<div style="text-align:right">Auguste MARGUILLIER.</div>

CONSTABLE (John)

Né à Suffolk, le 11 juin 1776.
Mort à Londres, le 30 mars 1837.

PAYSAGE

'IMPORTANCE de la révolution accomplie en art par Constable réside en ce que, simplement par l'heureux choix de ses motifs, il sut mettre en valeur les attraits jusque-là méconnus de la nature de son pays, en rendit les détails — et cela d'un pinceau large et énergique — seulement dans la mesure où l'œil les perçoit dans l'ensemble d'un paysage, et avant tout, pour la première fois, sut voir tous les objets dans leur vérité absolue, baignés de l'air et de la lumière qui les environnent dans la nature, à tel point que, dans ses tableaux, l'atmosphère est ce qui régit tout le reste. Cette observation ingénue de la nature est si juste qu'elle prévalut de plus en plus dans la peinture du xixe siècle et aujourd'hui est un axiome pour tous ceux qui ont une saine conception de l'art du paysage. Une autre nouveauté, conséquence naturelle de l'esthétique de Constable, fut que, contrairement à l'habitude de presque tous les paysagistes anglais, il ne peignit plus dans la tonalité brunâtre conventionnelle, regardée seule comme artistique, les motifs de printemps ou d'été, mais peignit de vrais arbres verts et prouva ainsi que les fraîches couleurs des premières feuilles et le vert foncé du feuillage du plein été sont au moins aussi pittoresques que les tons bruns de l'automne. »

Ce jugement du critique Karl Wœrmann dans son *Histoire de la peinture* caractérise excellemment l'art propre de Constable. Ce fut un maître tout indépendant et personnel, qui devança son époque. Comme tous les précurseurs, il eut à lutter contre l'incompréhension et la résistance du public. Il commença par peindre des portraits, puis chercha à exprimer dans des paysages sa propre observation de l'harmonie de la nature. Il fut, il est vrai, à quarante-trois ans, nommé membre associé de la Royal Academy, mais sa renommée ne fut établie que lors de ses envois au Salon de Paris en 1825. Peu à peu il commença alors de devenir prophète en son pays ; en 1829, il fut élu membre de l'Académie, mais une mort prématurée l'enleva huit ans plus tard. Arthur SEEMANN.

LIEBERMANN (Max)

Né à Berlin, le 20 juillet 1847.

FEMME HOLLANDAISE COUSANT

QUAND on parle de la peinture berlinoise actuelle, les noms d'Adolf von Menzel et de Max Liebermann sont ceux qu'on cite les premiers. Menzel occupe une place à part que personne ne lui disputera ; le nom de Liebermann est tout un programme : l'art n'ayant pour but que soi-même ; la liberté personnelle ; la compréhension individuelle de l'œuvre à créer. Ces principes représentent en même temps tout le contraire de l'esthétique officielle qui inspire l'autre moitié de l'art berlinois contemporain. Liebermann a su conquérir sa situation de chef d'école par une énergie opiniâtre ; les progrès de l'art berlinois dans les vingt dernières années du XIXe siècle sont attachés à son nom.

Max Liebermann est né à Berlin, le 20 juillet 1847 ; il est le fils d'un industriel aisé. Ses années de collège terminées, il devait, suivant le désir de son père, continuer ses études, mais il sut obtenir de suivre son penchant favori et de s'adonner à la peinture. Il entra d'abord, à Berlin, dans l'atelier de Karl Steffeck, puis alla à Weimar suivre les leçons de Paul Thumann et de Ferdinand Pauwels. Il apprit chez eux à dessiner et à peindre, mais ne partagea nullement leur conception de l'art. Un jour, ayant observé un paysan travaillant dans les champs avec ses domestiques, il eut le sentiment net qu'il devait peindre exactement d'après nature de pareils sujets. C'est ainsi qu'en 1873 il exécuta sa première grande toile, *Les Plumeuses d'oies*, qui excita, en même temps qu'un grand intérêt, le scandale général. Aujourd'hui, cette toile est conservée, comme une des chartes de l'art moderne, à la Galerie nationale de Berlin. Son second tableau, *La Fabrication des conserves*, ayant fait à Anvers pareille sensation et obtenu un succès non moindre, Max Liebermann passa de Weimar à Paris ; les paysages de l'école de Fontainebleau, et particulièrement les scènes rustiques de Millet, firent sur lui une profonde impression. L'artiste se rendit ensuite en Hollande ; là, Frans Hals et Rembrandt lui enseignèrent le grand art, et il commença à peindre en plein air. La Hollande fut désormais sa principale inspiratrice. Il y trouva, comme dit Hans

Rosenhagen dans son excellente biographie de l'artiste, « aussi bien dans la nature que chez les habitants, comme qualité native, ce qui lui avait paru si admirable chez Millet : la simplicité », et il transfigura cette nature simple — et, par cela même, peu intéressante pour la plupart des gens à idées fausses — « en y introduisant la beauté de la vie, en faisant jouer l'air et la lumière autour des plus pauvres motifs ». Un séjour de six ans à Munich fut utile à Liebermann sous bien des rapports, en le mettant en relations avec des artistes de premier ordre; il se fixa enfin (1884) à Berlin, tout en restant fidèle jusqu'à ce jour à la Hollande, où il a été chercher de préférence le sujet de ses créations. Ses œuvres principales sont les suivantes : *La Classe des petits à Amsterdam* (1874), *L'Hospice des Vieillards à Amsterdam*, *Échoppe de Savetier*, *Brasserie-concert à Munich*, *La Récolte du lin à Laren* (Galerie nationale de Berlin), *La Femme à la chèvre* (Nouvelle Pinacothèque de Munich), *Dans les dunes* (Musée de Leipzig), *Jeunes garçons au bain*, *Le Rond-point des enfants au Tiergarten*, *Brasserie à Bradenburg*. Finalement, il s'est aussi adonné à la peinture de portraits, et, dans ce domaine, a également créé des chefs-d'œuvre de conception originale.

S'il nous faut caractériser brièvement l'art de Liebermann, les mots de naturel, de simplicité, de vérité artistique sont les seuls que nous puissions employer. La peinture que nous reproduisons n'est pas une de ses œuvres principales, mais elle offre tout ce que nous apprécions et admirons dans l'artiste. C'est un simple tableau de vie calme qu'il a peint là : une femme qui, assise dans sa cour étroite, est tranquillement occupée à repriser le linge étalé sur ses genoux. Elle ne pense pas que quelqu'un puisse l'observer, et l'artiste ne veut pas davantage nous récréer ou nous émouvoir en la représentant ; il nous montre seulement comment elle travaille, comment, dans le calme de cet après-midi d'été et dans la solitude de sa cour, elle est assise et travaille. Il n'en résulte aucun effet piquant, mais l'impression produite par l'harmonie délicate des couleurs est d'un charme tout spécial, et l'on a vraiment la sensation de la chaude atmosphère qui entoure cette figure. Le manque de beauté de ce motif ne choque aucunement : nous avons là en petit la nature, la vie telle qu'elle est, reproduite dans le miroir d'une conception sincère et naturelle. Cette conception de l'art constitue le caractère et la grandeur de Liebermann ; c'est à elle qu'il doit sa situation prépondérante dans l'art berlinois.

<div align="right">Paul SCHUMANN.</div>

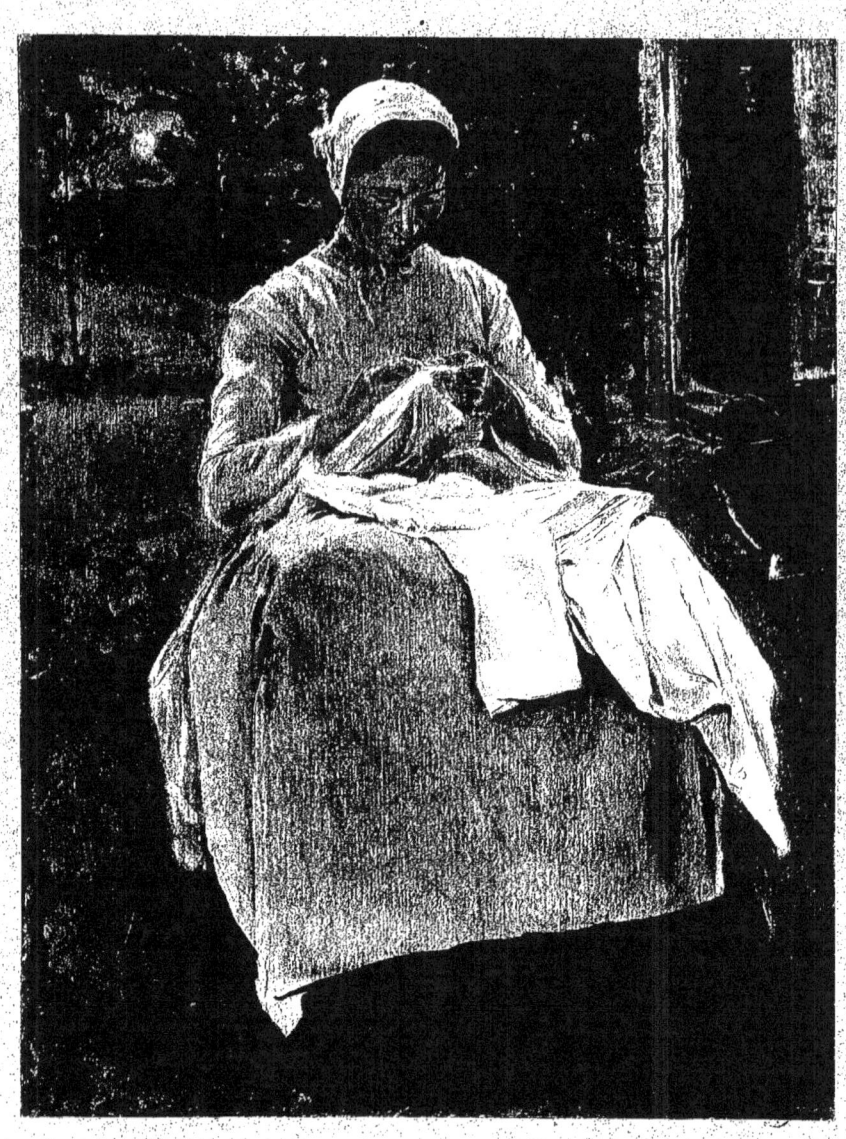

DARNAUT (Hugo)
Né à Dessau (Allemagne), en 1851.

PAYSAGE

PARMI les paysagistes viennois qui ne comptent plus parmi les jeunes, et qui, cependant, ne sont pas encore à ranger dans la catégorie des anciens, divers groupes se sont formés : un de tendance française, représenté par Jettel et Ribarz; un oriental, représenté par Ludwig Hans Fischer et ses imitateurs; mais aussi un groupe national, formé par Russ, Charlemont, Darnaut, Zetsche et autres. Schindler aussi, ce grand lyrique, fut tout à fait Autrichien dans ses dernières années, les meilleures de sa carrière, et plus spécialement peintre de la Basse-Autriche. Pendant plusieurs années, son lieu de villégiature fut le vieux château de Plankenberg, appartenant au prince de Liechtenstein, près Neulengbach, au sud de Vienne : une imposante construction sans ornements, avec un grand portique couvert, au milieu d'un vieux parc abandonné que défrichèrent, pour ainsi dire, Schindler et son élève Moll. Il y avait là matière à maintes études, et toute la demeure était une mine inépuisable de créations lyriques. L'habitant actuel de ce coin poétique est Hugo Darnaut. Depuis qu'il y réside, il s'est, lui aussi, assimilé le caractère de cette province. Cette verte contrée, l'air qu'on y respire, ont quelque chose d'attrayant; même en peinture on s'y sent chez soi. Darnaut, d'ailleurs, ne fut jamais un peintre vagabond. Dans ses jeunes années, je le rencontrai un jour à Eisenerz, en Styrie, occupé à dessiner cette grande vue au crayon, légèrement teintée d'aquarelle, que l'empereur d'Autriche a achetée. Une autre fois, il reproduisait fidèlement la file des vieilles maisons bariolées de Waidhofen-sur-l'Ybbs, groupées le long du fleuve. C'était là sa périphérie. Maintenant, ce cercle lui semble déjà trop étendu. Aussi ses tableaux ont gagné en intimité. Ses impressions de nature sont devenues, si l'on peut dire, plus saisissables. De tout temps, son élément fut ce qui est délicat et élégant : c'est ce qu'il aime à traiter de préférence, soit en touches légères d'aquarelle sans empâtements de gouache, soit au pastel, soit aussi au moyen des séduisants crayons Raffaëlli : exécutés à l'huile et, en grand format, ses tableaux semblent trop mièvres; d'ailleurs, il y a longtemps

qu'il n'en peint plus. Autrefois, aux expositions annuelles du Künstlerhaus, à Vienne, chaque artiste s'imaginait devoir envoyer des toiles aussi grandes que celles de ses collègues X ou Y, avec mention dans le catalogue d'un prix non moins considérable (5 000 florins étaient la règle). Jamais ces grandes « machines » ne se vendaient, mais, du moins, on en avait imposé au public. Depuis longtemps, ce système tout commercial est abandonné. Darnaut a trouvé le succès avec des tableaux de petit format dans lesquels il a élargi peu à peu sa manière un peu sèche et menue. Ces dernières années, il a exposé maintes petites toiles d'une vigueur tout à fait inattendue; l'une d'elles est entrée dans la Galerie moderne de Vienne. En général, il est très apprécié. Il possède cette sensibilité de tournure anecdotique qu'aime le Viennois; c'est ainsi que dans son tableau *Magnificence ruinée* il représente les constructions délabrées et les statues solitaires d'un vieux parc à demi marécageux. Ses grandes vues de Vienne, d'un dessin extrêmement fini et délicat, avec leurs ciels d'or pâle, sont aimées des Viennois. Il aurait vraiment très bien pu être leur compatriote.

<div style="text-align:right">Ludwig HEVESI.</div>

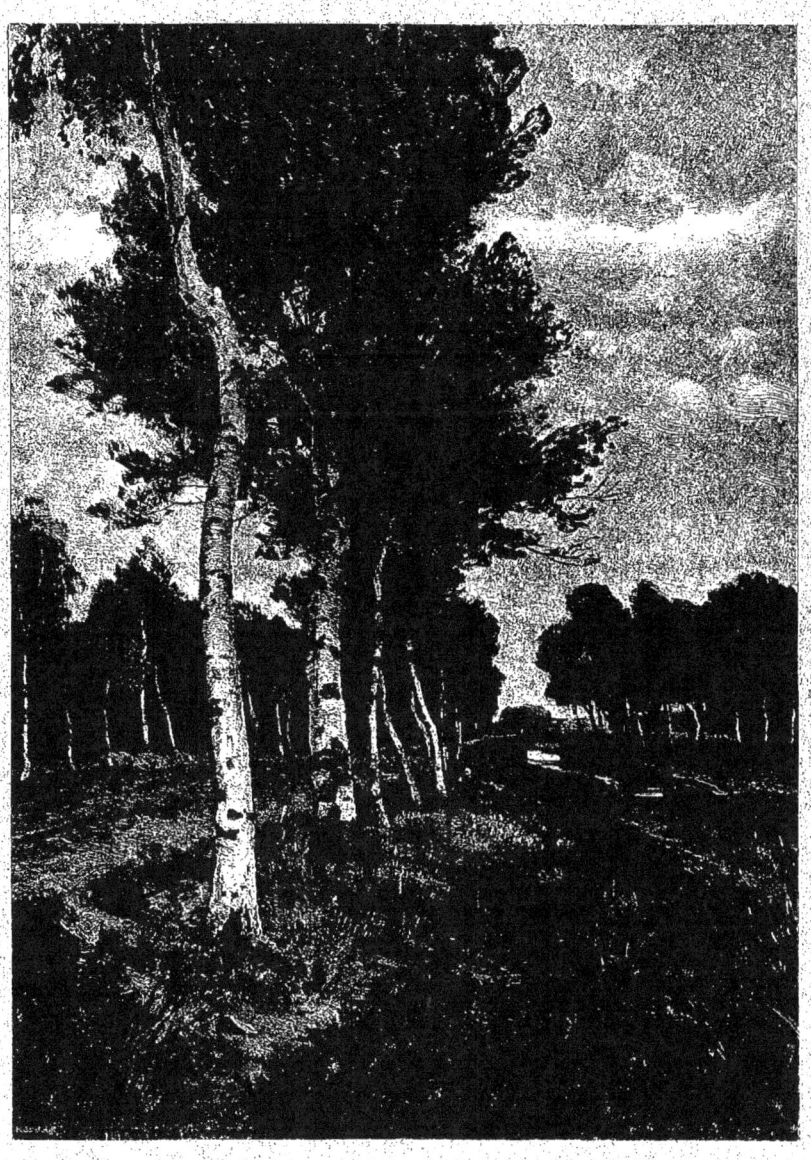

ALMA TADEMA (Sir Lawrence)

Né à Dronryp (Frise occidentale), le 8 janvier 1836.
Vit à Londres.

LE PRINTEMPS

ON peut dire que sir Lawrence Alma Tadema est un des peintres anglais contemporains les plus connus en Allemagne. Il naquit, il est vrai, en Hollande et reçut sa première éducation artistique à Anvers, chez Leys et le baron de Wrapper, le même qui compta également parmi ses élèves un des premiers membres de la confrérie des Préraphaélites, Madox Brown ; cependant il n'est pas niable que son art, tel qu'il s'est développé outre Manche depuis qu'il s'y est fixé en 1870, porte le cachet anglais. Cela devient évident lorsqu'on compare ses œuvres avec celles des peintres hollandais modernes. La technique parfaite et l'exécution très soignée de ses œuvres, surtout de ses portraits, rappelle plutôt, il est vrai, les anciens maîtres des Pays-Bas ; mais c'est dans les compositions classiques qu'il a donné toute sa mesure. Il a su évoquer à nos yeux, avec une fidélité archéologique parfaite, des scènes de la vie privée ou publique des Grecs et des Romains, et aussi des Égyptiens et des Mérovingiens. Ses tableaux empruntés à cette dernière époque au Musée de Bruxelles, le *Chambellan de Sésostris*, les *Vendanges dans l'ancienne Rome*, et surtout son *Empereur Adrien en Angleterre*, qui nous montre le César en compagnie de l'impératrice, de Lucius Verus et de Balbilla (un bas-bleu de son temps), fondèrent sa réputation. Il est particulièrement heureux dans la représentation du mobilier antique, qu'il connaît admirablement et introduit avec prédilection dans ses tableaux, mise en scène qui contribue beaucoup à cette évocation suggestive des temps passés. Le romancier allemand Georg Ebers était un grand admirateur d'Alma Tadema. Il s'enthousiasma tellement pour le charmant tableau *La Question*, une déclaration d'amour d'un jeune Grec à une jeune fille d'Ionie, qu'il écrivit là-dessus une nouvelle. Une composition du même genre, des plus attrayantes, est également *Le Printemps* (aujourd'hui au Musée de Breslau), que nous reproduisons. Dans une campagne fleurie, une Romaine, vêtue de blanc, est debout, tenant pensivement sur son sein une anémone. Ses compagnes sont occupées à cueillir de semblables fleurs, tandis qu'à l'arrière-plan

une jeune femme au regard sérieux, vêtue du *chitòn*, porte dans une coupe une moisson de fleurs qu'elle va sans doute offrir aux dieux. L'artiste a traité le même sujet dans un autre tableau où des vierges romaines couronnées de fleurs descendent des degrés de marbre et vont fêter la venue du printemps. Du marbre et des roses dans des intérieurs frais et mystérieux ou sur des terrasses paisibles ; une mer lumineuse aux vagues miroitantes aperçue dans le lointain ; par là-dessus, le ciel bleu foncé de la Grèce, et, près d'un antique sarcophage, de jeunes Grecques vêtues de voiles légers jouant avec des fleurs ou conversant et plaisantant avec de beaux jeunes gens : tel est l'art d'Alma Tadema ; semblable aux gemmes antiques, il ne perdra jamais rien de son charme. Le peintre demeurera toujours un des maîtres de cette école néo-classique dont les principaux représentants sont, dans le passé, lord Leighton et, aujourd'hui, le président de la Royal Academy, sir Edward Poynter.

<p style="text-align:right">Louise-M. RICHTER.</p>

CARRIÈRE (Eugène)

Né à Gournay (Seine-et-Marne), le 17 janvier 1849.
Vit à Paris.

AUTOUR DE LA TABLE

 L semble que nous soyons à un tournant de l'histoire de l'art particulièrement intéressant : on est las de tous côtés des insipides et mesquines productions de l'art amuseur ou de l'art virtuose dont s'encombrent chaque année les Salons de peinture, et, après tant d'esthétiques diverses successivement prônées depuis un siècle, le besoin se fait sentir d'un art plus profond et plus humain, qui, traduction sincère de l'émotion du peintre devant la vie gravement interrogée et observée, soit pour les autres hommes comme un langage éloquent, plein de fraternels enseignements.

Un artiste déjà, par la plume et surtout par le pinceau, a tracé le programme de cet art qui, « au lieu d'une orgueilleuse différence, crée un lien entre les artistes et leur époque, vivant et souffrant des mêmes choses », et, par ce mâle enseignement appuyé d'exemples décisifs, s'est placé au premier rang des peintres de l'heure actuelle : Eugène Carrière. Né en 1849, d'un père originaire de la Flandre française et d'une mère alsacienne, il a sans doute hérité de l'union de ces deux races la tournure sérieuse de son esprit sensible et réfléchi. Jusqu'à dix-huit ans, rien ne vint indiquer à quoi s'appliqueraient ces qualités : le peintre a avoué à Edmond de Goncourt avoir atteint cet âge sans s'être intéressé à l'art. C'est à Saint-Quentin, où sa famille alla se fixer un an plus tard, que la vocation s'éveilla en lui devant les admirables pastels de La Tour, et, dit Edmond de Goncourt, « peut-être ces *préparations* d'un des plus grands dessinateurs de la figure humaine lui inspirèrent l'amour de la « construction » que, plus tard, il apporta dans ses portraits ». Désireux d'apprendre, il vient à Paris et suit les cours de l'École des Beaux-Arts. C'était en 1870 ; la guerre survient, Carrière s'engage, est fait prisonnier à Neu-Brisach puis dirigé sur Dresde. Là, au cours d'une sortie, il voit la Galerie de peinture et a la révélation de Rubens. De retour en France, il rentre, après un bref séjour à Saint-Quentin, à l'École des Beaux-Arts et y suit les cours du poncif et fade M. Cabanel. En 1876, il concourt pour le prix de Rome, monte en loge, et, par bonheur, échoue ; alors, suivant l'expression de M. Gustave Geffroy,

« il quitte sans retour la peinture académique pour la peinture de la vie ». Pendant des années, à Londres, où une chimérique espérance l'avait conduit et où il rencontra la misère, puis à Paris, ce fut un labeur acharné, poursuivi avec une énergie sans bornes, des études incessantes d'après les spectacles qu'il avait sous les yeux, celui notamment de sa jeune femme et de son enfant. Enfin le succès vint peu à peu : en 1884, l'*Enfant au chien* obtint une mention honorable ; l'année suivante, l'*Enfant malade* est récompensé d'une 3e médaille et acheté par l'État, comme, plus tard, le *Premier Voile* ; la médaille de 2e classe arriva en 1887 ; enfin, en 1889, Carrière était proposé pour la médaille d'honneur, et à l'Exposition universelle, où reparaissaient avec d'autres ses tableaux antérieurs, il recevait une médaille d'argent et la croix de la Légion d'honneur.

L'œuvre de Carrière offre deux phases successives. Tout d'abord, c'est le peintre amoureux de la belle pâte grasse et des tons délicats qui se manifeste : de cette époque datent ces jolis portraits, de tonalité argentée, d'enfants costumés, de petites filles appliquées à leurs devoirs de classe, ces touchantes scènes de vie familiale, de tendresse maternelle surtout (sujets où, dès le premier jour, il excelle), empruntées aux spectacles qu'il a sous les yeux. Puis, peu à peu, sa vision s'élargit, et à mesure que, de plus en plus captivé par la Vie et désireux de l'exprimer dans sa plénitude, il s'efforce vers une vérité plus générale, sa technique se transforme : il supprime progressivement tout ce qui est contingences extérieures, synthétise de plus en plus les formes, renonce même à peu près à ce qu'on entend sous le nom de « couleur », pour ne mettre en valeur que ce qui est essentiel, dans une atmosphère à part, d'un ton bistre uniforme, en dehors, si l'on veut, de la réalité, mais parfaitement approprié à sa vision propre qui, au lieu de lui faire voir les figures sous l'aspect de silhouettes délimitées par une ligne nette que la nature ne connaît pas, les lui montre dans leur volume, la densité de leurs formes, fondues dans la lumière et l'ombre qui suffisent à les modeler et à les évoquer : « des réalités ayant la magie du rêve », a dit Jean Dolent. Vérité, idéal : n'est-ce pas là tout le but de l'art?... Ainsi sont conçues et exécutées toutes ces œuvres qui ont peu à peu, malgré la surprise du premier moment, forcé l'admiration de tous ceux qui pensent et sentent : ces innombrables études d'enfants et de mères ; ces *Maternités*, comparables, dans leur humanité pleine de tendresse, aux *Maternités* divines des anciens peintres religieux ; ces portraits, où la préoccupation de la vie intérieure est si forte qu'ils équivalent la plupart du temps à des documents psychologiques de la plus haute valeur ; puis, toutes ces compositions, si pleines de sensibilité, de vérité éternelle, où le rythme des lignes marque comme le frémissement de l'esprit qui les conçut : *Le Théâtre de Belleville*, *Le Christ en croix*, *Paris vu des hauteurs de Belleville*, etc. ; enfin, ces simples têtes d'étude, d'une forme de plus en plus synthétique, où le peintre concentre tant de poignante expression. « Je vois les hommes en moi et moi en eux », a écrit Carrière : c'est pourquoi ses œuvres, dans leur austérité, nous touchent si fort.

<div style="text-align: right;">Auguste MARGUILLIER.</div>

DEAK-EBNER (Ludwig)

Né à Budapest, le 18 juillet 1850.

LE MARCHÉ DE SZOLNOK

'EST dans les endroits où la vie populaire hongroise se manifeste avec le plus de couleur locale, dans le fouillis bariolé de ses marchés dont les couleurs sont faites pour enivrer l'œil d'un peintre, que Ludwig Deák-Ebner a cherché les motifs principaux de ses tableaux, a vu la base d'un véritable art national. Mais, naturellement, il ne put s'y adonner pleinement qu'après avoir terminé ses études à Munich et à Paris, et surtout après avoir réussi à atténuer les effets de l'enseignement partial de l'école par une année et demie de dessin d'après nature. Quoique ses années d'études en Allemagne, en France et en Italie eussent apporté au jeune artiste maintes jouissances utiles, cependant il se sentait attiré puissamment par la terre natale et particulièrement par cet endroit où Pettenkofen — duquel il se rapproche comme sentiment dans plusieurs de ses tableaux — avait trouvé tant de beaux motifs : Szolnok. Comme Pettenkofen, il fut attiré par le côté épisodique, triste ou gai, de la vie, telle que la montrent les spectacles pleins de couleur et d'animation de la rue, où se peint de façon caractéristique la vie populaire. C'est ainsi qu'il représenta maintes fois le départ des recrues quittant leur pays natal, le contraste offert par ceux de ces garçons qui, ivres, dansant et faisant tapage, sont tout au plaisir du moment et n'ont aucune pensée pour l'avenir, et ceux qu'attriste l'idée de la séparation d'avec les personnes qui leur sont chères. Puis il peignit des faucheurs revenant le soir au logis, par les étroits sentiers des champs, tout environnés de la gloire du soleil couchant : les couleurs claires des prairies, les habillements bariolés, les visages vivement éclairés, ont fourni là à l'artiste l'occasion d'exercer pleinement ses dons de peintre. Mais ce qui l'attira le plus, ce fut le marché de Szolnok, ce mélange bigarré d'hommes et d'animaux sous le ciel d'un bleu lumineux. Ce n'est pas en vain que Szolnok servit, vers le milieu du siècle dernier, de quartier général à Pettenkofen : « Là, sous le clair soleil de la Hongrie et le ciel éclatant de l'Alföld, se dévoila à lui le mystère de la couleur ; il trouva dans la Theiss un petit Nil, aux rives pittoresquement resserrées, comme

celles de l'autre, entre des talus de limon desséché et durci. Les bergers bruns, dans leurs saies blanches, tels qu'ils vaquent dans la pussta, lui semblaient des Arabes drapés dans leurs burnous. » Tels durent être aussi les sentiments d'Ebner en s'attachant à sa terre natale, plus belle à ses yeux que les contrées parcourues pendant ses années d'études. Dans ces représentations de la vie populaire à Szolnok et particulièrement de son marché, il diffère de Pettenkofen : celui-ci peignait de préférence les attelages et les chevaux; Deák-Ebner nous montre les bruns visages caractéristiques des paysans et des paysannes, leurs costumes aux vives couleurs bariolées, et, tout autour, les oies et les canards, les légumes et les fruits, tout cela baigné de la claire lumière du ciel hongrois. De magnifiques études de nu et des peintures décoratives au Künstlerhaus de Stadwälchen prouvent que Deák-Ebner n'a pas que cette corde à son arc et sait être également un maître dans d'autres genres. On admire beaucoup les tableaux que l'État hongrois lui a achetés : la *Procession au village*, le *Jour de noces*, le *Rêve*.

<p style="text-align:right;">GABOR von TÉREY.</p>

FLESCH-BRUNNINGEN (Luma von)

Né à Brünn (Moravie), le 31 mars 1856.

ADAGIO

PARMI la grande quantité de femmes peintres d'Allemagne, il en est très peu qui ne se contentent pas d'une spécialité plus ou moins restreinte, mais pratiquent l'art de façon plus élevée, avec une variété de sujets et de modes d'expression qui permettent d'espérer, lors des expositions annuelles, la surprise d'une émotion artistique, la révélation d'un nouvel aspect de leur personnalité. Il leur faut pour cela, non seulement une plus grande somme de talent et de science, mais encore beaucoup plus de vivacité d'esprit, d'imagination et de volonté. Du nombre de ces artistes exceptionnels est Mme Luma von Flesch-Brunningen, Autrichienne de naissance, mais qui vit à Munich et, depuis 1887, a toujours figuré avec honneur aux grandes expositions du Palais de Cristal de cette ville, suscitant toujours, en quelque genre que ce fût, l'intérêt du public et bien souvent le suffrage du jury des récompenses. Elle est de ces natures enviables qui ont toujours une idée à exprimer, et de ces êtres, plus rares encore, qui ont la capacité artistique d'incarner cette idée. Elle sait évoquer les choses de façon ferme et nette, avec des accents vraiment virils dans leurs formes et leurs couleurs. Rien dans sa peinture ne trahit cette naïveté et cette mièvrerie dont la plupart des artistes femmes, malgré toutes les conquêtes du féminisme, ne se sont pas encore débarrassées. Quantité d'entre elles, on le sait, cherchent à masquer ces défauts sous des dehors brutaux, peignent deux fois plus largement que les autres, dans des tonalités deux fois plus hardies, — ne faisant ainsi qu'accentuer doublement leur faiblesse. L'artiste excellente et résolue dont il est ici question n'a rien de commun avec elles. Elle s'attaque loyalement aux difficultés de ses sujets, sans les esquiver comme font les autres. On en eut la preuve notamment dans l'œuvre qui jusqu'à présent est sa création la plus forte, cette *Onction d'une sorcière*, vue au Palais de Cristal en 1902, qui, avec ses personnages de grandeur naturelle et son éclairage compliqué, témoignait de dons si robustes et, même dans cette exposition si vaste, attira tellement l'attention. L'artiste a reçu ses premières leçons à Vienne, du professeur Aloïs Schöne, en

compagnie duquel elle fit des voyages d'études en Italie et à Tunis, puis copia à Venise les anciens maîtres. Dans cette dernière ville, elle fréquenta également l'atelier du sculpteur Felici. Son premier tableau ayant obtenu du succès à Vienne, elle alla se perfectionner à Munich, où elle travailla d'abord sous la direction de Fritjof Smith, un des premiers représentants en Bavière de la peinture impressionniste; l'influence de cet artiste est visible dans les tableaux : *Le Repas du soir*, *A l'orphelinat*, *A l'école*. Sa *Martyre* fut médaillée en 1896 à l'exposition du Millénaire à Budapest; un an plus tard, son tableau de genre si plein de caractère, *Remords*, fut récompensé à Munich d'une médaille d'or de seconde classe; elle obtenait une autre médaille en 1899 au Salon de Paris. Son triptyque, si plein de sentiment religieux, *Prière*, dont le panneau central offre notamment de si magnifiques effets de lumière, lui valut une série de distinctions honorifiques, et de même la grande scène de sorcellerie que nous avons mentionnée plus haut. M^{me} Luma von Flesch-Brunningen a peint en outre quantité de petites scènes de genre charmantes, — telle celle que nous reproduisons, — de tableaux religieux, et d'excellents portraits pleins de vie et de vérité, sachant unir dans tous ses ouvrages une exécution pleine de verve à l'heureuse entente de la composition, à la fraîcheur et à l'originalité de l'inspiration.

MANCINI (Antonio)

Né à Rome en 1852.

PIFFERARO NAPOLITAIN

Quoique Antonio Mancini soit né à Rome, il est cependant, à bon droit, regardé comme un des représentants les plus vigoureux et les plus caractéristiques de l'école napolitaine, car c'est à Naples qu'il a passé ses années d'adolescence et de jeunesse, à Naples qu'il a étudié la peinture en compagnie de Michetti, sous la direction intelligente et aimable de Morelli et de Pelizzi, à Naples qu'il a exposé ses premières œuvres, qui, par l'acuité de leur observation, la recherche des détails curieux, la sûreté et l'habileté du métier et la remarquable vigueur du modelé, excitèrent chez ses émules et dans le public une vive surprise mêlée d'admiration. On a beau objecter tant qu'on voudra le côté extraordinaire et bizarre de sa technique toute particulière, trouver superflu le double filet à larges mailles qu'il a coutume, depuis quelques années, de placer en même temps sur sa toile et sur son modèle pour limiter chaque fois son travail au carré inscrit dans la réalité et sur le tableau. On peut également trouver étrange sa façon d'incruster dans la pâte de petits morceaux de verre ou de métal en vue d'obtenir certains effets brillants qui lui sembleraient intraduisibles par le pinceau : il n'en est pas moins impossible d'échapper au charme souverain qui émane de chacune de ses peintures.

Qu'on considère attentivement la figure que nous reproduisons de ce petit *pifferaro* napolitain, on sera aussitôt séduit par la clarté et la vérité de la composition, par la vie intense qui anime les yeux, la bouche et tout le visage de ce petit musicien tenant dans la main gauche son violon et serrant sous son bras droit le tambourin populaire des fêtes de Piedigrotta, et particulièrement par l'agréable harmonie des colorations, car l'impression que l'on reçoit chaque fois d'une peinture d'Antonio Mancini est exclusivement et fortement picturale et s'adresse uniquement aux yeux. De fait, la louange la plus grande et la plus véridique qu'on puisse faire de son art est qu'il sait, comme peu de peintres y réussissent, réjouir vraiment les yeux.

<div style="text-align: right;">Vittorio PICA.</div>

UHDE (Fritz von)

Né à Wolkenburg (Saxe), le 22 mai 1848.

A LA PORTE DU JARDIN

OUTE la carrière artistique de Fritz von Uhde apparaît très nettement régie par une seule idée et une seule et incessante recherche : résoudre le problème de la lumière. Ce problème, un des plus importants et des plus difficiles qui se présentent au peintre, il en poursuivit d'abord, avec Munkacsy, la solution par des effets contrastés, puis, comme dans ses *Tambours à l'exercice*, son *Joueur d'orgue de Barbarie*, et ses tableaux hollandais, par des tonalités claires, et enfin par cette dévotion absolue à l'objet de ses efforts qui l'a amené au summum de luminosité où le tableau reproduit ci-contre le montre arrivé. La lumière et l'éclat du soleil, ici, ne paraissent plus rendus par des moyens matériels, des couleurs grasses et opaques; tout y est noyé réellement dans un milieu d'une pureté de cristal et néanmoins multicolore, y est vu à travers la transparence d'une atmosphère fluide et chatoyante. Toute la lumière, ici, est couleur; toute la couleur, lumière. Et cette luminosité qui baigne les personnages de Uhde n'est pas crayeuse, laiteuse, farineuse, comme chez tant d'autres artistes qui veulent peindre clair; les choses qu'il peint ne sont pas exécutées de façon à paraître lumineuses, ne sont pas simplement transposées dans une tonalité claire; ce n'est pas non plus un groupement de choses claires, disposées suivant une recette connue, pour étonner par une forte impression de lumière; cela est tout simplement peint avec de la lumière, tel qu'un œil extraordinairement exercé le voit apparaître dans la nature. On comprend ici ce que Méphistophélès dit de la lumière : elle rend beaux les corps. Tout devient beau et intéressant sous le jeu de la lumière qui, traversant les branches, sème çà et là ses brillantes pierreries et confère à ce petit morceau d'univers sans prétention une merveilleuse impression d'intensité. Ce tableau, qui représente la plus jeune fille du peintre, en compagnie de son ami à quatre pattes, souvent peint lui aussi, ne renferme presque aucun détail anecdotique, et cependant tout le mot *villégiature*, dans sa meilleure signification, paraît inclus dans ce sujet : on y sent l'air et le soleil, le calme, le confort, la chaleur et la végétation

abondante dont jouit la paisible demeure que possède l'artiste sur la rive nord du Starnbergsee. Et tout cela est rendu avec très peu de moyens, et le meilleur et le plus précieux de l'œuvre est dû uniquement au miracle de la lumière. Fritz von Uhde a déjà peint quantité de tableaux ayant pour sujet ce jardin et ses filles, et chaque fois les amis de son art ont eu l'impression que la dernière en date de ces toiles est la meilleure. Chaque fois les figures étaient plus naturelles, plus aisées, plus libres dans leurs mouvements, chaque fois les ombres plus claires, les colorations plus tranquilles et en même temps plus paisibles, le soleil plus chaud et plus doré. Il est vraiment rare qu'un artiste de l'âge de Uhde progresse de façon aussi remarquable, à la hauteur où il est déjà parvenu. Les suites d'une grave maladie ont fortement entravé l'artiste dans ses travaux pendant ces dernières années; sa peinture n'en a pas moins, de tableau en tableau, acquis de plus en plus de valeur. C'est là, en quelque sorte, le plus grand hommage qui puisse être adressé à un artiste, comme le plus brillant témoignage de la réalité et de l'intensité de son talent. Après les incertitudes de ses années d'études, l'artiste, durant un quart de siècle, n'a cessé, impassible et sourd à toute formule et à toutes les modes de son temps, de suivre sa voie, et sa voie n'a fait que monter sans cesse. A combien peu d'artistes, même parmi les meilleurs, peut être adressé cet éloge !

<div style="text-align:right">F. von OSTINI.</div>

CLAUSEN (Georg)

Né à Londres en 1852.
Vit à Widdington, près Newport, Essex.

DANS LA GRANGE

GEORG Clausen occupe dans l'art anglais une place semblable à celle de Millet dans l'art français. Son père était danois, sa mère anglaise. A l'âge de quinze ans, en 1867, il entra à l'école d'art de South-Kensington et, l'année suivante, remporta, dans un concours national, la médaille d'or pour le dessin ; un an après, il était nommé élève national, c'est-à-dire recevait une des places rétribuées par le gouvernement, qui ne sont accordées qu'aux élèves particulièrement doués. Lorsqu'il eut terminé ses études, le jeune artiste entra dans l'atelier d'Edwin Long, membre aujourd'hui décédé de la Royal Academy, et, sur son conseil et avec son aide, accomplit un voyage d'études qui s'étendit jusqu'en Belgique et en Hollande. Il exposa pour la première fois en 1876, à la Royal Academy ; son tableau était intitulé *Service divin dans un village de pécheurs du Zuyderzée*. La même année, il fut nommé membre de la Société des Aquarellistes anglais et, devenu tout à fait indépendant, exposa chaque année à la Royal Academy. En 1880, il se maria et alla se fixer à la campagne ; depuis ce temps, il emprunte la plupart de ses motifs à la vie champêtre, ainsi qu'on peut s'en rendre compte par ces titres de tableaux : *Les Petits faneurs, Le Labourage, Le Vieux bûcheron, Chant du soir, Fin de jour en hiver*. Une de ses meilleures œuvres est la célèbre *Jeune fille à la haie* qui a été acquise pour la Tate Gallery. En 1893, Clausen fut élu membre associé de la Royal Academy.

On remarque, dans la suite de son évolution artistique, d'abord l'influence de Bastien-Lepage et plus tard quelques traces de l'inspiration de Millet ; cependant, il serait injuste de parler à ce propos d'emprunt ou d'imitation : Clausen, en approfondissant la manière particulière de ces maîtres, n'y a puisé qu'une impulsion et un enseignement, mais n'y a pris que ce qui pouvait lui être utile. Dans un de ses tableaux les plus récents, la *Grange*, dont nous donnons ici la gravure, il n'existe aucune trace de Bastien-Lepage et bien peu de Millet. Ce sombre intérieur est, dans la distribution de la lumière et dans sa facture, une œuvre tout à fait originale.

Clausen n'est pas seulement bon peintre ; il est aussi particulièrement doué

CLAUSEN (Georg)

Né à Londres en 1852.
Vit à Widdington, près Newport, Essex.

DANS LA GRANGE

GEORG Clausen occupe dans l'art anglais une place semblable à celle de Millet dans l'art français. Son père était danois, sa mère anglaise. A l'âge de quinze ans, en 1867, il entra à l'école d'art de South-Kensington et, l'année suivante, remporta, dans un concours national, la médaille d'or pour le dessin ; un an après, il était nommé élève national, c'est-à-dire recevait une des places rétribuées par le gouvernement, qui ne sont accordées qu'aux élèves particulièrement doués. Lorsqu'il eut terminé ses études, le jeune artiste entra dans l'atelier d'Edwin Long, membre aujourd'hui décédé de la Royal Academy, et, sur son conseil et avec son aide, accomplit un voyage d'études qui s'étendit jusqu'en Belgique et en Hollande. Il exposa pour la première fois en 1876, à la Royal Academy ; son tableau était intitulé *Service divin dans un village de pêcheurs du Zuyderzée*. La même année, il fut nommé membre de la Société des Aquarellistes anglais et, devenu tout à fait indépendant, exposa chaque année à la Royal Academy. En 1880, il se maria et alla se fixer à la campagne ; depuis ce temps, il emprunte la plupart de ses motifs à la vie champêtre, ainsi qu'on peut s'en rendre compte par ces titres de tableaux : *Les Petits faneurs, Le Labourage, Le Vieux bûcheron, Chant du soir, Fin de jour en hiver*. Une de ses meilleures œuvres est la célèbre *Jeune fille à la haie* qui a été acquise pour la Tate Gallery. En 1893, Clausen fut élu membre associé de la Royal Academy.

On remarque, dans la suite de son évolution artistique, d'abord l'influence de Bastien-Lepage et plus tard quelques traces de l'inspiration de Millet ; cependant, il serait injuste de parler à ce propos d'emprunt ou d'imitation : Clausen, en approfondissant la manière particulière de ces maîtres, n'y a puisé qu'une impulsion et un enseignement, mais n'y a pris que ce qui pouvait lui être utile. Dans un de ses tableaux les plus récents, la *Grange*, dont nous donnons ici la gravure, il n'existe aucune trace de Bastien-Lepage et bien peu de Millet. Ce sombre intérieur est, dans la distribution de la lumière et dans sa facture, une œuvre tout à fait originale.

Clausen n'est pas seulement bon peintre ; il est aussi particulièrement doué

pour l'enseignement. Aussi fut-il choisi, l'an dernier, comme professeur de peinture à l'Académie. Il a fait là six conférences, et, de mémoire d'homme, jamais la salle du cours ne fut aussi bondée, non seulement d'élèves, mais encore d'artistes du dehors venus pour l'entendre. Ces conférences ont paru depuis, enrichies d'illustrations, sous forme d'un livre édité chez Eliot Stock, à Londres, et ont obtenu non moins de succès. Si petit que soit ce volume, c'est un ouvrage précieux qui renferme des dissertations substantielles sur le dessin, la couleur, le clair-obscur, etc., issues d'une connaissance profonde et nette de ces choses et présentées sous la forme la plus heureuse.

Maintes collections importantes possèdent des tableaux de Clausen : telles celles de feu J.-S. Forbes et de M. Sharpley Bainbridge, à Lincoln ; des artistes même, comme Hamo Thornycroft (auquel appartient le tableau que nous reproduisons), Onslow Ford, d'autres encore, possèdent de ses œuvres. C'est la preuve de l'estime dans laquelle le maître est tenu, à bon droit, par ses émules.

<p style="text-align:right">F.-W. GIBSON.</p>

LHERMITTE (Léon)

Né à Mont-Saint-Père (Aisne), le 31 juillet 1844.

LE CHARRON

 éon Lhermitte occupe un rang éminent parmi nos peintres contemporains, et je puis dire, une place tout à fait particulière, en ce sens que son talent n'emprunte rien à personne et offre en quelque sorte un cas exceptionnel de génération spontanée. L'artiste ne passa pas par l'École des Beaux-Arts, ni par l'atelier d'un quelconque de ces peintres en renom qui mettent leurs élèves sur le chemin de la Villa Médicis. Il renonça de propos délibéré aux avantages que présente cette marche plus facile, mais il y gagna de devoir tout à son propre effort, de tirer tout de soi-même : technique et procédés, et d'être aujourd'hui le plus personnel de nos artistes.

Est-ce à dire qu'il n'eut pas de maître ? Non, certes ; il en eut un, et des meilleurs. S'il n'apprit pas à peindre, dans le sens étroit du mot, il apprit à dessiner, à voir, à sentir, à penser, et c'est l'excellent éducateur Lecoq de Boisbaudran qui, à l'atelier de la rue de l'École-de-Médecine, le rompit à toutes les difficultés du dessin, lui enseigna le respect, l'amour de la forme qui, dans son sens le plus élevé, constitue le style, le caractère. Lecoq souleva devant les yeux de son disciple le voile des hautes initiations de l'art. Lhermitte était déjà un dessinateur impeccable, doué d'un goût de composition bien personnel quand il prit la palette pour la première fois. Ses fusains étaient depuis quelques années appréciés chez nous et fort recherchés en Angleterre lorsqu'il exposa, au Salon de 1866, une simple étude de nature morte qui — chose curieuse à noter — était littéralement son premier coup de pinceau. Il y montra d'emblée un sens très affiné de l'harmonie, un coloris clair, fin, vrai indice d'une vision saine, absolument vierge de toute habitude conventionnelle. Dans *Le Lavage des Moutons* du Salon de 1868, dans *Le Lutrin* de 1873, l'expérience du peintre commence à s'affirmer ; mais sous le peintre on retrouve toujours le fusiniste et sa qualité maîtresse est quand même le dessin.

Lhermitte a semé de par le monde une innombrable série de fusains qui suffiraient amplement à justifier la réputation de l'artiste. Vers 1886 toutefois,

sans abandonner complètement ce genre où il est sans rival, il va le délaisser un peu pour un procédé qui ne lui réussit pas moins : le pastel. C'est cette année-là, en effet, que le succès depuis longtemps consacré de la Société des Aquarellistes français engagea un groupe d'artistes à fonder, dans des conditions similaires, une Société des Pastellistes. Elle enrôla beaucoup d'artistes qui n'avaient jamais usé de ce procédé, et Léon Lhermitte le mania bientôt avec une rare maîtrise, car c'est à peine si cela le changeait d'outil. Fusain ou pastel, c'est toujours le crayon, et c'est encore ici, comme dans ses fusains, — comme dans ses tableaux, pourrions-nous dire, — le dessin qui domine, qui s'affirme par de multiples petites touches fermes et voulues, par de menus accents qui sont de continuels rappels de la forme et, en quelque sorte, l'ossature de son œuvre. Le moyen lui appartient en propre ; il est nouveau. Plus d'estompe ni de tortillons pour écraser la couleur, pour étaler le ton, de façon à se rapprocher de la peinture à l'huile ; mais un travail clair qui laisse jouer le grain du papier, et donne l'air, la transparence, la vibration qui produisent l'illusion de la réalité.

Je disais tout à l'heure que l'on ferait de ses fusains un recueil incomparable ; ses pastels ne le cèdent en rien à ceux-là par le nombre, ni par la qualité. Par le spécimen que nous mettons sous les yeux du lecteur, celui-ci pourra se rendre compte de la façon de procéder du maître et contrôler la justesse de nos observations quant à son entente de la composition et au caractère qu'il imprime aux scènes auxquelles il se complaît. Il ne s'en tient pas à l'extériorité des choses et pénètre jusqu'aux profondeurs intimes et morales de son sujet. Le *Charron* ne nous offre-t-il pas la meilleure et la plus topique démonstration de ce que nous venons de dire ? Ne sentons-nous pas le charme de cette scène de la vie des humbles, simple, paisible, toute de travail, qui a sa douceur, exempte qu'elle est des besoins artificiels, des soucis du « paraître » qui ronge les couches sociales d'un degré supérieur ? Mettez un *Bambino* auprès du charron qui plane les rais d'une roue et de la ménagère qui lui tient compagnie en cousant, et c'est presque une Sainte Famille.

Je ne parle pas des qualités de l'exécution, de la justesse des accrocs lumineux si habilement distribués et gradués sur les visages et les mains des personnages, de la finesse des pénombres reflétées, des blondes clartés que répand dans le rustique atelier la petite fenêtre ouverte sur le ciel et le jardinet. Tout le monde sait que Léon Lhermitte est passé maître pour exprimer la vie des choses par ses curieuses notations des phénomènes de la lumière.

<div style="text-align:right">Frédéric HENRIET.</div>

PAÁL (Ladislaus von)

Né le 30 juillet 1846, à Zám (Hongrie).
Mort à Charenton, près Paris, le 3 mai 1879.

IMPRESSION D'AUTOMNE

E fut une courte existence d'artiste, pleine de destins changeants, que celle du peintre Ladislaus von Paál, si tôt disparu. Sa destinée sur la terre fut de jouir et de se réjouir autant que son caractère foncièrement gai l'y disposait. Combien harmonieuse et tranquille fut sa jeunesse! Là-bas, dans les magnifiques forêts de Transylvanie, il allait et venait suivant sa fantaisie, cultivant son vif amour de la nature, apprenant à connaître, dans ses longues promenades, les environs si variés d'aspect de son village natal; il se plongeait dans l'étude des plantes et des fleurs, s'adonnait tout entier au charme du calme imposant des bois. Cet amour croissant en lui de plus en plus, peu à peu le besoin lui vint de rendre ce qu'il voyait et, avant tout, de surprendre et de fixer les secrets de la forêt. C'est ainsi que l'artiste s'éveilla en lui, mais un artiste aussi malheureux que doué. Durant sa période d'études à Düsseldorf, où il eut pour ami Munkácsy, dont il avait déjà fait la connaissance à Arad, il était encore le jeune homme insouciant et joyeux de vivre des premières années, accueilli partout et choyé à cause de ses manières aimables. Mais cette belle période de sa vie n'était que le court prélude d'une destinée tragique. Déjà, à Düsseldorf, ses succès matériels n'étaient pas en rapport avec ses dépenses, et lorsque Munkácsy, qui venait de se fixer à Paris, l'engagea à le rejoindre, les dettes qu'il avait contractées l'empêchèrent de partir. Cependant, Paris était son lieu prédestiné. Il semblait désigné, par sa nature artistique, pour être l'héritier de cette école de Barbizon dont les grands représentants, à l'exception de Millet, étaient déjà morts; il brûlait de connaître leurs œuvres et la forêt de Fontainebleau. Il put enfin réaliser ce désir, et les tableaux qu'il peignit alors furent étroitement parents par le sentiment de ceux d'un Rousseau, d'un Dupré, d'un Diaz : c'était le même amour intense de la nature, la même étude approfondie de tous ses détails sans tomber dans la minutie, la même distribution délicate de la lumière et de l'ombre. Il peignait les mêmes sujets, ou des motifs semblables, avec un enthousiasme toujours nouveau; il cherchait à découvrir des aspects neufs aux sites anciens

si souvent reproduits, à rendre fidèlement leur beauté au cours des changements de saisons et d'éclairage. Malheureusement, le succès ne répondait guère à ses efforts. Il était alors difficile à un étranger de réussir à Paris ; ou bien ses tableaux étaient mal placés au Salon, ou bien il n'obtenait pas des critiques et du public l'attention qu'il méritait. Au chagrin qu'il ressentit de ces insuccès, d'ordre plutôt pécuniaire que moral, s'ajouta une longue maladie cérébrale contractée à la suite d'un accident. Son intelligence était déjà à moitié obscurcie lorsqu'il obtint, à l'Exposition de 1878, son premier succès avec une *Forêt de Fontainebleau*, de laquelle Paul Lefort écrivit dans la *Gazette des Beaux-Arts* : « M. Ladislas de Paál est un amoureux de Rousseau, et sa *Forêt de Fontainebleau*, avec son mystérieux effet de lune, emprunte au peintre du *Givre* quelque chose de sa pénétrante poésie. » Ladislaus von Paál mourut jeune, à peine âgé de trente-trois ans. Avec Michel von Munkácsy et Paul von Szinyei-Merse, c'est une des personnalités les plus intéressantes de la peinture hongroise du xix⁰ siècle.

<div style="text-align: right;">Gábor von TEREY.</div>

SSOKOLOW (Peter Petrovitch)

Né en Russie, en 1821.
Mort à Tsarskoie-Selo, le 14 octobre 1899.

EN CHASSE

PARMI les peintres de genre russes de la génération précédente, Peter Ssokolow, qui, comme Aiwasowski, mourait naguère à l'âge de près de quatre-vingts ans, occupa jusqu'à la fin une place prépondérante. De plus, il fut jadis, avec Perow, un des introducteurs, dans la peinture de son pays, d'un sain réalisme national, et sut conserver jusqu'à la fin de sa vie la situation qu'il avait prise dans ce mouvement. Quand je parle de « réalisme national », je fais un pléonasme : dans la peinture russe, le réalisme eut presque toujours un caractère local, non seulement par le choix des sujets, mais par le sentiment et la conception, si différents que fussent les moyens d'expression de chaque artiste. Ssokolow comptait parmi les plus probes et les plus véridiques peintres de la vie populaire. Dès sa jeunesse, il suivit sa propre voie. Elle le conduisit loin des sentiers où l'Académie, sous la direction des romantiques ou classiques Brülow, Bassin, Bruni, conduisait ses élèves. La vie réelle, la vie de ses compatriotes, l'avait déjà attiré, et il l'observait d'un regard pénétrant et d'un cœur chaleureux. Il emprunta surtout sa technique à la France, mais ce qu'il exprima, dans sa manière large et vive de dessiner et de peindre, fut toujours essentiellement russe. Son habileté à saisir de façon pénétrante, et à traduire par le crayon en traits caractéristiques et persuasifs, ce qu'il voyait et vivait, le porta vers l'illustration. Et la liste des œuvres qu'il illustra le caractérise bien : c'étaient les ouvrages de Gogol, Turgeniew, Nekrassow. Les meilleurs de ces dessins sont ceux qu'il composa pour les *Ames mortes* du grand poète réaliste Gogol : son crayon s'y révèle frère de la plume du romancier. Il était assez âgé pour posséder le souvenir très net des hommes et des choses du temps de Gogol, et l'artiste a su partout traduire le poète de la façon la plus minutieuse. Ce ne sont pas des personnages secs et raides qu'il créa, mais des hommes réels et vivants, tels que Gogol les a observés et rendus d'après nature, des hommes tels que nous en rencontrons dans notre entourage. Ces merveilleuses évocations sont frappantes de vérité jusque dans les plus petits détails : habillement, intérieur des habitations, etc., et à côté de l'œuvre

du romancier, avec laquelle cependant elles restent intimement unies, vivent de leur vie propre. Elles sont là toutes, ces figures si familières maintenant à notre esprit; tout ce que notre imagination à nous, nés depuis cette époque, leur octroyait en fait de caractères extérieurs, le pinceau de Ssokolow l'a fait évanouir, en même temps qu'il leur ajoutait les traits précis qui manquaient aux physionomies, tout cela avec une égale simplicité, un égal naturel. Il en est de même de ses illustrations pour les poésies de Nekrassow, et de ses nombreux tableaux de chasse, de chevaux, de chiens, et autres sujets de ce genre. Ceux-ci, exécutés pour la plupart à la gouache ou à l'aquarelle, sont aussi estimés aujourd'hui qu'il y a quarante ans et plus, et montrent que, durant cette activité d'un demi-siècle, l'artiste ne perdit rien de sa fraîcheur et de sa vigueur. C'est une de ces scènes de chasse, qu'il situait de préférence dans un paysage d'automne ou d'hiver plein de vérité et de poésie, que reproduit notre planche; elle donne une excellente idée de la composition et du coloris de Ssokolow.

L'œuvre de l'artiste est considérable. Outre des aquarelles et des gouaches, des illustrations au crayon et à la sépia, il a laissé de grandes peintures à l'huile, tel le *Marché aux chevaux à Lebedjan,* qui lui valut, à Paris, une médaille et la croix de la Légion d'honneur; tel encore le *Jeune Pâtre* frappé de la foudre, qu'entoure le groupe des paysans consternés et éplorés; ou enfin, ces scènes de toute sorte de la guerre russo-turque à laquelle il prit part, de même que Wereschtschagin, autant comme soldat, à l'occasion, que comme artiste, et où son courage personnel lui valut la croix de Saint-Georges. Mais, dans l'histoire de la peinture russe et dans le souvenir reconnaissant de ses compatriotes, ce qui survivra avant tout, ou même uniquement, ce sera l'excellent illustrateur des poètes populaires russes contemporains et le peintre, amoureux de vérité et de poésie, des scènes de chasse. Toutes ces œuvres sont des documents précieux pour la connaissance des gens et des mœurs en Russie pendant les soixante dernières années du xix^e siècle.

<div style="text-align:right">J. NORDEN.</div>

KNÜPFER (Benès)

Né à Sychrov (Bohême), le 21 mars 1848.

LA SIRÈNE

ENÈS (Benoît) Knüpfer est resté un étranger dans son propre pays. Lorsqu'il y a dix ans son grand tableau *La Sirène*, aujourd'hui à la Galerie de Vienne, parut à l'exposition du Künstlerhaus, son nom même était inconnu aux Viennois. On dut se renseigner près de ses anciens camarades de l'Académie et des pensionnaires du gouvernement autrichien qui avaient habité les ateliers établis dans la puissante tour carrée du palais Venezia à Rome, résidence de l'ambassade d'Autriche en Italie. Knüpfer est, en effet, le vétéran de ceux qui ont habité cette tour; il y demeure depuis vingt-cinq ans et y possède un des plus vastes ateliers, muni même d'une galerie à mi-hauteur, qui lui permettrait d'y représenter les fêtes de Véronèse avec leurs grandes dames, leurs Maures et leurs singes regardant du haut de la galerie. Naturellement, il est devenu tout à fait Romain et s'appelle là-bas « signor Benedetto ». A ses pieds s'agite le peuple sans cesse renouvelé des quirites ; vis-à-vis on a récemment jeté à bas le palais Torlonia, afin d'élargir le Corso et de permettre aux Romains, qui le désirent si vivement, la vue directe du Pincio au Capitole, où s'élèvera le futur monument de Victor-Emmanuel II. Une aile du palais Venezia doit être aussi sacrifiée à cette régularisation, mais je ne crois pas que signor Benedetto le permette. Et s'il devait succomber dans ce conflit, son humeur naturellement sarcastique (principalement lorsqu'il s'agit de pittoresque) trouverait là matière à une nouvelle hardiesse mordante. Mais, à vrai dire, on ne remarque pas, dans ses tableaux, cette pointe acérée; au contraire, ils sont tout ensoleillés. L'endroit préféré où il les situe est la côte latine, autour de Porto d'Anzio et de Nettuno, où l'on voit encore nettement Neptune se jouer dans les flots tièdes. A l'heure où le soleil couchant colore de pourpre les écueils d'Antium et où un reflet rose court sur le vert des vagues, alors réapparaissent ces jolies créatures, les naïades et les sirènes, autour desquelles gambadent lourdement leurs amoureux les tritons. Celui qui sait voir comme signor Benedetto peut les apercevoir distinctement, ou même — ce qui est encore plus pittoresque — indistinctement.

Bœcklin le premier les a vues, a assisté à leur résurrection, mais il était de tout autre nature : héroïque dans le sérieux comme dans la plaisanterie. Knüpfer, lui, est un lyrique sensuel et badin de la couleur ; ses impressions sont baignées de toutes sortes de colorations roses et nacrées. Tant d'oranges et de grenades se sont reflétées dans sa mer, qu'elle en a gardé le ton clair, presque sensible au goût, de ces fruits délicats. Il en résulte qu'il est devenu, pour le public, un spécialiste de ces compositions, quoiqu'il sache peindre aussi d'autres sujets. J'ai vu dans son atelier une jolie statuette, modelée par un ami, qui le représente taquinant une naïade assise sur ses genoux, et avec laquelle il semble faire bon ménage. Mais Knüpfer se plaint qu'à Rome il est bien difficile de trouver de bons modèles de sirènes. Les femmes qui, depuis des générations, se proposent comme modèles sur l'escalier de la place d'Espagne, viennent, la plupart du temps, des montagnes des Volsques et de la Sabine, et ont les formes robustes que leur ont constituées héréditairement leurs montagnes. Il est difficile, d'après elles, de peindre de jeunes déités marines aux mouvements gracieux et balancés comme des vagues, au teint rose, aux chairs irisées. Mais un peintre-né des sirènes, comme l'est Knüpfer, sait arriver à ses fins, et de fait, avec son tempérament moderne, il sait trouver, dans tout ce qu'il observe sans cesse, de quoi se tirer d'affaire.

<p style="text-align:right">Ludwig HEVESI.</p>

AIWASOWSKI (Ivan Konstantinovitch)

Né à Theodosia (Crimée), le 17 juillet 1817.
Mort à Theodosia, en mai 1900.

SUR LA MER NOIRE

LE nom d'Aiwasowski est, même hors de Russie, un des plus connus parmi ceux des artistes russes. A l'encontre de ses compatriotes, qui, presque sans exception, jusqu'à ces derniers temps, se contentaient d'être appréciés dans leur pays, Aiwasowski eut de bonne heure le souci de se faire connaître aussi à l'étranger. Il y vint même tout jeune. A l'École des Beaux-Arts de Saint-Pétersbourg, où il entra à l'âge de seize ans et fut inscrit comme fils du marchand arménien Gaiwasowski — tel est son vrai nom, — celui des élèves qui obtient à la suite des examens la grande médaille d'or pour la peinture reçoit en même temps une importante bourse de voyage pour plusieurs années. Cette récompense lui échut en 1837, à l'âge de vingt ans, et après un séjour de deux années dans son pays, au bord de la mer Noire et dans le Caucase, il partit pour l'étranger et y résida cinq ans, car la munificence de l'empereur Nicolas Ier tenait à ce que la bourse décernée fût strictement utilisée. Outre Rome, où il passa de deux à trois ans, le jeune artiste visita la France, la Grèce et l'Espagne. D'autres voyages suivirent plus tard : il parcourut aussi l'Angleterre, la Turquie, l'Asie Mineure, l'Égypte, l'Amérique, exposant partout et... vendant partout. Sa carrière dans son pays a été brillante : membre de l'Académie à vingt-sept ans, professeur à trente ans, il a obtenu encore, dans la suite, quantité de titres, d'ordres, de médailles, de diplômes d'honneur des Académies étrangères ou lors des expositions universelles; de nombreux musées et galeries privées de l'Europe orientale possèdent de ses œuvres, et il n'y a pas une école de dessin, un établissement artistique de Russie, qu'il n'ait enrichis, particulièrement dans sa ville natale, où il a fondé tout un musée et une maison pour artistes avec ateliers.

Aiwasowski travaillait avec une facilité et une rapidité prodigieuses. Lorsqu'il célébra son cinquantenaire de professeur à Saint-Pétersbourg, on loua en particulier ce septuagénaire, dans les fêtes données à l'Académie et ailleurs, d'avoir peint plus de cinq mille tableaux et études. Les fêtes données dix ans plus tard, pour un jubilé semblable, le trouvèrent encore devant son chevalet, et lorsque la

mort survint quelques années plus tard, elle le surprit le pinceau à la main. Certes, sa virtuosité était devenue depuis longtemps de la routine, son style une formule; d'ailleurs, son éducation artistique se fit à une époque où — il le confessa un jour loyalement en le regrettant sincèrement — l'étude de la nature n'était pas pour l'artiste une condition indispensable. Il fut le premier représentant en Russie de la peinture de marine et demeura longtemps le seul peintre remarquable en ce domaine, car son contemporain Bogojuban fut toujours plutôt un peintre de vaisseaux et de combats navals qu'un peintre de la vie maritime. Cette particularité, jointe aux faveurs impériales et autres, explique son immense succès. Il avait acquis une telle renommée, que finalement il semblait sacrilège de critiquer son talent comme artiste, quoique, dans l'intervalle, des peintres de marine fussent nés en Russie, tels que Rufin Ssudkowski et Jendogurow, trop tôt disparus, qui avaient su comprendre et rendre de façon aussi réaliste que poétique la vie intime de la mer. Aiwasowski fut de tout temps fêté comme un poète de la mer, mais il se serait trouvé difficilement quelqu'un pour le vanter comme réaliste. Sous un certain rapport, il peut être considéré comme un précurseur de l'impressionnisme: toujours il était préoccupé avant tout de l'impression d'ensemble, et y subordonnait tout, même la réalité objective : pour l'amour de cet effet général, il exagérait toujours tantôt les couleurs, tantôt les lignes des flots, ou la transparence et même, dirais-je, la fluidité de l'eau. Mais un véritable impressionniste a à cœur la vérité, autant que le plus strict réaliste. Il se différencie également de façon essentielle des impressionnistes français, en ce que sa facture est très lisse, pour ne pas dire « léchée ». Il n'en reste pas moins le peintre très imaginatif et très doué du *Chaos* et du *Déluge* (autrefois à la Galerie impériale de l'Ermitage, aujourd'hui au Musée Alexandre III, à Saint-Pétersbourg) et de quantité de marines dont il avait emprunté partout les motifs, aux côtes rocheuses de la mer Noire et aux rives aimables de la Riviera, à la Corne d'Or et aux eaux inhospitalières du golfe de Finlande, à l'Archipel comme aux rivages de l'Océan, et qu'il montrait tour à tour sous l'ardeur du soleil ou dans le tumulte de la tempête, par les clairs de lune pleins de calme ou dans le mystère du brouillard. Et lorsqu'il s'agissait de peindre librement, comme dans le tableau que nous reproduisons, le jeu changeant de l'air, de la lumière et des flots en pleine mer, par un temps serein ou par la tempête, alors certainement il donnait là le meilleur de lui-même, se révélait le poète de la mer.

<div style="text-align: right">J. NORDEN.</div>

SERRA (Enrique)

Né à Barcelone, le 7 janvier 1860.

LES MARAIS PONTINS

ALGRÉ qu'il soit né en Espagne et issu d'une famille espagnole, Enrique Serra doit être considéré comme un artiste italien : non pas seulement parce que toute sa carrière artistique s'est déroulée en Italie et qu'à l'exception de quelques mois passés à Paris, où il était venu en 1878 avec une bourse de voyage du gouvernement espagnol, il n'a plus quitté ce pays, mais parce que tous les motifs de ses tableaux sont essentiellement italiens.

Dans ses œuvres de début il subit, lui aussi, la toute-puissante influence de la peinture éblouissante, mais superficielle et toute de métier, de Mariano Fortuny, artiste excellent et séduisant sans doute, mais nuisible chef d'école, étant de ces habiles artisans du pinceau dont la manière, faite uniquement de dons tout personnels, ne peut ni ne doit être copiée. Serra comprit rapidement le vide de cette peinture de genre, de ces petits tableaux de grâce affectée et de bon débit qu'il exécutait avec tant de facilité, et auxquels plus tard il dut revenir contre sa volonté, poussé par d'impérieuses raisons pécuniaires; il éprouva le besoin d'un art plus élevé et plus intelligent, dont le but unique ne fût pas d'attirer les regards du public des expositions. C'est alors qu'il se tourna, avec un vif intérêt, vers le paysage, cherchant ses motifs tantôt dans les gracieux environs de Naples, tantôt dans les sites grandioses de la Campagne romaine. Mais où il réussit le mieux à donner sa note personnelle, à faire éclater son originalité, ce fut dans la représentation de ces marais et de ces étangs fangeux réfléchissant un ciel couvert de nuages et d'où émergent des pierres moussues, de ces jardins abandonnés envahis par une végétation sauvage où luisent par endroits les débris d'antiques statues de marbre et que baignent les lueurs roses du matin ou les flammes du soleil couchant. La vue ci-contre des Marais Pontins au crépuscule est un exemple peu important, mais typique, de l'interprétation poétique et mélancolique que Serra sait donner de pareils motifs, et aussi de la valeur peu ordinaire de son coloris, aimable et parfois puissant, toujours heureux dans la

recherche des tons lumineux et des effets d'éclairage. Si, dans ses paysages, le rendu fidèle de la nature est parfois douteux, et si, dans l'ensemble, ses sujets, souvent, paraissent présentés de façon trop arrangée, on ne peut cependant lui dénier des dons solides de coloriste qui font de lui un virtuose de la palette. Ainsi s'explique le vif succès qu'ont obtenu en Italie et dans les autres pays des tableaux tels que : *Matin d'automne*, *L'Arbre sacré*, *Pan*, *Printemps italien*, *La Voie des Tombeaux à Pompéi*, *Le Forum romain au lever du soleil*, *Terre latine*, *La Forêt de Fra Diavolo*, et autres toiles, qui se trouvent aujourd'hui dans les grandes collections publiques ou privées d'Europe et des deux Amériques.

VITTORIO PICA.

Texte détérioré — reliure défectueuse

NF Z 43-120-11

Original en couleur
NF Z 43-120-8

www.ingramcontent.com/pod-product-compliance
Lightning Source LLC
Chambersburg PA
CBHW071529220526
45469CB00003B/700